KB089879

그림을 걸다
창을 내다

대화가 끊이지 않는
아 트 초 다
01

주도양
김범수
성태훈
이원철
노 준
성유진
금혜원
이종희
박병일
난 다
박은하
권정준
박미진
도병규
김 석

그림을 걸다
창을 내다

글 정소연

풀빛미디어
Pulbit media

우리는 아무것도 하지 않는 것처럼 보이는 시간조차 실제로는 무언가를 하고 있다. 그런데 때로는 정말 아무것도 하지 않는 것도 필요하다. 아무것도 하지 않으면서 자신이 속한 사회와 잠시라도 떨어져 혼자만의 시간을 가져본 사람은 그만큼의 깊이를 느낄 수 있다. 일상과 떨어진 어느 곳, 어느 시간에 잠시 머무르다 보면 스스로 정한 기준이나 가치가 아닌 미디어나 사회가 만들어놓은 틀 안에 자신도 모르는 사이에 자신을 가두고 있었다는 걸 깨닫게 된다.

어딘가로 떠나는 게 쉽지 않다면 자그마한 일상이나 사건을 다른 시각에서 다룬 영화나 연극을 찾아서 보는 것도 괜찮다. 나와 다른 혹은 이제껏 생각해보지 못한 관점으로 생각하고 만들어진 영화를 보는 일은 단순한 일상에 길들어 딱딱하게 굳어진 머리를 부드럽게 만드는 데 도움을 준다. 오래 닫아두어 통풍이 되지 않은 실내를 창문을 열어 새로운 공기로 환기하는 것처럼. 또 서점에 들러 책을 둘러보는 일도 재미있다.

그 밖에 평소에 늘 다니는 길이지만, 제대로 살펴보지 못한 길을 천천히 걸어보는 것도 좋다. 느린 속도로 걷다 보면 익숙한 길이 전혀 다르게 다가올 것이다. 걷는 일은 곧 생각하는 일이고, 생각한다는 것은 나 자신을 조금 더 알아가는 일이다. 잘 아는 동네든 낯선 곳이든 뒷골목을 다니는 재미도 꽤 쏠쏠한데, 점점 골목이 사라지고 어딜 가나 비슷한 풍경으로 변하고 있어 안타깝다.

영화 관람이나 서점 나들이, 걷기 외에 도심 속에서 충분히 가능한 일탈 중 하나가 미술관이나 갤러리를 찾는 일이다. '난 작품을 잘 몰라.', '작가가 뭘 표현한 건지 전혀 모르겠어.' 많은 사람이 미술작품을 보며 하는 생각이다. 정답은 없다. 미술작품만이 아니라 문학이나 영화, 연극도 보는 사람이 느끼고 싶은 대로 느끼고, 보이는 만큼 보고 해석하고 생각하면 된다. (그런데 꼭 뭔가를 느껴야만 하는 걸까.)

작품이란 창작하는 이의 손에서 떠나고 나면 그 작품을 만난 사람이 주인이다. 감독이나 작가가 해석하고 내린 정의의 틀 안에 갇히기보다 내 마음대로 상상하고 해석하는 일 또한 매력적이다. 많이 접하고 깊이 들여다보고 진심으로 대하다 보면 어느 날 문득 작가의 의도와 닿아 있을 때가 있다. 그럴 때면 어떤 대상이나 세상을 바라볼 때 나와 비슷하게 생각하는 누군가를 만난 것처럼 반갑다.

작가가 자신만의 세계를 드러낼 수 있는 전시는 짧게는 1, 2년, 길게는 몇십 년에 한 번 열린다. 어쩌면 순간일 수도 있는 기회를 잡기 위해 모든 작가가 부단한 노력을 할 것이다. 새로운 작품을 1년 만에 발표했다고 해서 1년이라는 시간이 작품을 준비한 기간 전부는 아닐 것이다. 밖으로 드러나는 기간은 구체적인 일정을 소화하는 시간일 뿐 실제로 그 하나의 작품이 나오기까지 길고 긴 시간 동안 고민하고 연구하면서 자신이 향한 목표를 향해 즐거움과 고통을 동반한 노력을 쉴 새 없이 이어나갔을 것이다.

대중은 냉정하다. 뼈를 깎는 고통을 겪으며 태어난 작품에 대해 순식간에 판단한다. 작품을 보고 좋다, 아니다를 판단하는 데는 단 몇 초밖에 걸리지 않는

다. 미술에 대해, 작가가 말하고자 하는 바에 대해 아는 바가 거의 없으면서도 왜 우리는 그 생각과 노력을 알기 위해 조금 더 여유를 갖고 들여다보지 못하는 걸까. 예술가의 삶을 가까이에서 들여다보면 우리가 스쳐 지나가는 그 하나의 작품이 나오기까지 겉으로 드러나지 않는 고민과 갈등, 노력의 깊이가 실로 엄청나다는 것을 알 수 있다.

세상의 수많은 노력 중에서도 예술가의 고민에 대해 굳이 말하는 건 예술가가 고민하고 연구해서 내놓은 작품이 예술가의 것만은 아니라는 생각 때문이다. 그가 하는 고민과 생각은 곧 현재를 살아가는 사람들의 마음과 관심사를 반영한 것이고, 이 시대가 안고 있는 고통을 대변한 것이다. 우리가 바빠서 혹은 마주하기 불편하고 두려워서 피하거나 무시해버리는 일에 우리를 대신해서 관심을 기울이고 자신의 모든 것을 걸고 표현해내는 이가 작가이고, 그렇게 해서 태어난 결과물이 작품이다.

수많은 작가가 불편한 진실을 겁 없이 마주하고, 그것을 붙든 채 힘들어하고, 그 고민의 흔적을 작품으로 표현하기 위해 머리를 쥐어짜고, 작업 과정을 거쳐 작품을 세상에 내놓고는 어떤 반응이 나올지를 두려워하며 살아간다. 평범한 사람들의 눈에는 바보 같은 짓처럼 보이기까지 하는 이런 과정을 스스로 감행한다. 그렇게 힘들고 두려우면 안 하면 그만이지 않겠는가 생각할 수도 있다. 그런데 반드시 다루어야 할 문제, 누군가는 한 번쯤 짚고 넘어가야 할 부분에 대해 쉽게 지나치지 못하고, 많은 사람이 잊고 살지만 중요한 '무엇'에 의미를 부여하고, 아무도 생각하지 못한 무언가에 대해 끝없이 파고들며 고민하는 이가 바로 작가이다. 안고 있는 내내 고통이지만 그것을 작품을 통해 스스로 만족할 만큼

표현했을 때, 또 그 작품을 본 사람들이 인정해주고 좋아해주면 그간의 힘든 시간은 뒤로하고 세상을 다 얻은 것처럼 기뻐하는 이가 작가이다.

살다 보면 정해지지 않은 길을 향해 가다가 어느 지점에 이르면 돌아가기도 하고 지금까지와는 전혀 다른 길로 가야 할 때도 있다. 알 수 없는 목적지를 향해 쉬지 않고 나아가야 하기에 한편으론 두렵기도 하지만 알지 못하는 길이기에 꿈꿀 수 있어 감사한 일이 아닌가 한다.

이 책을 내기까지 바쁘신 중에도 생각하신 바와 마음을 진심으로 들려주시고, 무엇보다 좋은 작품으로 세상을 더 풍요롭고 가치 있는 곳으로 만들기 위해 애쓰시는 주도양, 김범수, 성태훈, 이원철, 노준, 성유진, 금혜원, 이종희, 박병일, 난다, 박은하, 권정준, 박미진, 도병규, 김석 작가님과 잘할 수 있다고 격려하고 이끌어주신 풀빛미디어에 감사하는 마음을 전한다.

〈한영애의 문화 한 페이지〉라는 라디오 프로그램이 문을 닫던 날 가수 한영애 님이 담담한 목소리로 남긴 말로 작가의 글을 맺는다.

"(중략) 여러분 하나하나가 각자 나만의 문화 정원을 가꾸며 그렇게 8년간의 정성을 들였습니다. 예술문화를 통해 삶의 미적 가치를 추구하고 희망의 에너지를 얻었던 한문폐는 문을 닫지만 여러분은 매일매일의 책장을 펼치고 정원을 거닐며 삶의 여유를 즐기시길 바랍니다. 그리고 예의와 배려, 이해와 소통을 통해 나의 얘기를 당당히 할 수 있는 페이지를 가꿔가시길 바랍니다. 그 정원에는 사계절의 노래가 끊임없이 이어지겠지요. 문화 한 페이지는 바로 당신이 계신 그곳이니까요. 문화는 당신과 나의 이야깁니다."

<div align="right">정소연</div>

목차

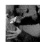

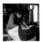

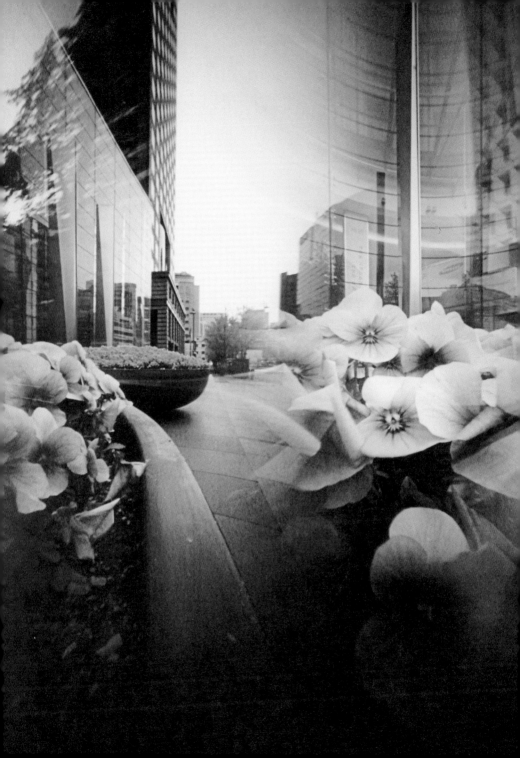

주도양

열정과
호기심이
빚어낸
세계관으로

세상을
품다

주도양 작가는 열정이 가득한 사람이다. 예술은 물론 인문, 사회, 역사, 과학 전반에 두루 관심이 있어 이야기를 나누다 보면 끝없이 깊이 들어가 도대체 그 열정과 끊임없이 샘솟는 에너지가 어디서 나오는 건지 궁금해진다. 주도양 작가는 사회의 모든 것에서 배운다. 알고 싶은 게 있으면 부지런히 책과 자료를 찾아보고 과학, 인문, 다큐멘터리 방송을 즐겨 본다. 심지어 맥주캔의 로고 색깔이나 상품 포장지 하나까지 모두 교과서이자 텍스트로 받아들이며 이런 모든 것을 작업에 활용해 나간다.

작가를 알고 지낸 지 10년 정도 됐는데, 매번 주변의 사물이나 일에 대한 호기심과 문제의식, 자신의 일에 적극적으로 파고드는 한결같은 모습으로 본질을 정확히 꿰뚫어 자기만의 색깔과 방식으로 재해석하여 작품으로 표출하는 자세를 볼 때면 질투가 느껴진다. 그러한 집요함과 더불어 사회의 어두운 모습이나 아픔에 공감하고 분노할 줄 아는 인간적인 면까지 두루 갖추고 있기에 앞으로 선보일 작품에는 어떤 새로운 시선과 인식이 녹아있을지 기대되는 작가이다.

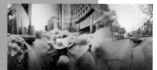

세상에 귀 기울이며 삶의 균형을 맞추다

주도양 작가는 시원한 물 한 잔과 함께 신문을 훑어보며 아침을 연다. 편집 의도가 다른 두 가지 신문을 보며 사회를 보는 시선의 균형을 맞춘다. 특히 만화는 시사 이슈를 함축적으로 표현하며 위트와 풍자로 세상의 이야기를 통쾌하게 꼬집어줘서 좋아한다.

아침을 먹으며 세상의 이슈와 시사 문제에 관해 아내와 대화를 나눈다. 정치, 경제, 문화, 사회 문제부터 시시콜콜한 가십까지 주제는 다양하다. 자기가 알아듣는 단어나 내용이 나올 때마다 알은척하는 다섯 살배기 딸에게 눈을 맞추며 호응해주는 일도 잊지 않는다. 아침 식사 시간은 가족이 함께한다는 점에서 중요하게 생각한다.

식사를 마친 뒤 학교 강의 등 특별한 일정이 없으면 작업실로 향한다. 작업실에 도착하면 먼저 환기부터 한다. 지하 작업실이라 여름철에는 습기 때문에 제습기를 달고 산다. 비가 오면 지하라는 게 더 실감 나지만 겨울에는 특별한 난방이 필요 없을 정도로 포근하다.

작업할 때에는 조용히 혼자 집중하는 것을 좋아한다. 작품 패널을 짜기 위해 목공 작업이나 단순한 밑바탕 작업을 할 때에는 라디오를 듣는데 지난 1980~1990년대 음악이 주를 이루는 93.9 채널이나 클래식 음악 방송인 93.1 채널을 주로 듣는다. 시간적 여유가 있을 때에는 인터넷

팟캐스트를 듣는데, 세상 돌아가는 이야기, 인문학 강연 등 좋은 내용이 넘쳐나서 즐겁다.

개인전을 준비하거나 새로운 작업에 몰두할 때에는 새벽까지 작업이 이어질 정도로 바쁘게 보낸다. 전시를 마치고 여유가 생기면 근처에서 작업하는 작가들과 만나 맥주 한잔 하며 수다를 떤다. 작가라는 직업이 혼자 하는 일이 많다 보니 동료 작가와 정보를 교환하거나 작업 이야기를 하면서 외로움과 처량함을 달랜다.

그날 에피소드

탕! 총알 맞은 작품

작가로 살면서 하고 싶은 일을 하고 있어서 좋습니다. 학교를 졸업하고 한동안은 막막했지만 꿋꿋하게 10여 년을 하다 보니 잘했다는 생각이 듭니다. 우선 조직에 얽매여 있지 않아서 자유로운 게 큰 장점이며, 아내와 딸과 함께하는 시간이 많아 정서적으로 안정되어 행복합니다.

자기 생각을 작품으로 표현하여 다른 사람에게 알리고 보이는 것이 미술가로서 가장 큰 매력입니다. 평균적으로 단체전을 1년에 10회, 개인전을 2년에 1회 정도 준비하다 보니 한 달에 한두 차례 전시하는 셈

Flower1, C-Print, 100×200cm, 2011
'세상을 어떻게 볼 것인가?' 그리고 '어떻게 보는 것이
예술적인가?'를 끊임없이 고민하며, 세상의 모든
것을 완벽히 재현할 수 있다는 사진의 역할에 의문을
제기하고 있다.

Honeymoon, C-Print, 125×123cm, 2007
시작도 끝도 없는 순환의 의미를 담고 있는 작품.
생각하기에 따라서는 우리가 알고 있는 현실이기에 그
어떤 꿈보다 신비롭다. 눈앞의 세상만이 아닌, 그 뒤에
감춰진 세상까지 표현함으로써 우리가 보지 못하는
세계를 보여주고 있다.

이지요. 작품을 통해 함께 전시에 참여하는 작가와 큐레이터. 전시 기획 자 들을 만납니다. 다양한 생각과 의도를 가진 사람들과 만나 호흡하는 일은 제 외연을 넓히는 계기가 됩니다.

작품은 전시되면서 전국 이곳저곳, 때로는 파리 · 뉴욕 · 도쿄 · 싱가포 르 · 시드니 · 홍콩 · 베이징 등 세계 여러 도시를 돌아다니다 옵니다. 전 시를 마치고 돌아온 작품이 포장된 겉면에는 항공사의 로고가 적힌 스 티커와 여러 숫자와 비표들이 붙어있습니다. 그걸 보면 저도 작품을 따 라 세계 여러 도시를 돌아다니고 싶습니다.

미술관에서 여섯 달간 작품을 전시한 적이 있었다. 미술관이다 보니 학생들이 단체로 관람하러 오는 일이 종종 있었는데, 전시장에 온 관람 객 중 한 중학생이 전시 중이던 작가의 작품에 관심을 보이다 동그란 작 품 중앙을 향해 마치 과녁에 대고 쏘듯이 장난감 공기총으로 비비탄을 발사했다. 총알을 맞은 작품은 액자의 유리가 파손되어 완파되고 말았 다. 전시를 기획한 미술관 측에서는 작가에게 미안해하며 당황했고, 보 험사에서는 상식적이지 못한 방법으로 해결하려고 했다.

작가는 "또 만들면 되지요." 하며 의연하게 대처했다. 작품이 파손됐 다는 얘기를 들은 순간 남은 전시 기간에 그 작품을 보여줄 수 없다는 사실이 속상하고 안타까웠다. 작가에게는 작품의 손상에 대한 보상 문 세보나는 작품을 전시하는 일이 걱정됐고 또 중요했다. 이 일을 통해 담

자외선 노광기에 필름과 인화지를 넣고 초점을 맞추고
있는 모습. 소음을 차단하기 위한 귀마개와 먼지를 막는
복장을 하고 있다.

당 큐레이터와 가까워졌고, 이후 더 많은 전시를 통해 작품을 알릴 수 있었다.

미술은 쉽고, 가깝고, 즐거운 것

중·고등학생의 경우 그림을 사실적으로 잘 그리면 미술에 소질이 있다고 착각하고 미술대학에 입학하는 학생도 많습니다. 사회 통념적으로 잘 그린 그림이 미술의 전부라고 생각합니다.

그러나 3차원적 미술을 2차원의 평면에 표현하는 잘 그린 그림이라는 가치는 이미 사진이 발명된 뒤 무의미해졌고, 재현의 가치는 이제 현대 미술에서 중요한 가치의 척도가 아닙니다.

어렸을 때부터 다양한 미술을 접하고 느끼는 것이 중요한데, 우리나라 청소년은 자아 정체성이 형성되는 중요한 시기를 입시에 몰입하고, 대학생은 취업 훈련에 갇혀있습니다. 여기서 인문, 역사, 철학, 예술 등 교양지식을 접할 기회를 놓치고, 이를 굴절된 양상으로 이해하게 됩니다.

예술적 감수성을 꽃피울 시기를 대입과 취업에 바친 동년배 중에는 순수예술을 보고도 아무런 감흥도 느끼지 못하는 이들이 종종 있습니

다. 글씨체, 입맛처럼 굳어져 버린 감성은 돌이킬 수 없습니다. 야만적인 일들이 벌어지는 사회에서 오아시스 같은 예술가의 작품을 감상하고 즐기는 일은 인간답게 사는 길 중 하나입니다.

사실 대다수 예술가가 당대에는 조롱과 멸시와 핍박, 그리고 무관심 속에서 고독한 삶을 산 까닭도 단지 경제적 궁핍이나 낮은 사회적 지위 때문이 아니라 그 시대 사람들이 가진 고정된 인식의 틀, 패러다임 때문이었습니다.

그런데 우리나라에는 이러한 패러다임에 대한 근본적인 성찰 없이 서구의 근현대 미술이 수용됐습니다. 새로운 패러다임의 전환으로 나온 서양의 예술 사조나 작가의 예술 세계를 단지 하나의 '양식'으로 받아들인 것입니다. 우리 미술 교육도 이런 문제에 대한 근본적인 인식이 빠져 있습니다. 결국, 현대미술이란 한 시대를 지배하는 가치관이 아니라 새로운 정신과 방법 속에서 등장합니다.

많은 사람이 미술은 어렵고 비싸며 사치스럽다고 생각합니다. 미술가 대부분은 넉넉지 못한 환경에서 작업합니다. 물질을 다루는 예술이다 보니 미술인의 가난은 필연적입니다. 그럼에도 작품 활동을 하며 갤러리, 화방, 인쇄소, 액자가게, 식당 등 여러 사회 구성원을 먹여 살립니다. 미술가가 전시하면 작품을 무료로 보여주고, 작품이 실린 도록을 찍어 나누어주고, 전시를 여는 날이면 술과 음식도 대접하고, 심지어 욕도 먹어줍니다. 구도자에게서나 볼 수 있는 이타적이며 희생적인 삶을 살

Hexascape14, Cyanotype on Canson
ARCHES, Kodak TMax100, Handmade
pinhole camera, 79×110cm, 2013
작가가 직접 만든 카메라로 촬영하여 제작한 작품.
자본주의 욕망의 상징인 고층 건물과 개발을 의도적인
왜곡과 단색 톤으로 냉소적으로 표현하였다.

Celestial 6, Gumbicromate on Fabriano
Artistico, 90×90cm, 2013
이전에 작업한 동그란 사진의 여백인 검은 배경이
뜻하는 것은 아무것도 없는 우주이다. 이 작업에서는 그
검은 부분을 하늘로 채웠다. 작가가 직접 프린트한 작업
시리즈이다.

아갑니다.

자본주의 사회는 예술가의 낭만과 고민을 통째로 사버립니다. 매체에 등장하는 고가에 거래되는 작품의 경매 기록이 아닌, 우리 주변의 전시장 곳곳에서 열리고 있는 크고 작은 전시를 통해 다양한 작품을 감상하면서 훌륭한 예술작품을 탄생시키기 위해 힘든 상황에서도 작업에 매진하는 작가들을 마음속으로 응원해주시기 바랍니다.

인생의 90%가 운이다

'인생의 90%가 운이다. 그리고 나머지 10%는 운이 올 때까지 기다리는 것이다.'라고 말하고 싶습니다. 성공한 사람들의 위인전이나 인물 열전은 '부지런해라.', '열심히 해라.', '계획을 잘 짜라.' 식의 뻔한 이야기의 나열입니다. 노력도 안 하고 열심히 안 하는 사람이 어디 있겠습니까. 우연히 기회가 찾아오고 그 기회를 발판 삼아 입지를 세웠겠지요. 다만 운이 한 번으로 끝나지 않고, 운이 지속되도록 하는 것이 진정한 실력이라고 생각합니다. 저는 제 작품이 좋아서라기보다는 시대가 새로운 사진의 표현을 원했고, 그 시기성이 제 운이었다고 봅니다.

'내가 무엇을 좋아하고 어떤 일을 할 때 행복한가?', '어떤 일을 할 때 시간 가는 줄 모르고 몰입하나?', '어떤 생각으로 잠 못 이루나?'에 대해 늘 자문합니다. 이러한 고민은 중요한 문제라고 생각합니다. 저는 작업 하는 것이 좋아서 그리고 작업을 하면 행복해서 하는 것입니다.

영화 〈네버 렛 미 고(Never Let Me Go)〉

마크 로마넥(Mark Romanek) 감독, 영국, 2010년

마거릿 대처의 신자유주의 정책은 영국 사회에 양극화와 대량 실업을 가져왔다. 〈네버 렛 미 고〉는 흔히 복제 인간의 사랑 이야기로 이해되고 있지만, 대처의 신자유주의 정책이 도입되고 10년 뒤, 미래를 거세당한 영국 청춘 세대의 깊은 슬픔과 절망감을 우화적으로 표현한 디스토피아 적인 영화이다. 1980~1990년대가 배경이지만 현재 절망하는 한국사회 의 청년들에게 바쳐도 손색없는 서정적 SF영화이다.

영화 속 학생들은 헤일섬 기숙학교에 다니며 질서와 규율 속에서 절 대적으로 복종하며 산다. 이 학교 학생들은 장기 기증용으로 길러진 복 제 인간이다. 이 학생들이 성장해서 어른이 되면 각자의 일을 하다가 순

종합 작업실. 주도양 작가의 작업실에서 가장 큰
공간으로 패널을 제작하기 위한 목공 작업이나 작품을
건조할 때 사용하는 곳. 왼쪽의 검은색 커튼이 있는
기계는 자외선 소부기로 제판 필름을 작품과 눌러 붙여
빛을 쪼여주는 역할을 한다.

작품을 만들기 위한 네거티브 필름(실제 작품과 반대로 된
필름). 필름에 작품에 대한 정보가 새겨져 있다.

서대로 장기를 기증하여 생을 종료한다. (인간을 위해 다른 인간을 희생하는 설정은 인간복제의 윤리적 문제를 다룬 영화 〈아일랜드The Island, 마이클 베이 Michael Bay 감독, 미국, 2005〉에서도 묘사한 바 있다.)

영화에서 학생들은 학교를 졸업한 뒤 식당에서 자신만의 개성과 정체성도 없이 친구들과 같은 음식을 주문한다. 이들은 사랑, 시기, 질투를 하는 똑같은 인간이다. 하지만 현실은 사회 시스템이 만들어낸 부속품일 뿐이다.

이들은 순서대로 두세 차례 장기를 빼앗기면서 건강이 나빠진다. 장기를 빼앗기고 죽어가는 동료를 보면서 자신이 처한 현실을 알게 되고 장기 기증 유예를 받기 위해 여러 방법을 모색하던 중에 서로의 사랑을 증명하면 삶을 연장할 수 있다는 정보를 듣게 된다. 어릴 적 학교에서 자신들의 생각을 엿보기 위해 그리게 한 그림들을 모아둔 갤러리가 있다는 것을 알아내고 갤러리 선생님을 찾아간다. 하지만 장기 기증을 유예한다는 소문은 헛소문이었고, 학생들에게 그림을 그리게 한 것은 생각을 알아내기 위해서가 아니라 그들에게도 영혼이 있는지를 연구하기 위한 것이었다.

사랑과 예술 활동을 통해 새로운 삶을 열려 했던 이들은 정해진 제도에 의해 장기를 빼앗긴 채 삶을 종료한다. 복종적이고 바르게 살던 복제 인간이 처한 현실은 가혹하다. 이들은 저항 없이 순순히 그 상황에 순응하며 살아간다. 주인공 남녀가 가장 자주적이고 주체적이었을 때는 서로에 대한 사랑을 확인할 때와 미술 작품에 몰입하던 순간이었다.

케이스 안에 들어있는 작품

한국 사회의 청년은 학교라는 공간에서 '대학'이라는 일관된 목표를 향해 비슷한 교육을 받으며 성장합니다. 졸업한 뒤에는 변변한 일자리도 구하기 힘든 상황에서 금융자본의 노예가 되어 적당한 곳에서 일하다 잘리면 그만인 88만 원 세대가 되는 것이 현실입니다. 미래와 청춘을 거세당한 우리에게 희망을 줄 수 있는 것은 자신의 개성과 표현을 담은 예술과 사랑입니다.

서로의 취향을 존중하는 가족의 풍경

작품을 좋아하고 감상하는 것을 넘어서 돈을 들여 소유하고 싶은 마음은 어떤 마음일까. 주도양 작가는 작가에게는 자식 같은 작품을 이해하고 사랑해주는 관객을 만나는 일은 큰 감동이라며 작품을 판매한 경험에 관한 두 가지 이야기를 들려주었다.

첫 번째 이야기. 2006년 개인전을 열던 중에 사업차 내한한 프랑스 통신회사 대표가 짬을 내 전시장에 들렀는데, 작품을 보고는 눈이 휘둥그레져서 신기한 표정으로 전시장 이곳저곳을 성큼성큼 다니기 시작했다. 작가는 그 고객의 표정과 흥분해서 움직이던 전시장 풍경이 지금도

눈에 선하다며 그때를 떠올렸다. 이 작품, 저 작품을 찬찬히 살피던 고객은 작품을 사고 싶다고 했다. 그러고는 작품 이미지를 프랑스에 있는 가족에게 보내면서 의논하기 시작했는데, 작가의 경력은 묻지도 않고 작품을 고르느라 정신이 없었다. 작품을 사고 나서도 좋은 작품을 살 기회를 줘서 감사하다는 인사와 함께 프랑스에서도 전시를 통해 꼭 만났으면 한다는 말을 작가에게 건넸다. 진심이 느껴지는 인사에 작가는 기분이 좋았다. 작가가 처음으로 작품을 판매한 순간이었다.

두 번째 이야기. 2008년에 여러 작가와 함께 참여한 전시에서의 일이다. 당시 지하철 9호선을 운영하던 사장이 프랑스 사람이었는데 가족과 함께 전시를 관람하던 중에 주도양 작가의 작품을 보고 마음에 들어 했다. 그의 부인은 서울에서 살던 기억을 간직하려고 서울을 표현한 작품을 사고 싶어 했다. 부부와 아이들은 작품에 대해 자신의 감상을 이야기하며 이견을 조율했지만 두 작품 사이에서 선뜻 선택하지 못하고 있었다. 결국, 집에 걸어보고 결정하고 싶다는 고객의 의견에 따라 미술품 운송팀과 함께 작품 두 점을 가지고 고객의 집에 찾아갔는데, 거실은 작품 설치를 위한 화이트 큐브 구조로 되어 있었고 TV를 비롯한 가전제품은 눈에 띄지 않았다. 고객은 작가가 작품을 가지고 직접 찾아와 준 것에 대해 감사를 표하면서 한국에서의 추억거리가 생겼다며 기뻐했다. 주말에 가족끼리 나들이하던 중에 우연히 전시장에 들렀다가 마음에 든다며 작품을 사는 모습, 특히 아이들의 의견에도 꼼꼼히 귀를 기울이는 부모

의 태도가 작가에게는 인상적이었다.

　한국 사회는 교육비와 주택 마련에 필요 이상으로 큰 비용을 소비합니다. 이 두 허상에 돈을 쓰지 않으면 문화생활을 즐기거나 여행을 가는 등 삶을 풍요롭게 하는 일에 투자할 수 있습니다. 프랑스에서 공부한 작가들에게 들은 바로는 프랑스 사람들은 우리보다 소득이 네 배 이상 높은데 교육비가 무척 싸고, 주택 마련을 국가가 적극적으로 지원해주기 때문에 남는 소득을 여행과 예술을 누리는 삶에 투자한다고 합니다. 지나가다 마음에 드는 옷을 고르듯 미술품을 사고 지인들을 초대하여 수집한 예술품을 보며 자신의 심미적 식견을 토론하는 일을 즐기는 거죠. 우리의 소득 수준으로 볼 때 불필요한 사회비용을 줄인다면 충분히 가능한 일이라고 생각합니다.

1. 각도 톱으로 목재를 재단하는 모습

2. 자외선 노광기. 해가 진 후 또는 흐린 날 작품을 프린트할 때 태양을 대신하여 빛을 쪼여주는 기계 (보라색 부분은 빛을 차단하는 암막 커튼)

3. 작업 중에 휴대전화에 케이블을 연결하여 음악을 듣는다. 작품의 제작 과정 중 패널을 만들다 쌓인 톱밥으로 덮여있다.

4, 7. 자외선 노광기에 필름과 인화지를 넣고 초점을 맞추고 있는 모습. 소음을 차단하기 위한 귀마개와 먼지로부터 보호하는 복장을 하고 있다.

5. 작품을 케이스에 담아 세워놓은 모습. 책의 책등처럼 작품 이미지와 작품 설명을 달아놓았다.

6. 클램프. 제작 과정 중에 작품의 여러 부분에 골고루 힘을 분산시켜야 하는데 작가의 두 손만으로 모자랄 때 도움을 받는 도구

8. 작품을 만들기 위한 공작기계와 촬영장비를 담은 상자. 모두 작가가 직접 만들었다.

9. 제작 중인 작품

10. 작업 도구. 작품을 고정하기 위한 핀 등의 철물이 담겨있다.

물질을 가공하고 합성하여
예술적 영혼을 불어넣어
작품을 만들어내는 작업실

김범수

영화필름이
주는
영화의
여운

그리고
새로운
상상력

작업실에 수북이 쌓인 영화필름. 어느 영화의 토막들이 이곳에 모여있는 걸까. 영화 한 편이 만들어지기까지 수많은 사람이 쏟았을 열정이 산을 이룬 필름 더미에서도 느껴지는 듯하다. 버려진 필름이 작가의 예민한 감각과 섬세한 손길을 거쳐 다시금 주목받으며 빛을 발하는 시간, 지나간 시간과 현재의 시간이 교차하며 순간 멎었다 다시 흐른다. 다양한 색깔과 형태를 지닌 필름 조각들이 작가의 남다른 색감과 수많은 필름 속에서 작품에 쓰일 필름을 찾아내는 예리함을 통해 아름다운 작품으로 탄생하였다. 평면으로 보이는 작품 속에서 영화가, 누군가의 삶과 이야기가 다시 살아 움직이는 듯한 조형미가 느껴진다.

영화필름을 손에서 놓지 않는 시간이 길어서일까. 김범수 작가의 삶에서도 여유가 묻어난다. 작업 과정은 순간적인 선택과 집중력을 필요로 하기에 자칫 예민하게 느껴질 수도 있지만 가까이에서 접하면 따뜻함이 느껴지는 사람이다. 음식을 선택하는 감각에서도 여행을 다니며 즐기는 모습에서도 낭만적인 감성과 태도를 느낄 수 있다. 그만의 감수성과 순간을 놓치지 않는 섬세함이 빚어낸 작품이 우리 삶의 한 조각을 더 아름답게 빛나게 한다.

행 복 하 고 알 차 게 오 늘 을 살 다

위쾌가부터 새 생활은 매우 단조하고 느립니다. 그런데 이쉘 이 단조 로움과 느림이 원실적이고 환논적이었던 과서의 새 위상보다 저에게 더 이울린다고 느꺼지고 편안하고 외속한 기분이지 늡니다. 최근 재 희부 는 대침 이렇습니다. 오침 7식에서 8시 사이에 눈을 닙니다. 참을 머저 고 TV를 키고 뉴스를 들으며 다시 이불 속으로 파고든며 고민을 하니 다. '무얼 먹을까?' 메뉴를 고민하며 작업진까지 가는 길에 있는 음식점 을 하나씩 떠올립니다.

일주일간 먹는 식사 메뉴는 종류별로 다양해야 한다. 영양도 생각해야 하고, 맛도 고려해야 하고, 적어도 최근 며칠은 같은 메뉴가 겹치지 않게 하려고 작가는 아침부터 고민이다. 메뉴가 결정되면 11시 즈음 나갈 차 비를 하고 집을 나선다. 여유 있게 식사하기 위해 될 수 있으면 음식점 이 사람들로 붐비기 시작하는 12시 전에 시사를 마친다. 밥을 먹고 나면 12시에서 1시 사이에 작업실에 도착해서 컴퓨터를 켜고 커피를 마시며 일과를 시작한다.

김범수 작가는 현재 5년 가까이 경기도 양주시 장흥에 있는 작업실에 입주해있는데, 1, 2 아틀리에를 합해 대략 50여 명의 작가가 작업하는

공간이다. 아무래도 다양한 연령대와 그동안 쌓아온 경험과 작업 방식
이 각기 다른 작가가 같은 건물에 모여있다 보니 서로 여러 가지 면에서
도움을 주고 받으며 지내고 있다.

특별한 약속이 없는 날에는 작업실 근처에서 종종 저녁을 먹는데 가
끔은 작가들과 함께한다. 집에 돌아오는 시간은 그날의 상황에 따라 다
르다. 보통은 10시 즈음에 도착해서 맥주 두 병과 함께 하루를 마친다.

마이클 조던의 '덩크슛'을 시작으로

김범수 작가가 작품에 쓰는 재료는 영화필름이다.

작가가 처음 영화필름을 만나게 된 것은 1996년 뉴욕에서 공부하던
시절이었다. 당시 작가가 다니던 뉴욕 비주얼 아트 대학 근처에는 주말
이면 중고품을 파는 시장이 열렸다. 어느 날 작가는 우연히 오래된 필름
을 보게 되는데, 그 필름에는 그 시대의 아이콘이었던 마이클 조던이 덩
크슛하며 코카콜라를 선전하는 내용이 담겨있었다.

작가는 호기심에 소장용으로 필름을 사서 작업실에 돌아와 펼쳐 보았
는데, 신기한 경험으로 다가왔다. 그 뒤 막연히 필름을 작품의 재료로 사

100 Kinds of Love, 영화필름, 아크릴 박스,
LED, 180×330×10cm, 2008
영화 속에 등장하는 다양한 사랑의 장면만을 편집해서
만든 작품으로, 미래에 다가올 기대되는 사랑과 과거의
잊히고 흐릿해진 사랑, 인연 등을 하트로 형상화했다
사랑이란 주제에 어울리는 필름을 주로 사용했는데,
〈감각의 제국〉, 〈바보〉, 〈첫사랑〉, 〈클래식〉, 〈나비〉
등의 필름이다.

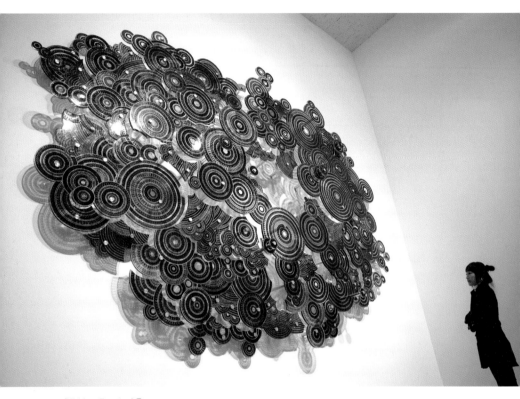

〈Hidden Emotion〉을
관람객이 감상하고 있다.

용하고 싶다는 생각에 다양한 종류의 필름을 사 모으면서 필름에 대해 알게 됐다. 8mm, 16mm, 35mm 필름 등 필름의 크기에 따라 필름의 용도와 필름을 인화하는 방식이 다르고 필름 회사에 따라 색상도 달랐다. 또한, 불이 난 장면이나 노을 또는 주인공이 붉은 옷을 입으면 필름의 색상이 붉은 계통이고, 하늘이나 바다 등을 다룬 내용일 경우에는 필름이 푸른 계열이었다.

우리가 영화를 볼 때 1초에 24프레임이 돌아간다. 그래서 우리가 보는 화면 속의 한 장면이 2~4m 즈음에 같은 형태로 보이게 된다. 물론 서서히 변화되어 첫 장면과 마지막 장면은 다른 장면으로 존재한다.

여러 종류의 영화를 장면, 내용, 색상, 크기 등에 따라 구분한 다음 다시 한곳에 모아보니 저만의 새로운 이야기를 할 수 있었습니다. 또한 작품에 조명을 사용하자 영화필름의 화려함과 투영 효과가 나타나 새로운 작품의 가능성을 보여주었습니다. 우연히 읽은 필름이 계기가 되어 지금까지 작업을 이어오고 있습니다. 간혹 제 작품을 보신 분들이 작품에 써 달라며 소중하게 간직했던 영화필름을 보내주시는 경우가 있습니다. 특별히 오래됐거나 첫사랑의 기억처럼 각인된 필름들을 만졌을 때의 감정은 물질로써의 친숙뿐 아니라 새로운 상상력의 매력으로 제게 다가옵니다.

Beyond Description, 영화필름, 아크릴 박스,
LED, 240×120×10cm, 2008
화려한 스테인드글라스로 장식된 문의 형태로 구성된
작품으로 시간의 영원한 빛으로, 말로써 형언할 수 없는,
언어로 환원할 수 없는 어떤 절대적이고 내면적인 경험을
암시한다.

Beyond Description 2, 영화필름, 아크릴 박스,
LED, 220×130×10cm, 2008

작품은 작가에게도 고객에게도 소중한 것

제가 가장 하고 싶은 일은 컬렉터입니다. 좋아하는 작품을 갖게 되는 일은 얼마나 좋을까요? 하지만 이는 작가로서는 욕심이라고 할 수 있습니다. 사실 작업실을 둘러보면 제가 좋아하는 작품들은 저에게 없습니다. 작가가 아끼고 애착을 가진 작품은 주인이 따로 있는 것 같아요. 그래서 제 작업실에는 못나고 망가진 것들만 저를 만깁니다.

제가 뉴욕에서 공부하던 시절에 경험한 것은 학생들이 여는 전시에 뜻밖에 많은 관람객이 있고, 그것이 판매로 이어진다는 점이었습니다. 유명한 작가의 작품이 아닌데도 전시장에 찾아오고 기꺼이 작품을 구매한다는 사실이 저에게는 신기하게 다가왔던 겁니다. 물론 학생들의 작품이다 보니 가격이 매우 저렴하고 주로 그 지역에 사는 연세 많으신 분들이 주고객이지만, 작은 드로잉 한 점을 구매하면서도 행복한 미소를 지으며 만족스러운 표정으로 돌아가시는 모습을 보고 그들의 문화와 여유로움이 부럽다는 생각을 한 적이 있습니다.

한국에 돌아와 작품을 만들고 전시를 하면서 작가로 살아가는 저에게 아는 친구나 지인들 혹은 친척들까지도 공통으로 거리낌 없이 하는 말이 있습니다.

"작품 하나만 주라.", "이 작품 참 예쁘다. 나 주면 안 돼요?", "야! 망

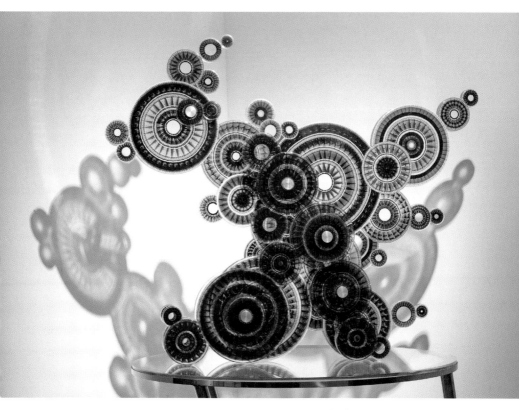

Contact-Ⅱ. 영화필름, 아크릴, 레진,
110×35×90cm, 2008

버려진 필름들을 모아 자르고 붙였다. 필름의 분절된
이미지들은 본래 영화의 서사를 떠나 작가가 부여하는
새로운 이야기로 전개된다.

가진 거 있으면 하나만 줘봐라."

그럴 때면 진 이렇게 말합니다. "내 거 비싸."

영화 〈시네마 천국(Cinema Paradiso)〉

주세페 토르나토레(Giuseppe Tornatore) 감독, 이탈리아, 1988년

주인공 토토는 학교가 끝나면 호기심과 기대감의 눈빛으로 마을을 가로질러 시네마 천국이란 극장으로 달려간다. 그곳은 낡은 영사기와 열기 속에서 알프레도 할아버지가 토토를 반기며 영사기 너머 신비로운 세상과 영화 속 상상의 세계로 빠져드는 장면이 소년의 호기심과 맑은 눈동자와 인자한 할아버지의 미소와 함께 기억되는 공간이다. 성인이 되어 유명한 영화감독이 된 주인공은 알프레도의 장례 뒤에 받은 유품인 깡통을 받아드는데 그것이 성당 신부의 검열로 잘려나간 영화 속 키스 장면임을 알게 되고, 혼자 극장에서 그 장면을 반복해서 보면서 알프레도의 사랑과 우정을 느끼는 데서 전해지는 진한 감동과 벅차오름은, 엔니오 모리꼬네의 감성적이고 로맨틱한 선율과 함께 작가에게 여전히 잊히지 않고 있다.

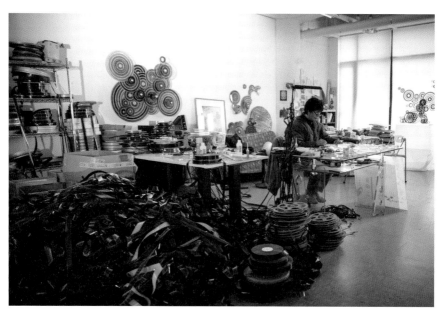

현재 작가가 입주해있는 장흥 아트파크 아틀리에 내부

영화필름을 사용해 작업하는 저로서는 영화 속의 여운을 제 작품에 남기려 노력합니다. 그래서 가끔은 영화 제목을 작품의 제목으로 사용하기도 하고 영화의 내용과 영화음악과의 감성을 제 작품에 영상화하는 시도를 해왔습니다. 〈시네마 천국〉은 제가 영화필름으로 작업할 수 있게 용기를 준 작품으로 제 기억 속에 남아있습니다.

마치! 시네마 천국처럼.

1, 5, 8. 근접 촬영한 작품

2, 3. 수북이 쌓인 필름들

4, 9. 작업실 전경

6. 작품을 드로잉 하는 모습. 프랙털 무늬가 겹치고 쌓인다.

7. 작품 스케치

오래된 영화필름이
작가의 섬세한 손길을 거쳐
아름다운
작품으로
탄생하는 공간

성태훈

나와
타인,
그리고
작가와
작품
사이에는

소통이
필요하다

어느 그룹전에서 작가의 작품을 처음 만났다. 수많은 작품 속에서 유독 눈에 들어와 나도 모르게 가까이 다가가 들여다본 기억이 난다. 여러 사람이 모인 곳에서 좋아하는 사람을 금방 찾아내는 것처럼. 색감이 뛰어나고 아름다우면서도 왠지 마음 한구석이 짠해지는 그런 감동이 있었다. 평탄하지만은 않았던 작가의 지난 삶과 전쟁통에 가족을 잃은 아버지, 그리고 자라면서 겪은 역사적인 경험 등이 토대가 되어 녹록지 않은 단단함과 처연함을 동시에 품은 작품을 만들어내고 있는 게 아닌가 싶다.

화단의 새로운 흐름이라든지 다른 작가들이 가진 새로운 생각을 놓치지 않기 위해 노력한다. 다른 분야에 있는 사람들에게도 작가 자신이 다루는 재료의 단점 등을 질문하며 자신을 낮추고 다른 이의 이야기를 귀담아들으려 하고 제자들을 비롯해 자신보다 나이가 어린 사람과도 스스럼없이 지내는 열린 마음을 지녔다. 다양한 경험을 통해 얻어낸 인생의 지혜가 사람과의 관계 속에서도, 작품 속에서도 찬찬히 묻어난다.

어느 날부터 조금씩 날기 시작한 닭

성태훈 작가의 아버지는 한때 북한에서 살다 해방 뒤에 남한으로 이주했는데 6·25 전쟁통에 어쩌다 여동생과 생이별을 하는 아픔을 겪은 분이다. 작가가 남북 간의 문제나 사회적인 문제, 시대 상황, 역사에 유독 관심이 있는 것은 이산가족인 아버지의 영향과 광주에서 고교 시절을 보내며 5·18 민주화운동 등을 알게 된 것이 계기가 됐다.

작품 〈모기〉 시리즈는 한반도의 남북 관계 긴장뿐만 아니라 지구촌 곳곳이 테러와 전쟁 등의 여파로 긴장이 한껏 고조되던 시기에 우연히 시골 외양간에서 소의 등에 달라붙어 흡혈하는 쇠파리와 모기들을 보고 모티브를 얻어 탄생한 작품이다.

작가의 작업실에 있는 화분 주위를 날아다니며 신경을 날카롭게 만드는 모기들을 전투기로 은유한 것으로 일종의 두 개의 이질적인 이미지를 결합해 충격이나 즐거움을 주는 시각 표현법인 비주얼 스캔들(Visual Scandal) 기법을 현대감각으로 응용하여 작품을 만들었다.

8년 전 늦봄, 작가는 도시에서 멀리 떨어진 작업실 앞마당에 수탉을 한 마리 키웠다. 어느 날 닭은 나뭇가지 위에도 올라가고 지붕에도 올라갔다. 장난삼아 닭을 쫓아가면 닭은 날개를 파닥거리며 나무에서 제법 멀리 도망쳤다. 작가의 〈날아라 닭〉 작품은 여기에서 시작됐다. 닭이 야

생에서 자라며 날갯짓을 하다 보니 언제부터인지 조금씩 날기 시작한 것이다. 어둠을 뚫고 자유롭게 하늘을 나는 닭. 이것이 작가가 작업을 통해 꿈꾸는 세계이다.

닭은 여러 가지 뜻으로 풀이되는데 어둠과 액운을 물리치고 새벽을 알리는 벽사의 뜻과 한편으로 성찰의 의미도 들어 있다. 닭처럼 날개가 퇴화한 동물 중에 도도새가 있다. 도도새는 먹잇감이 풍부하고 천적이 없는 남태평양의 어느 섬에 서식하다 날개가 퇴화했다. 400여 년 전에 새로운 천적이 나타났는데 바로 인간이었다. 도도새는 섬을 발견한 서양인에게 마구 잡아먹혀 결국 멸종하고 말았다.

닭의 날개가 퇴화한 것 역시 진화의 한 과정일 수도 있지만, 어찌 보면 인간에게 길들어 가축화되어 현실에 안주한 대가라고 볼 수도 있다. 성태훈 작가의 작품 속에 등장하는 〈날아라 닭〉은 퇴화한 날개가 아닌 이상의 날개를 활짝 펴고 꿈을 향해 부단히 날갯짓을 멈추지 않는 닭이다.

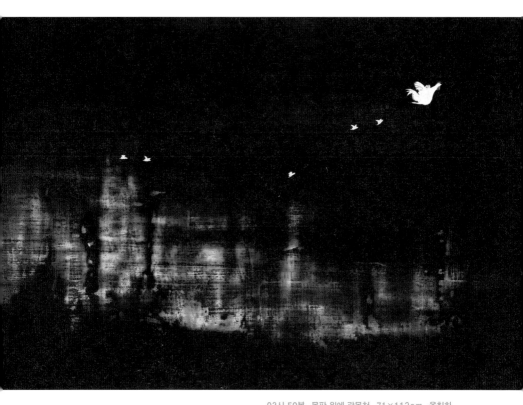

03시 50분, 목판 위에 광목천, 71×112cm, 옻칠화, 2013
도심에서 벗어난 작업실에서 키우던 수탉이 나뭇가지와
지붕 위에 오르는 모습을 보고 재미있어 장난삼아
쫓아가자 더 멀리 달아나는 모습을 보고 만든 작품

날아라 닭, 목판 위에 옻칠화, 62×77cm, 2013
어둠을 뚫고 자유롭게 하늘을 나는 닭. 작가가 작업을
통해 꿈꾸는 세계를 보여준다.

작품 속에는 개인과 시대가 녹아 있다

예술가는 개인의 삶뿐만 아니라 사회와 그 시대의 자양분을 먹고 살아갑니다. 때론 개인적인 역경을 거쳤던 작가의 삶을 통해서, 때론 유난히 고단했던 시대상 속에서 걸출한 작가와 주옥같은 작품이 탄생하는 것을 자주 보아왔습니다.

예술가는 통찰로 소통을 이야기하고 그것을 넘어서서 각자의 작품으로 유토피아를 꿈꿉니다. 목표를 향해 가다 보면 누구에게나 뜻하지 않은 힘든 역경이 닥치기도 하는데, 저 역시 그동안 감당하기 힘든 여러 가지 일과 부딪치며 걸어왔습니다. 지난 시간을 돌이켜보면 힘든 상황이 닥쳐도 그것을 오히려 긍정적으로 받아들이고, 작품으로 승화시키려 노력했습니다. 아이러니하게도 개인의 역경뿐만 아니라 힘든 사회와 시대는 한편으로 예술가에게는 오히려 축복일 수도 있는 것입니다.

이처럼 작품 속에는 작가의 삶과 철학과 당시 사회 시대까지도 모두 녹아 들어가 있습니다. 그러나 작품에는 정해진 정답이 없습니다. 작품이나 작가에 대해서 사전 지식이 있으면 더 많은 것을 이해하고 감상의 즐거움을 느끼는 데 보탬이 되겠지만, 설령 모른다고 하더라도 위축될 필요가 없습니다. 스스로 느끼는 대로 느끼고 감상하면 또 그만큼 다른 상상의 즐거움을 얻을 수 있는 것입니다.

경험과 체험을 뛰어넘어야 예술이다

자기가 추구하는 작품 세계에서 작품에 대한 스토커가 되지 말자는 생각을 합니다.

자기 자신이든 타인이든 혹은 작품 세계든 상호 소통이 되지 않은 채 일방적으로 좋아하면서 서로 사랑한다고 착각하는 것은 아닌지 성찰해 볼 일입니다. 자신과 소통이 잘 안 되면 목표 의식 없이 방황하게 되고, 타인과의 관계에서도 어긋남으로 나타나며, 이는 자기가 추구하는 작품 세계에서도 마찬가지입니다. 자신이 추구하는 작품을 위해서라면 왜 그 것을 추구하는지 목표 의식을 세우고, 소통을 위해서 무엇을 어떻게 대화로 풀어나갈지 연구해야 합니다. 새로운 아이디어에서 오는 신선함도 크지만 '작품과 나'의 소통이 잘되어 하나가 되면 감동을 주게 됩니다.

삶과 작품이 일치할 때 진정성과 감동을 수반하게 되는 것이지요. 뚜렷한 철학의 추구와 더불어 실험을 바탕으로 한 변화의 추구는 작품을 설레게 한다고 생각합니다. 이것이 작품을 즐겁게 해주고 작가도 이를 통해 즐거움을 얻게 되는 것입니다.

창작하는 과정은 마치 야구장에서 타석에 들어선 야구선수와 같습니 다. 야구선수가 야구공에 몰입하기 전에 먼저 1루, 2루, 3루를 보듯이 예술가는 창작에 몰입하기에 앞서 먼저 세상을 두루 보는 안목을 키우

날아라 닭, 목판 위에 옻칠화, 91×117cm, 2014
옻칠을 회화에 접목한 〈날아라 닭〉 시리즈 작품. 퇴화한
날개가 아닌 이상의 날개를 활짝 펴고 꿈을 향해 부단히
날갯짓을 멈추지 않는 닭을 표현했다.

고 그 뒤에 창작에 몰입해야 합니다.

또한, 작품은 단순히 일기를 쓰는 것과는 달라서 자기만족만이 아니라 그 이상을 넘어서는 뭔가를 추구하는 것입니다. 창작 작업을 하는 데 있어서 다양한 경험과 체험은 모티브를 얻는 데 중요한 자산이 됩니다. 그러나 경험이 많다고 해도 그것만으로는 좋은 작가라고 말할 수 없습니다. 예술은 경험과 체험을 뛰어넘는 그 어떤 것이기 때문입니다.

정 태 춘 의 〈 북 한 강 에 서 〉

성태훈 작가는 정태춘의 〈북한강에서〉라는 음악을 즐겨 듣는다. 작가가 개인적으로 힘든 시기에 지인의 도움으로 북한강 강가에서 몇 년간 생활한 적이 있었는데, 유유히 흐르는 북한강 강가를 거닐다 보면 신기하게도 힘든 시간이 어느새 정화된다는 느낌을 받았다. 한때 그곳을 자주 산책하면서 작가는 화첩 빼곡히 북한강의 풍경을 수묵 모필로 스케치했고, '화첩스케치전'이라는 이름으로 개인전을 열기도 했다.

작가는 북한강이 언뜻 유유히 흐르는 것처럼 보이는 것은 그 속에 치열한 또 다른 강을 품고 있어서일 거라고 말한다. 북한강 강가의 묵직하고 너그러운 풍경 속에 수많은 사연과 희망이 녹아들어 있듯이 가수 정

채색 중인 성태훈 작가. 성태훈 작가의 작품은 옻으로
채색해서 반영구적이며 아름다운 광택이 있다.

윤서-씻다, 한지에 수묵담채, 133×76cm, 2002
작가의 딸 윤서가 싱크대 앞 나무의자 모서리에
위태위태하게 올라 손을 씻는 모습으로 9ㆍ11 테러
당시 무너진 미국의 그라운드 제로를 모티브로 일상의
가정에까지 들어온 시대의 불안함을 반추하고자 만든
작품

태춘의 묵직하고 나지막한 목소리에도 북한강의 새벽이 깊게 녹아들어 있을 거라고 생각하는 것이다. 산과 산들이 이야기하고 아주 우울한 나날들이 우리 곁에 오래 머물 때, 새벽 강을 보러 떠나 보면 거기 처음처럼 신선한 새벽이 있다는 노래 가사처럼 북한강은 작가에게 치유의 공간이면서 재충전의 공간이었다.

작가는 요즘 서울에서 생활하다 보니 자주는 못 가지만 가끔 한 번씩 가족과 함께 드라이브할 겸 마음속에 북한강을 듬뿍 담아오곤 한다.

2011년 조니워커 킵워킹펀드

성태훈 작가는 2011년 조니워커 킵워킹펀드에서 최종 우승하던 순간을 잊을 수가 없다. 살면서 가장 감동적인 순간이었다고 할 만큼 기억에 남는 일이었다.

조니워커 킵워킹펀드는 꿈을 향해 도전을 멈추지 않고 걸어가는 사람들을 선정하여 후원하는 일종의 꿈 공모전입니다. 우연하게 공모전에 대해 알게 되어 지원했는데, 사회 각 분야에서 도전한 1,450명의 도

전자 중에서 최종 우승해 부상으로 1억 원을 후원받는 영광을 차지하게 됐습니다. 최종 우승과 함께 네티즌 투표에서 인기상까지 받았을 때, 머릿속에 주마등처럼 스쳐 지나갔던 지난 시간과 저도 모르는 사이 눈물이 맺히던 그 순간의 감동이 잊지 못할 기억으로 남습니다.

성태훈 작가는 학창 시절 지병으로 아버지를 일찍 여의었다. 작가의 아버지께서는 일제 강점기 때 할아버지를 따라 황해도 해주로 이주하셨다가 해방 이후에 다시 내려오셨는데, 6·25 전쟁통에 어쩌다 여동생과 생이별해야 했던 한국 현대사의 아픔을 겪으셨다. 이후 곡성에 정착해 소작농으로 가난을 이겨내시며 자식들을 뒷바라지하셨는데, 지병으로 그만 일찍 작고하신 것이다. 그렇게 고생만 하시다 떠난 아버지의 빈자리는 생각보다 컸다. 넉넉지 못한 형편에 큰 도움을 줄 수 없는 미안함 때문인지 작가가 미대에 진학하고 싶어 했을 때 가족들의 반대가 심했지만, 예술가가 되겠다는 꿈을 막지는 못했다.

작가는 재수 끝에 홍익대에 입학하고 생활비와 등록금을 마련하려 온갖 아르바이트를 해야 했다. 대학 2학년 때의 일이다. 그날도 인천의 어느 학원에서 학생들을 가르치는 일을 마치고 밤늦게 택시로 귀가하던 중 택시 기사의 졸음운전으로 경인고속도로에서 대형 교통사고를 당하고 말았다. 대학 병원 중환자실에서 오랜 투병 생활을 했는데, 퇴원 뒤 곧바로 병원에서 폐결핵이라는 오진을 내리는 바람에 삶에 좌절을 느껴

모기(Mosquito), 한지에 수묵담채, 208×147cm,
2007
갈등으로 인한 불안하고 어수선한 시대 상황을 표현한
것으로 작업실에 있는 화분 주위를 날아다니며 신경을
날카롭게 만드는 모기들을 전투기로 은유한 작품.

살고 싶은 의지를 잃기도 했다. 나중에야 오진이라고 밝혀지긴 했지만, 당시에는 결핵이라고 받아들일 수밖에 없는 상황이었기에 작가는 집에서 독방을 쓰고 숟가락 등 식기들을 삶는 번거롭고 불편한 과정을 감수하며 마스크까지 쓰고 생활해야 했다. 알고 보니 교통사고로 갈비뼈가 워낙 많이 부러져 엑스레이 상에 결핵처럼 보인 오진이었다. 얼마 지나지 않아 설상가상으로 갑작스러운 어머니의 작고와 함께 들려온 누나의 유방암 투병 소식은 이미 피폐해진 몸과 마음을 더욱더 황폐하게 했다.

그러나 어둠이 강할수록 촛불이 더 환해지듯이 희망이라는 촛불은 더는 추락할 곳이 없을 것 같은 밑바닥까지 떨어진 자신을 다시 추스르게 했고, 다시 일어나게 했다. 작가는 힘들수록 작품에 매진하며 마음을 다잡았다. 소박한 결혼식을 올리고 반지하 단칸방에서 신혼 생활을 시작한 뒤에도 생활을 위해 온갖 아르바이트를 하면서 묵묵히 작업 활동을 이어나갔다.

학창 시절에 생활고에 쫓겨 상대적으로 소홀히 했던 공부에 대한 미련이 남아 뒤늦게 동양철학과 박사 과정에 입학했는데, 아내의 이해 덕분에 학자금 대출을 통해서나마 박사 과정을 수료할 수 있었다. 그동안 미국, 중국, 독일, 프랑스 등지에서 개인전을 열었으며 어느덧 2015년 갤러리 그림손에서 제25회 개인전을 여는 지금에까지 왔다.

성태훈 작가가 작가의 길을 개척할 수 있었던 것은 아무리 힘들더라

도 꿈을 포기하지 않고 끈기 있게 도전하겠다는 긍정적 의지와 주위 사람들의 도움 덕분이었다. 무엇보다 이 길을 적극적으로 이해하며 응원을 아끼지 않은 아내와 가족이 가장 큰 힘이 됐다.

1, 3. 작업실의 책장. 주로 사용하는 붓과
작품이 놓여있다.

2. 완성된 작품

4. 작가가 작품을 채색 중이다. 옻으로
채색하기 때문에 반영구적인 수명과
아름다운 광택이 있다.

5. 주로 사용하는 붓

6. 팔레트 위의 물감들

7. 보관 중인 작품들

8. 작업실에서 만난 성태훈 작가

9. 작업실에는 작업실의 보물인 참나무를
땔감으로 사용하는 오래된 연통 난로가
있다. 간혹 손님이 오면 난로 주위에
옹기종기 모여 앉아 난로에 구운 고구마와
차를 즐기며 정겨운 시간을 보낸다.

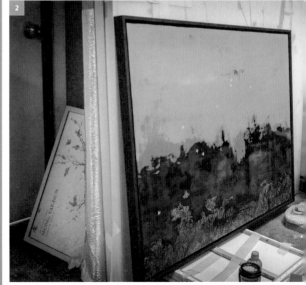

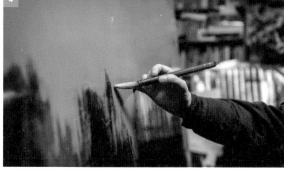

작가의 붓이
살아 숨 쉬는
주택가에 있는
작가의
고즈넉한 작업실

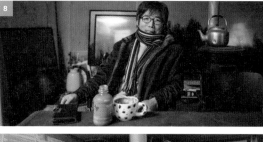

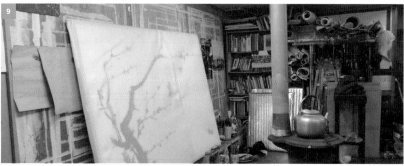

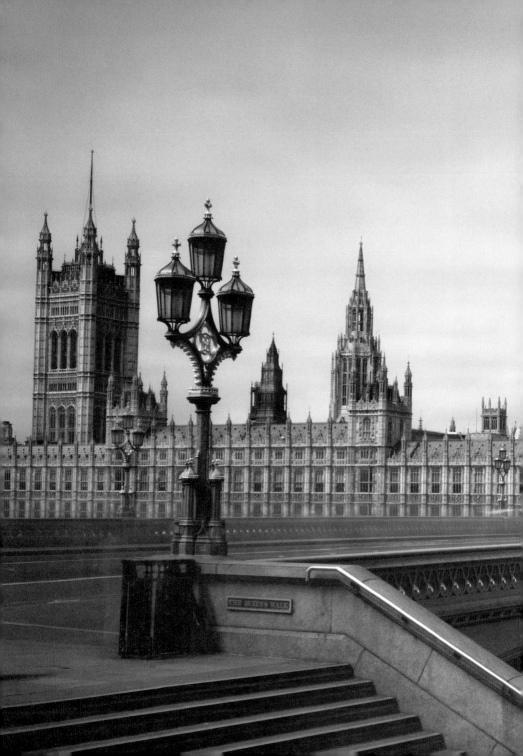

이원철

풍부한
감성과
어둠 속의
빛이
빚어낸

아름다운
조화

사진 재료에 대한 감수성이 있으며, 오랜 노출로 탄생한 아름다운 빛깔과 분위기가 감성을 자극한다. 이원철 작가는 새벽녘의 빛깔을 좋아하며 밤의 멋진 풍경과 카메라가 함께한다면 언제든지 작업할 준비가 되어있다. 가끔은 작품 속에 사는 듯 보일 때도 있다. 세련된 감성 속에 도시의 뒷골목 선술집에서 소주 한잔 기울이며 사람들과 함께하는 시간을 유쾌하게 만들 줄 아는 따뜻함을 지닌 사람이다. 감수성이 뛰어나고 풍부한 감성과 주변 사람을 살뜰히 챙기는 성품을 지녔다. 사람을 편안하게 대할 줄 알고 상대방의 입장에서 배려할 줄 안다.

밤늦은 시간에 긴 시간을 소요하는 촬영을 하느라 현장에서 오랜 시간을 보낼 때는 새벽같이 일어나 장비를 챙겨 현장으로 달려가 밤새 찍고 작업실로 돌아와 현상해야 하는 과정을 거쳐야 하는데, 힘들다고 생각하기보다 그 또한 작업의 당연한 과정으로 받아들이며 즐길 줄 안다.

비 오는 날 즐기는 혼자만의 시간

저는 하루 중 밤 시간대가 가장 좋아요. 밤이 되면 조용해서 집중도 잘 되고, 감정도 예민해져서 이런저런 생각하기도 좋아요. 저는 어렸을 때부터 혼자 있는 걸 좋아했어요. 초등학교 때부터 집에 들어오면 제 방에 들어가서 문을 잠그고 혼자 있을 정도였으니까요. 밤은 혼자 있는 느낌을 극대화(?)시켜주는 기분이에요. 돌아보면 지난 10년간 밤에만 촬영했는데, 제가 야행성이라서 밤 사진을 찍은 건지 밤에 사진을 찍다 보니 야행성이 된 건지 궁금하기도 합니다. 전자일 가능성이 더 높을 것 같네요.

예전에는 비 오는 날을 싫어했는데, 언젠가부터 비 오는 날이 좋아졌어요. 비 올 때 카페에서 밖을 바라보는 것도 좋고, 오픈된 술집에서 빗소리 들으며 술 한잔 하는 것도 좋아하고요. 비 오는 날 밖을 걸어 다니는 건 좋아하지 않네요. 실내에서 비 내리는 것을 바라보고 빗소리 듣는 것만 좋아하죠. 물론 촬영하러 갔을 때 비 오는 것도 참 별로죠.

저는 혼자 카페에서 커피 마시는 것도 좋아합니다. 카페에 혼자 앉아 있으면 여러 가지 생각이 들어요. 특히 그동안 연락 못 했던 사람들이나 해야 할 일들이 떠올라 전화나 문자도 하고 일정을 정리하기도 해요. 그냥 이어폰 끼고 음악을 듣거나 잡지를 보면서 놀기도 하고요.

Time—Wien, Austria, C-Print,
120×154cm, 2011

이 작업의 제목은 〈TIME〉이고, 부제는 '시계 밖의
시간'이다. 시계가 있는 공간을 장노출로 촬영하여
시계 속에서 시곗바늘이 사라진 이미지를 만들었다.
시계에서 시곗바늘은 시간을 나타내는 중요한 기능을
하는데, 시곗바늘이 사라지면 시계는 제 기능을
상실하게 된다. 도시가 생기고 산업화하면서 9 to
5라는 게 생겨났다. 작가는 시계 속 시간에 갇혀 사는
도시인들을 시계 속에서 해방시키고 싶었다. 기계적인
시간, 물리적인 시간이 아닌 개인이 만든 질적인 시간을
찾고 그 속에서 각자 새로운 의미를 부여하기를 바라는
마음으로 만든 작품

위의 얘기를 종합해보면 비 오는 날 밤에, 혼자 카페에 있는 게 가장 좋아야 할 것 같은데 그건 왠지 좀 처량해 보이네요. 앞으로도 피해야겠어요.

그날 에피소드

달 빛 아 래 고 분 을 촬 영 하 다

작가가 고분을 촬영할 때의 일이다. 이원철 작가는 2006년부터 2010년까지 작품을 제작하기 위해 고분을 촬영했는데, 2008년까지는 주로 경주 고분을 촬영했다. 그러다 다른 지역에도 고분이 많이 분포되어 있다는 걸 알게 됐고, 문화재청에 등록된 고분군 중에 1,000년 이상 된 무덤을 2009년부터 스케치하기 시작했다. 그러던 중 합천에 있는 옥전 고분군을 가게 됐다.

고분을 보고 작가가 느낀 첫인상은, 어디선가 젖은 나뭇잎 타는 냄새가 나는 듯한 조용하고 예쁘게 생긴 (텔레토비 동산 같은) 고분이라는 느낌이었다. 안내표지판에 쓰여 있던 내용도 인상 깊었다. 그 지역은 예전부터 옥전(玉田)이라고 불렸는데, 1985년 고분군 발굴 작업 중 한 무덤에서 2,000여 개의 구슬이 출토됐다고 했다. 구전되어 내려오던 지명의

유래를 발굴 작업을 계기로 알게 된 것이다. 2,000년 전에 그곳에서 유리공예가 성행했다는 것을 알 수 있는 증거이기도 했다. 작가는 이렇게 우연히 정보를 얻게 되는 것도 촬영의 또 다른 재미라고 여긴다.

작가는 옥전 고분군을 2009년 2월, 3월, 5월에 걸쳐 촬영했다. 처음 갔을 때 옥전 고분군은 경주와는 달리 밤이 되면 주변에 불빛이 거의 없어서 많이 어두웠고, 빛이 없어서 촬영해도 사진이 밋밋하게 나올 상황이었다. 작가는 옥전 고분군에서의 첫 촬영은 테스트 정도만 하고, 보름달 뜨는 시기인 음력 15일 전후에 다시 촬영하기로 했다.

5월 어느 날, 서울에서 일을 보고 저녁에 출발해 밤 11시쯤 옥전 고분군에 도착했다. 3월에 갔을 때에는 관리하시는 할아버지께 인사드리고 촬영을 했었는데, 그날은 너무 늦게 도착한 탓에 바로 고분으로 올라가려고 했다. 할아버지 댁에도 불이 꺼져있는 상태였다.

차에서 촬영 장비를 챙기고 있는데 할머니(관리하시는 할아버지의 부인)가 누구냐고 물어보셔서 사진 촬영하러 서울에서 내려왔고 할아버지께서도 알고 계신다고 말씀드렸다. 할머니께서는 밤에 올라가면 안 된다고 하셨다. 그래서 지난번에도 촬영했고 2월에 할아버지 마실 나가실 때 모셔다 드렸다는 얘기도 했다. 할머니께선 "그래도 안 되는데……" 하고 혼잣말처럼 말씀하셨다. 작가는 촬영만 하고 내려갈 거니깐 걱정 안 하셔도 된다고 공손히 말씀드리고 고분으로 올라갔다. 카메라 세 대와 삼각대 두 개 그리고 각종 렌즈들……. 30kg가량 되는 장비들을 들고

Time-London, United Kingdom, C-Print,
120×154cm, 2011

Time-Praha, Czech, C-Print,
120×154cm, 2011

힘겹게 올라가서 자리를 잡고 세팅을 하고 있었다. 초점을 맞추기 힘들 정도로 어두웠기 때문에 세팅하는 데만 30분 이상 걸렸다. 그리고 막 촬영을 하려고 하는데 고분 능선에 불빛이 비치고 남자 둘이 랜턴을 들고 작가를 향해 오는 게 보였다.

작가 앞에 멈춰 선 두 남자는 경찰이었다. 경찰은 여기서 뭐하는 거냐고 물었고, 작가는 자초지종을 얘기했다. 다행히 PMP에 그동안 고분을 촬영한 사진이 담겨 있어서 보여주고 간단히 신원을 조회했다. 경찰이 봤을 때 수상한 점은 없지만, 주민 신고가 들어왔기 때문에 그분들을 진정(?)시켜야 한다며 같이 내려가서 말씀드리고 올라와서 다시 촬영하라고 했다.

결국, 장비들을 다시 챙겨서 아래로 내려가 두 분을 뵈었다. 그렇게 내려와서 상황을 다시 설명하고 다시 올라가서 촬영했다. 경찰에게 조사를 받거나 할아버지를 이해시키는 일들, 그런 건 다 괜찮았지만 무거운 장비를 들고 힘겹게 올라갔다 내려갔다를 반복하고, 설치했다 철수하는 과정이 작가에게는 육체적으로 너무 힘들었다. 할아버지의 말씀을 들어보니 허락 없이 올라간 것이 못마땅한 듯 보였다. 한마디로 텃새였던 셈이다.

그렇게 우여곡절 끝에 달빛 아래서 촬영을 했고, 그날 찍은 작품을 2009년 가을 KIAF(한국국제아트페어)에 걸었다. 작가가 처음으로 $180 \times 230cm$로 제작한 꽤 큰 작품이었다. 결국 이 작품은 아트페어가 끝나고

나자 애물단지가 되어버렸다. 크기가 커서 작업실에도 안 들어가고 엘리베이터에도 안 들어가서 아파트 1층에 사는 누나의 집으로 보냈다. 리얼한 무덤 사진이어서 집에 걸려보지도 못하고 포장된 채로 누나 집에 6년째 고이 보관되어 있다.

옥전 고분에 대해 말하다 보니 다른 고분을 촬영했던 일들도 하나씩 기억이 나네요. 나주에 있는 고분에 촬영하러 갔을 땐 비가 와서 차에서 라디오 들으면서 잠들었다가 배터리가 방전된 적도 있었지요. 밤에 혼자 무덤에 들어가서 촬영하는데 아무 일도 없으면 오히려 이상하죠. 고분을 촬영하면서 힘든 점도 많았는데 지금 생각하면 꿈을 꾼 것 같은 느낌이네요. 밤에 무덤 분위기가 그렇거든요. 비현실적이고 다른 별에 와 있는 것 같은 느낌…….

아트씽다

작 업 을 통 해 소 통 을 꿈 꾸 는 시 간

제가 중요하게 생각하는 것은 '소통'입니다. 아마 말이 안 통하는 사람과 같은 공간에 있는 것만큼 힘든 건 없을 겁니다. 살면서 다양한 스

Time-Praha, Czech, C-Print,
120×154cm, 2011

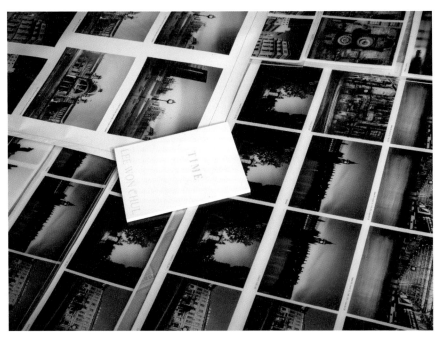

프린트 및 인화지 테스트. 대형 프린트를 하기 전에
여러 가지 인화지에 톤을 다르게 줘서 테스트한 뒤
적당한 값을 찾는다.

트레스가 생기게 되죠. 일에 대한 스트레스, 물질에 대한 스트레스도 있고요. 그중 인간관계에서 오는 스트레스도 무시할 수 없는데, 이는 소통의 부재에서 오는 경우가 많습니다. 제가 말하는 소통은 단순히 대화가 되느냐의 문제뿐만 아니라 마음이 통하는 것도 포함합니다. 반대로 얘기하자면, 권위적이면 다른 사람과 소통할 수 없습니다. 소통은 서로 대등한 관계에서 가능합니다. 권위가 수직적이고 일방적 체계라면 소통은 수평적이고 양방적이라 할 수 있습니다. 권위를 없애고 대등한 관계로 서로 대한다면 인간관계에서 생기는 스트레스는 거의 줄어들 것으로 생각합니다.

하나 덧붙이자면 소통은 너와 내가 다름을 인정하는 것에서 시작합니다. 나와 다르다고 무시하고 등 돌리는 것이 아니라, 다르다는 그 자체를 인정하고 상대를 존중할 때 서로 공감하고 소통할 수 있을 겁니다. 개인적으로 저는 제 작업을 통해 사람들과 소통하고 싶습니다. 작업하면서 제가 생각하고 경험하고 느낀 것들을 많은 사람과 공유하고 싶습니다. 그런 면에서 《그림을 걸다 창을 내다》는 참 좋은 매체네요.

피아니스트 츠지 노부유키

작가가 얼마 전에 알게 된 일본의 피아니스트가 있다. 츠지 노부유키 (Tsujii Nobuyuki)라는 피아니스트로 태어날 때부터 시각 장애가 있어서 한 번도 세상을 본 적이 없다. 그런 장애에도 2009년 반 클라이번 국제 콩쿠르에서 우승을 차지한다. 그때가 그의 나이 스물한 살이었다. 작가는 노부유키를 알게 되면서 유튜브 등 그에 관한 동영상을 찾아봤다. 무대에서 관객에게 감동을 주는 영상도 많았지만, 그런 감동을 주기 위해 노력하는 과정이 담긴 영상도 있었다. 협주를 하려면 지휘자의 손짓을 봐야 하는데 그는 볼 수가 없기 때문에 연습할 때 그 타이밍까지 체화시키려 계속 반복적인 노력을 하고 있었다. 물론 천부적인 재능을 타고났을 수도 있고, 시각 장애가 오히려 청각을 발달시켜 더 예민하게 건반을 누르게 했을 수도 있을 것이다. 작가는 노부유키의 모든 조건과 상황을 떠나 그의 노력하는 자세와 열정만으로도 사람들에게 감동을 주기에 충분하다고 느꼈다.

노부유키가 작곡한 곡 중에서 〈Whisper of the River〉를 좋아합니다. 5분가량 되는 곡인데, 자연의 소리를 그의 감각을 통해 옮겨놓은 느낌이 좋습니다. 감성을 자극하는 가을에 잘 어울리는 곡 같습니다.

대형 카메라 내 뷰파인더

쿠바에서 사랑이 넘치는 가족을 만나다

여기저기 촬영을 다니다 보면 예상하지 않았던 일이나 사람을 만날 때가 많다. 다음은 이원철 작가가 2013년 2월에 한 달간 쿠바에 촬영을 갔을 때 만난 덴마크 가족에 관한 이야기이다.

작가는 쿠바에 도착해서 현지 민박에 며칠간 머물렀다. 그 집에는 방이 세 개 있었는데 그중 한 방에 덴마크 가족이 묵었다. 아빠, 엄마 그리고 여덟 살 난 아이였다. 작가는 그 가족을 보며 궁금한 점이 생겼다. 분명히 부모는 완벽한(아주 하얀) 백인인데 아이는 곱슬머리에 피부색이 까만 흑인이었다. 무슨 사연이 있는지 궁금해졌지만 그렇다고 물어볼 수는 없었다.

그들은 오랜 비행으로 피곤했는지 민박에 온 첫날에는 초저녁부터 잠을 자는 듯했다. 그리고 다음 날 아침, 작가는 그들과 한 테이블에서 같이 식사하게 되어 이런저런 얘기를 나누었다. 아이의 아빠는 덴마크 사람으로 주로 잡지 사진을 찍는 사진작가라고 자신을 소개했다. 그렇게 서로 형식적인 질문을 주고받다 작가가 쿠바에는 어떻게 오게 됐냐고 물어봤다. 아버지의 대답이, 아이의 피부색이 쿠바인들과 비슷해서 오게 됐다는 거였다. 아이는 이디오피아인으로 부부가 입양해서 키우고 있다고 말했다. 대화 내용을 통해 그들이 사는 덴마크가 있는 북유럽에는 흑

인이 거의 없다는 것을 짐작할 수 있었다.

그 덴마크 부부는 아이에게 다른 나라, 다른 곳에는 아이와 비슷한 사람이 많이 살고 있다는 것을 보여주고 싶었을 것이다. 어쩌면 쿠바에 오기 전에 그 아이는 부모에게, "난 왜 피부색이 달라요?"라고 질문을 했을지도 모른다. 그들은 말로 표현하고 이해시키는 대신 아이에게 직접 볼 기회를 마련해주고 그 안에서 스스로 생각하고 느낄 수 있게 쿠바로 온 것이다. 그들을 통해 백인 사이에서 살아가는 아이에게 소외감을 덜 느끼게 하려는 부모의 사랑과 배려를 느낄 수 있었다. 그런 부모의 배려는 아이를 위한 가장 명확하고 현명하고 지혜로운 방법이라는 생각이 들었다.

식사하는 동안 빨리 밖에 나가서 축구를 하고 싶어 축구공을 들고 안절부절못하는 순수한 아이의 모습에서 그 가족의 행복을 느낄 수 있었고, 그들 부부에게서 인류애(거창한 표현 같지만)라는 걸 느낄 수 있었습니다. 그리고 한 달간의 쿠바 생활을 통틀어 가장 감동적이고 기억에 남는 일이었습니다. 덴마크 가족을 만난 것 하나만으로도 쿠바에 온 보람이 충분히 있었습니다.

1, 9. 도록과 책, 서류 등이 정리되어있는 책장과 작업실에 보관 중인 작가의 작품들

2. 작가가 대형 카메라로 포커스를 맞추고 있다.

3, 7. 작가가 라이트박스 위에서 필름을 고르고 있다.

4. 프린트와 인화지 테스트(대형 프린트를 하기 전에 여러 가지 인화지에 톤을 다르게 주어서 테스트를 한 뒤 적당한 값을 찾기 위한 방법)

5. 정리된 포지티브 필름 파일

6. 작업실에서 작가는 컴퓨터로 일하는 때가 잦다. 전시될 사진을 인화하기 위한 후반 리터치뿐만 아니라 서류 작업도 많이 한다. 전시에 관련된 서류나 공모지원 서류를 작성하기도 하고, 전시 외에 다른 프로젝트를 위해 보낼 자료를 정리하기도 한다. 특강이나 프레젠테이션, 강의 준비도 작업실에서 주로 하는 편이다. 물론 일하는 것 말고 혼자만의 휴식을 즐기는 장소이기도 하다.

8. 도록과 책, 서류 등이 정리된 책장

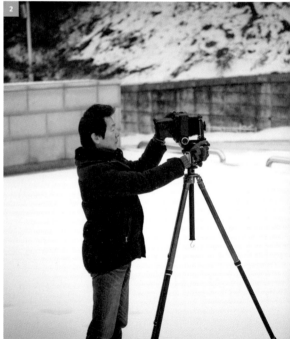

작품을 제작하는
현장이고 일터인 동시에
놀이터이기도 한
작가의 작업실

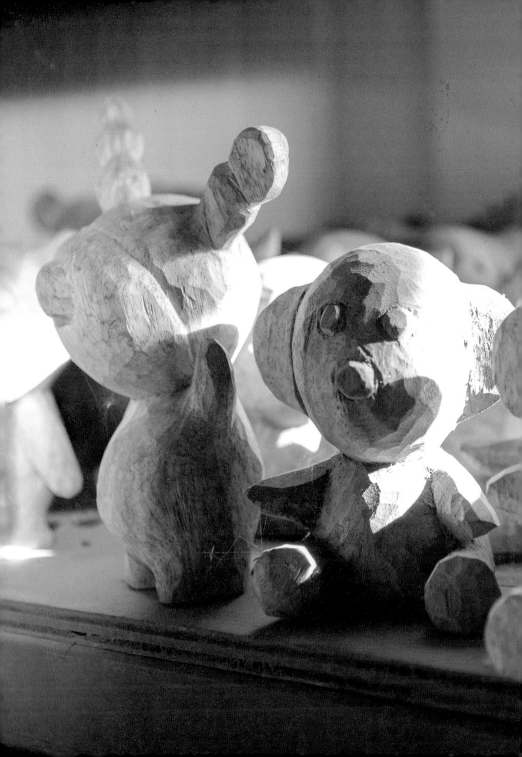

노준

인간과
동물
그리고
자연이
함께하는

아름다운
세상을
꿈꾸다

어느 작가의 개인전에서 작가를 처음 보았다. 전시장에 사람들이 하나둘 들어서는 가운데 작가의 작품에 등장하는 캐릭터처럼 장난기 가득한 표정으로 노준 작가가 나타났다. 관람객과 인사를 나누며 서슴없이 대화를 하는 모습이 인상적이었다. 처음 만나는 사람과도 선입견 없이 불편해하지 않고 분위기를 잘 이끌어나갔다. 그랬다. 참 밝은 느낌이었다.

작업의 방향이나 작품의 재료를 다루는 문제에서도 조금 해탈한 느낌이 들 만큼 열려있었다. 겨울이면 난방 등 작업실을 유지하기 위해 신경 쓸 점이 더 많아 아무래도 작업에 속도를 붙이기가 쉽지 않다. 날씨가 추워지면 노준 작가는 따뜻한 나라로 떠나 난방이나 재료에 대한 걱정 없이 작업한다. 전시장에서 본 밝고 당당하면서도 사람을 잘 이끌 줄 아는 다부진 성격 덕분에 외국에서도 금세 현지 환경에 적응하며 잘 지낸다. 작업에 있어 프로다운 면은 물론 순진한 구석과 재미있는 성격까지 갖춘 매력이 넘치는 인물이다.

발리에서 지내는 여름과 겨울

노준 작가는 1년에 두 달은 인도네시아 발리에서 생활한다. 여름, 겨울에 한 달씩 발리에서 지내는데, 태생적으로 추위를 잘 견디지 못하는 탓에 한국의 가장 추운 1월을 그곳에서 보낸다. 또 열대야로 잠을 이루지 못하는 한국의 한여름인 8월에도 발리에서 지내다 온다. 열대지방인 발리는 남반구에 있어 한국과 계절이 반대이다 보니 발리의 8월은 저녁에 제법 찬바람이 부는 선선한 계절이다.

2004년도에 처음 발리에 간 이후 지금까지 10여 년을 계속 방문하고 있는데, 작가에게 발리는 참 매력 넘치는 도시이다. 그곳에서 작가는 주로 나무를 깎으며 시간을 보낸다. 한국에서는 몇십만 원을 줘야 살 수 있는 비싼 나무를 그곳에서는 말만 잘하면 그냥 얻을 수도 있다.

제 몸에 딱 맞는 기후, 맛있는 열대 과일, 사람들의 얼굴에서 늘 떠나지 않는 미소. 그리고 무엇보다도 작품 제작을 위한 나무 재료가 풍부합니다. 목재가 풍부한 인도네시아에서 나무 작업을 할 수 있다는 건 제게는 참 고마운 축복입니다.

시간이 나면 작가는 작은 오토바이를 타고 이곳저곳을 누비며 다닌

다. 발리에는 자동차보다 오토바이의 수가 훨씬 많은데 아마 10배도 넘을 것으로 보인다. 제주도의 약 3배 면적의 작은 땅에 약 280만 명의 인구가 모여 살다 보니 교통수단으로 싸고 재빠른 오토바이가 제격이었을 것이다. 작가도 현지 실정에 맞추어 오토바이를 타기 시작했는데, 요즘에는 운전 실력이 늘어 새로운 곳까지 많이 다니고 있다. 그 덕분인지 현지인만이 아는 좁은 일방통행도로도 많이 알게 됐다.

오토바이를 타고 달릴 때 느끼는 바람과 향기가 참 좋습니다. 길에서 만나는 오토바이의 풍경도 다양합니다. 아이 세 명과 부모까지 다섯 식구가 조그만 오토바이에 밀착해서 타고 다니는 모습이 처음에는 조금 위태로워 보였는데, 이제는 아름답게 보이기까지 하네요.

작가가 발리에서 운전하면서 발견한 점이 있다. 그곳 운전자는 모두 도로 위의 정지선을 꼭 지킨다는 사실이다. 우리보다 경제적으로는 못 사는 곳이지만, 운전하는 사람 중 누구도 정지선을 위반하지 않는다. 사람들에게 그 이유를 물었더니 도로 위의 정지선은 맞은편 운전자와 보행자를 위한 '양보와 사랑의 선'이기 때문이라는 답이 돌아왔다.

그 순간 저는 참 부끄러웠습니다. G20 국가 중 하나라고 으스대는 대한민국의 도로 위는 어떤가요? 사람들이 대부분 정지선을 지키지 않습

Pandaru and Yellow Paris, car paint on
plastic, 49×47×60cm, 2013
게으른 판다 '판다루'는 말을 타는 대신 노란 병아리
'패리스'를 타고 이곳저곳 여행을 다닌다.

Ping Likes Clo Jr., car paint on plastic,
24×33×48cm, 2012
새끼를 잃은 아빠 펭귄 '핑'이 새끼 대신 '클로 주니어'를
다리 사이에서 따뜻하게 품어주고 있다.

니다. 심지어 정지선이 무엇인지도 모르는 운전자도 있더군요. 그곳 사람들의 말을 듣고 난 뒤 저도 정지선을 꼭 지키게 됐습니다. 한 사람, 한 사람 지켜나가다 보면 언젠가 우리도 도로에서 '양보'와 '사랑'을 느낄 수 있게 되겠지요.

각박한 한국에서의 생활에서 잠시 벗어나 발리에서 하늘을 바라보고 있으면 아주 작은 것에서도 참 많이 감사하게 됩니다. 지구 반대편인 이곳에서 생활할 수 있어서 고맙고, 아티스트로 살고 있어서 또 그 때문에 시간에 쫓기지 않고 지낼 수 있어서 감사하고, 항상 사람들과 함께 미소 지을 수 있어서 또 감사하고······.

그날 에피소드

언어가 이어준 소중한 인연

저는 '외국어'에 대한 관심이 조금 남다릅니다. 어린 시절부터 조금은 뻔뻔스러운 성격 때문인지 말도 안 되는 짧은 언어로 외국인과 소통하기를 즐겼던 것 같습니다. 완벽하지는 않지만 저는 영어, 일본어, 중국어, 인도네시아어로 의사소통할 수 있습니다.

The Birth of Hayami, car paint on plastic,
49×34×62cm, 2013
'비너스의 탄생'을 패러디하여 요염한 자세를 취하고
있는 캐릭터 '하야미'

2006년에 노준 작가가 두 번째 개인전(캐릭터 형태의 작품으로는 첫 번째로 연 전시회)을 열었을 때의 일이다. 전시장에 구경 오는 사람도 참 적었던 토요일 오후, 서양 남자 한 명과 일본 여자 한 명이 전시장에 들어왔다. 전시장에 들어서자마자 일본 여자 특유의 "가와이." 하는 하이톤의 목소리가 들려왔다. 작가는 선뜻 다가가서 일본어로 작품을 설명했다. 옆에서 궁금해하는 남자에게는 또 영어로 알려줬다.

그들은 작품 설명을 다 듣고 전시장을 떠나는 길에 방명록에 글을 남기면서 한국에서 작가에게 영어와 일어로 동시에 작품 설명을 듣기는 처음이라며 참 고마워했다. 그때 여자가 말했다. "여보, 명함 드려요. 명함." 그렇게 받아든 명함에는 '크리스티, 홍콩, 부사장, R~'이라고 적혀 있었다.

정말 대단한 분들과 얘기를 나누었던 겁니다. 그날 만남이 계기가 되어 그분들의 도움으로 예상보다 빠르게 더 많은 사람에게 제 작품이 알려지게 된 것 같아요. 사람과 사람의 만남 그리고 인연이란 참 소름 끼치도록 오묘하고 감사한 일이구나 하는 생각을 다시 한 번 하게 됐어요.

조금은 가볍고 진지하지 않은, 그래서 즐거운

제가 작품을 제작하면서 중요하게 생각하는 개인적인 관심사는 '관계의 회복'입니다. 그중에서도 특히 '인간과 자연, 인간과 동물 간의 관계 회복'에 중심을 두고 있습니다. 사람의 무분별한 행동으로 지구온난화가 진행되어 세상의 많은 숲이 사라져가고, 귀한 생명을 지닌 동물들이 자취를 감추어버리는 모습에 참 많이 슬픕니다.

몇 해 전 노준 작가가 일본 동경에서 개인전이 있어서 갔을 때의 일화이다.

전시 기간에 시간 여유가 생긴 작가는 우에노 공원에 잠시 들렀다. 많은 사람 사이에 유독 길고양이가 많이 눈에 뜨였다. 무심코 손을 내밀어 오라는 손짓을 하자 고양이가 다가와서 작가의 손에 제 얼굴을 비비며 한참을 놀다 갔다. 작가는 '참 사교성 많은 고양이도 다 있구나.' 하는 생각에 즐거웠다. 한참을 가다가 또 다른 고양이를 불러보았더니 어김없이 선뜻 다가왔다. 그 순간 작가는 많이 놀랐다.

"고양이는 저를 적이 아닌 친구로 생각하고 있었던 것이지요."
일본인들은 길가의 주인 없는 고양이라도 함부로 때리거나 돌을 던지

Taehee, The Source, car paint on
plastic, 44×27×46cm, 2013
앵그르의 '샘'의 형상을 따라하고 있는 고양이 캐릭터
'태희'

작업실 내부 사진. 작업실 천장이 8m 정도로 높아서
선반을 만들어 여러 가지 작품을 수납하고 있다.

거나 하는 행동을 하지 않는다고 합니다. 그래서 일본의 길고양이들은 사람을 피하지 않습니다. 그런데 우리나라는 어떤가요. 서울의 도심에서 만난 길고양이는 사람들과 눈도 마주치지 않습니다. 다가가면 몸서리를 치며 도망을 가지요. 그들의 DNA 속에는 수십 년간 고양이만 보면 괴롭혀왔던 한국인들이 '적'으로 인지되고 있기 때문일 테지요.

어느 때부터인지 생태계 피라미드의 가장 윗부분에서 군림하며 온갖 포악한 행위를 하는 사람 때문에, 우리와 동물과의 거리가 점점 더 멀어진 것이 아닐까요. 그러한 행위를 반성하는 마음에서 저는 동물 캐릭터 형태의 작업을 더욱 사랑하게 됐습니다.

또 한 가지 작가가 작업에 있어서 중요하게 생각하는 것은 '작품이 꼭 심오하거나 진지해야만 하는 것인가?' 하는 점이다. 작가는 자신이 만드는 동물 캐릭터처럼 '조금은 가볍고, 진지하지 않은' 내용을 담은 것도 미술 작품일 수 있다는 것을 사람들에게 당당하게 보여주고 싶었다.

작가의 행복이 전달되는 순간

저는 삶에서 '행복'이란 단어가 가장 중요하다고 생각합니다. 작업하면서도 항상 '행복'이란 것을 중심에 두고 작업을 합니다.

지금 생각해보면 오래전에 비구상 작업을 할 때 저는 행복하지 않았던 듯합니다. 행복이 무엇인지도 모르고 그냥 작품을 만들어냈어요. 지금 하고 있는 귀여운 형태의 작품을 만들면서 행복하다는 느낌을 종종 받습니다. 즐거운 마음으로 작품을 대할 수 있기 때문이겠지요.

그래서인지 제 작품을 보는 관객도 참 행복해합니다. 보는 분의 표정만 보아도 행복을 읽을 수 있습니다. '행복도 전염이 되는구나.' 하는 생각을 해봅니다.

키스 자렛의 〈마이 송(My Song)〉

몇 해 전부터 가수 나얼과 2인전을 여러 번 가졌습니다. 나얼은 노래뿐 아니라 그림도 참 많이 사랑하는 만능 아티스트입니다. 그는 항상 감

오브제를 만드는 작가의 손에 힘이 들어가 있다.

사하며 격려하는 좋은 친구이자 후배이자 동료 작가입니다.

음악은 키스 자렛(Keith Jarrett)이란 음악가의 〈My Song〉이란 곡을 참 좋아합니다. 오래전부터 좋아하던 음악인데, 작업실에 홀로 앉아 이 음악을 들으면 먼 하늘에서 새 한 마리가 날아와 작업실을 빙빙 돌다가 제게 몇 마디를 건네고 돌아가는 듯한 느낌이 들어요.

이 글을 읽고 계신 분 중에서 혹시 자신이 혼자라고 느끼는 분이 계신 다면 한번 찾아서 들어보시기를 추천합니다.

지금의 나를 있게 한 가슴 설레던 순간

작가가 본격적으로 동물 캐릭터 형상의 작품을 만들기 시작한 건 2005년부터이다. 그 이전에는 소위 말하는 '난해한 조각' 작품을 제작 하고 있었다.

노준 작가는 조각가로서 첫 번째 개인전을 2004년에 열었는데, 난해 한 비구상 작품이 주된 조용한 전시회였다. 전시회는 잘 마쳤으나 무언 가 가슴 깊은 곳에서부터 나오는 답답함, 우울함은 이후 여러 달 동안 작가의 마음을 누르고 있었다.

하루는 작업실에서 여느 날처럼 컴퓨터를 하며 시간을 보내다가 문득 오래전에 작업했던 '캐릭터 디자인' 폴더를 열어 보게 됐다. 학부와 대학원 과정 때 개인적인 관심이 있어 일한 적이 있는 클레이애니메이션(Clay Animation) 작업과 캐릭터 디자인을 작업한 내용이 모두 담겨있는 폴더였다.

문득 '이 녀석 중 하나를 입체로 해볼까?' 하는 생각이 머리를 스치자마자 그날 귀가를 포기하고 점토로 고양이 한 마리를 만들었다.

그 순간 저는 알았습니다. '앞으로는 이런 작업을 계속하게 되겠구나.' 하고요. 시간을 돌이켜 그 순간을 생각하면 아직도 가슴이 설레고 코끝이 찡합니다. 2005년의 어느 추웠던 겨울, 처음으로 캐릭터 형태의 동물 작업을 만들었던 그때가 제게는 잊지 못할 감동의 순간 중 단연 으뜸이 아닐까 생각합니다.

1. 도색 처리를 하기 전 목조 오브제들

2. 오브제를 만드는 작가의 손

3. 작업실 테이블에 작품을 스케치한 노트가 놓여있다.

4. 차량용 최고급 도료

5. 작업실 아래층 선반에 다양한 캐릭터를 형상화한 작품들이 진열되어 있다.

6. 2층 테라스 아래쪽에 벽을 막아 공간을 낸 겨울용 작업실. 주로 페인트류를 보관하고 흙 작업을 하고, 혼자 사색도 하는 그런 공간이다.

7. 작업실 2층 테라스 풍경. 높은 천장 아래 놓인 선반에 작품을 보관하고 있다.

8. 도장 처리가 끝난 작품들

'행복'을 주는
순수하고 귀여운
동물 캐릭터 작품이
탄생하는 공간

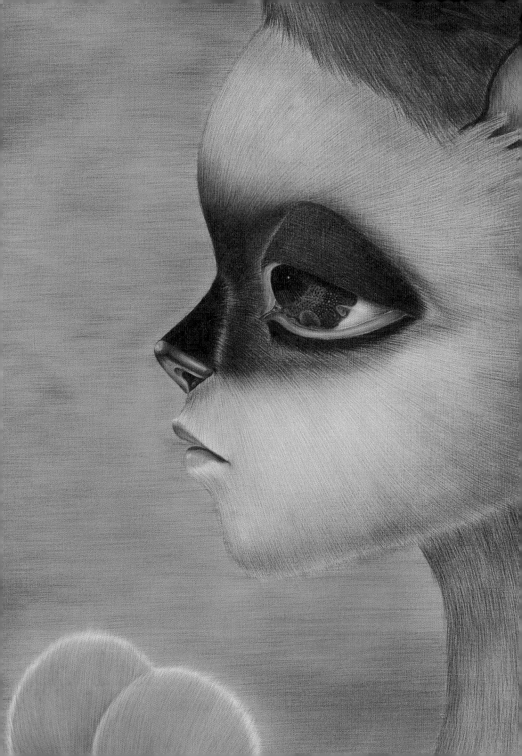

성유진

중요한
것을
놓치지
않으려
노력한

시간의
흔적

참 예의 바른 사람이라 느꼈다. 차분하게 또박또박 말하는 눈빛과 표정에서 사람을 진실하게 대할 줄 아는 사람이구나 생각했다. 때론 시끌벅적한 세상에서 한 발짝 떨어져 있는 듯해 어떻게 다가갈 수 있을까 조심스러운 한편 계속 궁금하게 만드는 매력이 있다. 한 번씩 마주칠 때마다 조용히 자기만의 방식으로 상대방을 편하게 배려할 줄 안다.

작업실에 찾아가면 자그마한 냉장고와 찬장에서 내어줄 뭔가를 찾기에 바쁘다. 작가가 작업하는 공간에서 대단한 게 나오기가 쉽지 않을 텐데 소박한 음식 하나에도 주는 이의 정성이 묻어난다. 그릇에 음식을 담아낼 때도, 누군가와 대화를 나누며 생각과 마음을 주고받을 때에도 느껴지는 깊이가 있다. 자신과 마주한 사람에게 작은 것 하나도 소중히 대접하려는 작가라면 작품에 얼마나 깊은 애정과 정성을 쏟아낼지는 의심할 여지가 없을 것이다. 성유진 작가의 그림에는 중요한 것을 잃지 않으려 노력한 시간, 그만의 감성, 기법, 애절함이 묻어난다.

밤이 주는 매혹과 아침의 활기와 만나다

많은 사람이 하루를 주기로 비슷한 패턴으로 움직이며 살아간다. 특별한 경우가 아니면 이른 아침이든 더 늦은 시간이든 거의 매일 비슷한 시간에 일어나 비슷한 일과를 보내다 비슷한 시간에 잠자리에 드는 경우가 대부분일 것이다.

성유진 작가는 이틀을 한 주기로 움직이며 산다.

첫째 날에는 10시쯤 일어나 간단한 체조나 타바타 운동으로 몸을 푼 다음 일기를 쓴다. 아침에 쓰는 일기, 몇 번 시도해본 적이 있는데 매력적이다. 잠들기 전에 쓰는 일기는 그날 하루를 마감하며 쓰다 보니 지난 시간을 돌아보며 정리하는 데 집중하는 반면 아침에 쓰는 일기는 지난 시간을 돌아보는 것에서 한 발짝 더 나아가 하루를 계획하고 기대하며 긍정적인 기운을 불러일으키는 듯하다. 또 어제 일도 하룻밤이라는 시간이 지난 다음 떠올리다 보니 한 발짝 떨어져서 자신을 객관적인 시선으로 바라볼 수 있다는 장점이 있다.

간단한 운동과 일기 쓰기로 몸과 마음을 정리한 뒤 11시부터 작업을 시작한다. 작업에 몰두하다 1시쯤 식사를 하고 작업실 근처를 산책한다. 그리고 다시 작업. 저녁 7시 무렵에 저녁을 먹고 작업실에서 함께 사는 고양이들과 논다. 저녁 8시 반. 다시 작업을 한다. 새벽 4시쯤 책을 읽다

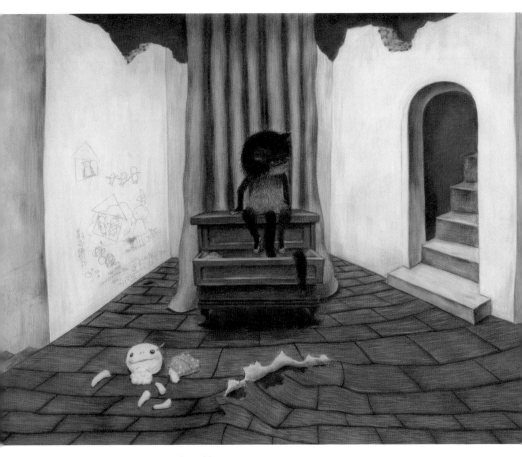

My Room, conte on cloth, 97×130cm,
2007
혼자만의 공간에 머물며 외부 세계를 동경하는 자아를
표현했다.

새벽 5시쯤 간단한 스트레칭을 하고 잠자리에 든다.

둘째 날에는 두어 시간 자다 아침 7시쯤 일어난다. 역시 간단한 체조로 몸을 푼 다음 일기를 쓴다. 8시쯤 아침을 먹고 8시 반부터 작업을 시작한다. 1시에 점심을 먹고 근처를 산책하다 작업실로 돌아와 2시부터 작업을 이어간다. 저녁 5시 무렵 저녁을 먹고 고양이들과 논다. 저녁 8시 반부터 다시 작업 시작. 자정 무렵이면 일을 정리하고 책을 읽는다. 새벽 1시쯤 씻고 간단한 스트레칭 뒤 잠자리에 든다.

건강 때문에 아침형 인간이 되어보고자 시도했다가 실패한 것만 지금까지 여러 번이에요. 밤이 가져다주는 매혹적인 시간을 버릴 수도 없고 아침의 활기찬 기운을 놓치기도 싫어서 하루씩 혹은 이틀씩 번갈아 가는 패턴으로 생활하고 있습니다.

그날 에피소드

작가, 관객의 반응을 지켜보다

성유진 작가가 처음 전시를 연 곳은 지하철 4호선 충무로역이었다. 역사 안 문화공간 '오! 재미동' 통로에 위치한 갤러리였는데, 첫 전시가

가져다주는 두근거림과 자신의 그림을 바라보는 사람들의 반응이 궁금해 작가는 통행자들의 틈에 끼어 사람들이 나누는 대화와 반응을 살펴보았다. 그림을 좋아하는 사람들도 있었고, 혐오스럽게 바라보는 사람들도 있었는데 그런 다양한 시선이 작가에게는 흥미롭게 느껴졌다. 그림에 호감을 보이는 사람들에게는 아련한 감정의 끈이 연결된 듯한 기분을 느꼈고, 혐오감을 보이는 사람들의 입에서 툭툭 튀어나오는 "악마 숭배자"라든지 "꿈에 나타날까 무섭다."라는 등의 표현은 재미있게 다가왔다.

그중에서도 작가의 기억에 남았던 것은 한 사람이 보인 두 가지 반응이었다.

그 사람은 처음에 혼자 와서 그림을 관람했는데, 그림과 감정의 교류를 느끼듯 미소 지으며 바라보는 모습이 인상적이었다. 이후 친구들과 함께 전시장을 다시 찾아왔기에 관심을 가지고 지켜보았는데, 친구 중 한 명이 그림을 보며 "너무 징그럽다."고 하자 인상을 찡그리며 자기도 그렇게 생각한다고 하는 것이었다. 다른 사람들과 어울려 살려는 방편인지는 모르겠으나 스스로 자신을 배신(?)해버리는 모습이 작가에게는 안타깝게 다가왔다.

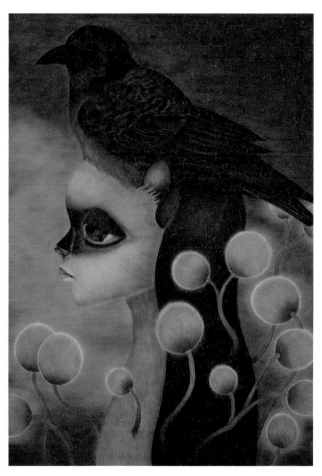

Untitled, conte on daimaru,
162.2×112.1cm, 2010
겨울을 보내며 봄을 맞이할 때쯤 했던 작업. 자신의
어리석음에 까마귀로 상징되는 존재를 희망하고,
다가올 봄을 기대한다.

불편함을 느끼는 것 또한 삶의 한 부분이다

누구나 마음 한곳에 불편함을 담고 살아갑니다. 어떤 이들은 그 불편함을 받아들이고 그것을 보편화하기 위해 애쓰고, 어떤 이들은 보는 것마저도 거부하기도 합니다. 자신이 가지고 있는 불편함을 감추기보다는 그것을 꺼내서 바라보는 것이 그 불편함에서 벗어나기 위한 첫걸음이라 생각합니다. 불편함을 거부하는 것은 개인의 의지보다는 아름다움을 강요당하는 현대 매체에서 파생된 의지가 아닐까 하는 생각을 해보았습니다.

성유진 작가에게 작품이 가져다주는 의미는 무엇일까. 무엇이 그를 작업의 세계로 이끌었으며 또 지금의 그를 있게 한 걸까.

무언가에 관한 생각이 특별한 사건이나 계기 없이 180° 바뀌는 경우가 있습니다.

오랜 시간 고통과 좌절에 절망하며 꿈도 미래에 대한 희망도 자신에 대한 믿음도 서서히 상실한 채 10대, 20대 초반을 보내고, 1년 반 정도 세상과 연락을 두절한 채 집에서만 보냈습니다. 더 이상 자신을 속이는 삶이 싫어서 혼자만의 시간을 가짐으로써 이 고통에서 벗어날 길을 찾

Untitled, conte on daimaru,
162.2×130.3cm, 2012
자연을 바라보는 것으로 평화로움과 자유로움에 다가갈
수 있다는 희망을 품은 적이 있다. 바깥의 대상으로
자신을 변화시키는 것은 일시적 유희에 그칠 수 있다는
것을 알게 되면서 다시 조용히 생각에 잠긴 모습을 담고
있다.

아보자는 나름 긍정적인 사고에서 출발했으나 그 시간은 철저하게 자학하고, 대인기피와 과대망상을 낳는 결과를 초래했습니다. 어느 날 누워서 천장을 바라보며 문득 든 생각이 '이대로 가다가는 안 되겠구나.'하는 것이었습니다. 제겐 생존의 문제였던 거죠.

상실감을 안은 채 힘든 시간을 보낸 뒤, 작가는 더는 세상을 향해 웃음으로 포장한 가면의 단면만을 보이지 말고, 이제까지 숨겨온 자신의 다른 부분을 솔직히 이야기하자는 생각을 했다.

말이나 글로는 세상으로부터 꼭꼭 숨은 채 갇혀있던 자신을 표현하기가 어려웠기에 선택한 것이 그림이었다. 시작은 "나 이런 부분도 있어요." 하고 '나'라는 사람을 다른 사람들에게 알리는 고백이었는데, 시간이 지나고 작업을 확장하는 과정에서 사람들과 만나고 대화하며 점점 줄어가는 불안의 무게를 감지할 수 있었다. 누구나 불편함을 느끼면서 살아가고 있으며, 그 또한 인간의 한 부분임을 깨닫기까지 꽤 오랜 시간이 걸린 것이다. 힘든 시간을 버티다 살아가기 위해 선택한 작업이라는 것이 사람을 만나게 해주고, 더불어 사색하는 시간과 무언가를 탐구할 수 있는 많은 시간을 평생 이어나갈 수 있게 해준다는 것에 요즘에 와서는 감사한 마음마저 들 때가 있단다.

가끔 전시 관람자 중에 제 작품에 대한 감상을 이야기해주시는 분들

Cogito, ergo sum, conte on daimaru,
145.5×97cm, 2014
자신의 연약함을 인정하고, 부단히 생각하며 존재의
이유를 찾아가는 것이 삶을 강하게 만드는 것이라
생각된다. 데카르트의 유명한 명제 "나는 생각한다.
고로 존재한다(Cogito, ergo sum)."를 제목으로 차용한
이유이기도 하다.

작품을 그리는 작가의 손. 콩테가 묻어 손이 검게
변했다.

이 있습니다. 미술 지식이 없음에도, 작가의 의도를 정확히 꿰뚫어 보거나, 자기 안에서 새로운 세계를 재창조하는 분들을 만나면 작가로서 놀라움을 금치 못합니다. 나이를 불문하고 말입니다.

그분들이 그런 시각을 가진 것은 대상에 대해 마음을 여는 방법을 알기 때문이라고 생각합니다. 새로운 사람을 만나는 것도 마찬가지입니다. 그 사람에게 관심이 있거나 혹은 사랑에 빠지게 되면 동공이 확장되고 더 많은 정보를 알기 위해 다가가듯 미술 작품을 향해 다가가는 것이 그렇게 어렵지만은 않을 것 같습니다. (물론 개념 미술처럼 어느 정도 설명이 필요한 작업은 다를 수도 있습니다.)

바삭한 단어

'죽음'에 대한 생각이 삶을 겸손하게 한다

살면서 중요하게 생각하는 것이 있다면 '죽음'에 대한 것입니다. 20대와 크게 다른 점을 꼽으라면 매년 떠나보내는 사람의 수가 늘어간다는 것입니다.

어렸을 땐 죽음이라는 것이 막연하게 인간의 절대적 평화의 종착지라고 생각했지만, 주변 분들이나 지인 가족의 부고 소식을 접하면서 그것은 인생의 마침표라는 생각을 차츰 하게 됐습니다. 뭐가 다르냐고 물을

수도 있겠지만, 어릴 적에는 죽음에 이르는 과정을 생략하고 생각했다고 할 수 있겠습니다.

죽음을 철학적으로 고민하며 깊게 다가가 보진 않았지만, 요 몇 년 사이 자주 고개를 내밀고 다가오는 물음 중 하나입니다. 어쨌든 모든 인간에게 평등하게 주어진 몇 안 되는 것 중 하나가 죽음이라고 생각합니다.

작업실 근처에 있는 개천을 따라 산책하다 보면 개천가를 따라 자라나는 식물들이 보이고, 그 식물을 가만히 바라보고 있으면 겨울, 봄, 여름, 가을의 계절의 흐름에 따른 그들의 생과 사를 볼 수가 있습니다. 마침 이 책을 내기 위해 인터뷰한 시점이 여름의 왕성한 생명력을 뿜어내던 식물이 생을 마감하고, 노랗게 또는 붉게 말라 죽어가는 시기였습니다. 무심코 지나치기엔 쉽게 발걸음을 떼기 어려울 만큼 자연스러운 아름다움에 걸음을 멈추고 시선을 빼앗기곤 합니다.

죽음이라는 것이 그리 장대하거나 무겁게 느껴지지는 않지만, 그것을 떠올리면 삶이 고통스러울 때 오는 무게감이 덜어지기도 하고, 삶에 대해 겸손해집니다. 제게 있어서는 알 수 없는 죽음에 대한 무게감이 아닐까 합니다.

우리 주변에는 스르륵 피어나 무성한 한때를 보내다 어느 순간 지고 마는 식물이 지천에 널려있다. 성유진 작가와 이야기를 나누다 보니 화려해 보이거나 또는 당장 눈앞에 보이지 않아도 눈에 보이는 것만이 전

성유진 작가가 콩테로 작품을 그리고 있다.

부가 아니라는 것을, 그렇게 소리 없이 때로는 강렬하게 피고 지는 것이
어쩌면 우리 인생과 닮았다는 생각이 문득 들었다.

목요일의 취향

작업하다 보면 구상 단계에서는 이런저런 고민과 생각을 많이 하게
되는데, 고민하고 시도하고 실패하고 반복하는 과정을 거쳐 일단 틀이
잡히고 나면 반복적인 작업이 이어진다. 성유진 작가는 생각을 많이 해
야 하는 작업을 할 때는 가사가 잘 들리지 않는 외국어가 나오는 음악을
듣고, 반복적인 작업을 할 때에는 팟캐스트 방송을 즐겨 듣는다. 음악 리
듬에 따라 작업의 속도나 감정이 반영되다 보니 다양한 장르를 상황에
따라 선택해서 듣는 편이다.

자유로움을 느끼고 싶을 때에는 시규어 로스(Sigur Ros)의 음악을 크
게 틀고, 우울함을 만끽하고자 할 때면 엘리엇 스미스(Elliott Smith)나 션
레논(Sean Lennon)을 듣는 등 그날그날 좋아하는 노래나 가수가 달라집
니다. 어둠이 깊어지기 시작하는 요즘은 우울하면서도 동시에 열정적인
매력을 함께 지니고 있는 오묘한 목소리를 가진 아델(Adele)의 음악을
자주 듣고 있습니다.

다음은 작가의 기억에 깊이 남은 두 편의 영화이다.

영화 〈그을린 사랑(Incendies)〉

드니 빌뇌브(Denis Villeneuve) 감독, 캐나다, 2010년

영화 〈그을린 사랑〉은 어머니의 유언으로 시작된다. 지금껏 존재조차 몰랐던 배다른 형제와 죽은 줄로만 알았던 아버지를 찾으라는 내용이었다. 어머니는 아버지와 형에게 보내는 편지를 쌍둥이 남매 잔느와 시몽에게 각각 건넨다. 자신은 약속을 지키지 못한 사람이라며 침묵이 깨지고 약속이 지켜지면 비석을 세우고 이름을 새겨도 좋다고 말한다.

잔느와 시몽은 어머니의 유언에 따라 어머니의 삶의 흔적을 뒤쫓는다. 영화의 배경은 캐나다에서 종교 분쟁 지역인 중동으로 이어지고 시대상 또한 반영하고 있어 무겁게 느껴지기도 하지만, 보는 이로 하여금 지루함을 느낄 새 없이 몰입하게 한다. 약속과 진실이라는 단어가 떠오르는 영화이다.

화면에서 눈을 떼지 못하고 이끌려가다 영화의 마지막 부분에서 쌍둥이 동생의 말 한마디에 온몸에 전율을 느꼈어요. 그 말이 이 영화의 모든 걸 설명하는 거라 밝힐 수가 없는 게 아쉽습니다.

재봉 중인 작가의 손. 성유진 작가는 재봉, 조각, 그림
등 다양한 매체를 다룬다.

영화 〈서칭 포 슈가맨(Searching for Sugar Man)〉

말릭 벤젤롤(Malik Bendjelloul) 감독, 스웨덴, 영국, 2011년

〈서칭 포 슈가맨〉은 로드리게즈(Sixto Díaz Rodríguez)라는 뮤지션에 대한 이야기이다. 이 영화는 긍정의 반전을 보여주는 영화이다. 로드리게즈는 미국에서 두 장의 앨범을 냈는데 그중 판매된 앨범은 고작 여섯 장에 불과했다. 그는 노래하고 싶은 꿈을 펼치지 못한 채 결국 노동자의 삶으로 돌아가야 했다. 하지만 그는 남아공에서 자유로운 사상의 아이콘으로 25년 동안 비틀즈 못지않은 인기를 누렸다.

남아공에서 로드리게즈는 얼굴이 알려지지 않은 베일에 싸인 가수였고, 로드리게즈 또한 자신이 남아공 국민에게 큰 사랑을 받는다는 사실을 25년 동안 몰랐다. 남아공에서는 그가 무대에서 죽음을 맞이했다는 엉뚱한 소문만 맴돌 뿐이었다. 이 영화는 남아공의 기자가 로드리게즈의 흐름을 찾아가는 것을 다큐멘터리의 형식으로 풀어낸 것이다.

한 예술가의 삶과 그 삶이 어떠한 외부적 요소에도 흔들리지 않고 흘러가는 모습을 바라보며 아름답다고 느꼈던 영화입니다.

라디오에서 이 영화를 소개하며 영화음악과 함께 주인공의 삶에 대해 들려주는 것을 들은 적이 있다. 음반이 망해 가수로서의 성공적인 삶에

대해서는 꿈조차 꾸지 못한 채 공사판 노동자로서 평생 힘든 삶을 살다가 지구 반대편 어딘가에서 자신의 노래가 엄청난 인기가 있다는 사실을 접하고 난 뒤에도 자신이 살아온 환경을 버리지 않고 이전과 똑같은 삶을 이어나갔다는 얘기를 듣고 잔잔하면서도 깊이 스며드는 감동을 받은 기억이 난다.

작은 바람에도 쉽게 흔들리는 가벼운 나뭇가지도 있고, 세찬 바람이 몰아쳐도 꿋꿋이 제자리를 지키는 나무도 있는 것처럼 우리네 삶 또한 살아가는 동안 수많은 일이 찾아올 텐데, 어떤 일을 겪느냐 하는 것보다 그 상황을 어떻게 받아들이고 어떤 자세로 헤쳐나가는지가 더 중요한 게 아닐까 하는 생각을 잠시 해보았다.

이 두 영화 중 한 편은 반전의 한마디에 제 심장을 휘저어놓았고, 또 다른 한 편은 반전의 결과에 행복감을 느끼게 했습니다.

살맛 독학

겨울을 온전히 겨울 속에 지내고

저는 새로운 경험을 꽤 낯설게 받아들이는 편입니다. 그게 부정적 경

험이라면 더 큰 영향을 발휘하겠지요. 마치 무거운 둔기로 강타당해 모든 감각이 마비되고 이 현실에서 벗어나 아무도 없는 곳으로 가고 싶은 순간이 있었습니다. 마침 친척이 소유한 시골집이 비어있어서 그곳에서 머물 수 있었던 것이 그때의 유일한 행운이었습니다. 하루에 버스 네 대가 다니는 곳이었으니 어떤 곳인지 짐작할 수 있을 것입니다.

때는 겨울이라 사람들의 모습도 쉽게 볼 수 없었습니다. 일정한 시간에 작업을 하며 지냈는데, 유난히 추위를 많이 타다 보니 겨울이면 장작을 때기 위해 수시로 아궁이를 드나들었습니다. 매운 연기를 맡으며 아궁이에 장작을 넣고 불에 손을 쬐면서 몸을 녹이고 있으면 연기 때문에 시작됐던 눈물이, 매번 꾹 눌러두었던 무언가가 터져나오듯 흘러나와 서럽게 울었습니다.

살을 에는 추운 바람을 맞으며 평범한 일상을 보내던 날이었습니다. 평소에 다니던 길이 뿌옇게 흐려진 안경을 닦아낸 것처럼 선명해지고 만물의 미세한 소리가 귓속을 파고들었습니다. 모든 감각이 일제히 열리는 순간이었고, 그와 동시에 자신을 용서하고 사랑과 행복이라는 단어로 정의되는 감정들에 몸서리치게 벅찬 감동이 밀려왔습니다. 그렇게 석 달가량을 보내고 봄의 시작과 함께 전 제 삶으로 다시 돌아왔고 그 감각들은 서서히 사라졌지만 지금도 문득 그때의 경험이 그리울 때가 있습니다.

1, 5, 10. 작업실 전경. 성유진 작가는 재봉, 조각, 그림 등 다양한 매체를 다룬다.

2. 콩테 작업을 하고 컴퓨터를 하거나 책을 읽는 공간. 일반 가정집 구조의 작업실에서 여러 개의 방 중 가장 큰 공간이다.

3, 8. 콩테. 220번 사포에 콩테 단면을 날카롭게 만들어 선을 쌓아 작업한다.

4. 작가가 천으로 만든 인형과 나무를 조각한 작품들

6. 작가가 콩테로 작품을 그리고 있다.

7. 포트폴리오를 제작하기 위해 캘리브레이션(Calibration)화된 컴퓨터와 프린터기다. 프린터기를 침대로 삼는 고양이 삼비의 모습도 살짝 보인다.

9. 차 티벡들. 작업실 곳곳이 아기자기하게 정리되어 있다.

바느질하고
조각하고
그림을 그리는,
하늘이 바다처럼 보이는
언덕배기 작업실

금혜원

섬세한
시선으로
세상의
불편한
곳을

담담히
짚어내다

외모만 보았을 때에는 여리고 가냘픈 분위기가 느껴지지만, 막상 작품을 보면 웅장하면서도 큰 울림이 느껴질 만큼 압도적이다. 거친 환경을 다루는 가운데에도 작가의 섬세한 시선과 조형미가 느껴진다. 우리 주변에서 흔히 볼 수 있지만, 거칠고 어두운 부분이기에 얼른 지나쳐버리기 쉬운 또 어쩌면 그래야만 할 것 같은 지점을 작가는 놓치지 않고 들여다본다. 실제로 존재하지만 다른 무언가로 덮여있거나 어느새 지나치고 있는 불편한 곳으로 작가는 들어간다.

작품의 완성도와 작품에서 오는 여운과 깊이, 또 이 모든 걸 조화롭게 완성하기 위해 어렵고 불편한 상황을 피하지 않고 맞서는 모습에서 작가의 단단한 면이 느껴진다. 많이 고민하고 연구한 데서 나올 수 있는 당당한 태도가 멋진 사람이다.

작품도 그렇다.

 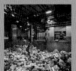 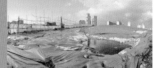

고요한 새벽, 온전한 내 시간으로 물들다

새벽, 완전히 혼자라는 생각이 들 때가 하루 중 가장 편하게 느껴진다. 작업하는 시간도 주로 밤부터 새벽이다. 촬영한 사진을 편집하거나 리서치 자료를 살펴보고, 글을 쓰기도 한다. 주변이 조용해지면 그만큼 집중하기에 수월해서 보통 새벽 4시까지 깨어있는 날이 많다.

주로 작업실에서 시간을 보내는 것을 좋아해요. 사실 제 작업은 스튜디오 촬영보다는 야외촬영이 많습니다. 그렇지만 어느 정도 명확한 콘셉트와 촬영 계획을 세우고 나서 작업을 시작하다 보니 작업실에서 생각을 정리하는 시간이 촬영 시간보다 더 많은 비중을 차지하는 것 같아요. 온종일 작업실에 있을 때가 많은데, 작업 구상하면서 틈틈이 영화를 보거나 음악도 듣고 책도 보면서 한 가지 생각에 갇혀있지 않으려고 노력해요. 다른 장르의 예술작품을 감상하는 것이나 타 분야의 저작물을 접하는 것이 작업에 많은 도움이 되고, 또 기분 전환도 되거든요. 물론 밖에서 사람들을 만나는 것도 좋아하긴 하지만 일정 시간 동안 온전히 혼자인 시간이 저한테는 꼭 필요한 것 같아요.

작가는 혼자서 여행하는 것도 좋아한다. 5년 전쯤에 일민미술관에서

기획한 전국의 전통 경관을 기록하는 프로젝트에 참여한 적이 있었다. 그때 1년간 산성을 찍으러 다녔는데, 처음으로 혼자 국내를 여행한 시간이었다. 하나의 테마를 정해서 한 번도 가보지 못한 곳들을 찾아가는 경험은 작가에게 신선한 경험이었다. 우리나라 곳곳에 정말 아름답고 훌륭한 경관을 지닌 곳이 많이 있다는 것도 새삼 알게 되었다. 그 이후부터 혼자서 여행을 많이 다니게 되었고, 여행을 통해서 작업도 더 풍부해지는 느낌이 들었다. 여행을 하고 나면 좋은 장소에 대한 기억도 나지만 때로 여행 중에 겪었던 힘든 일이 더 기억에 많이 남을 때가 있다. 눈이나 비가 내리거나 짙은 안개가 낀 궂은 날씨에 다니다가 사고가 날 뻔한 아슬아슬한 순간도 있었고, 오후까지 촬영하다 해가 져서 컴컴한 산길을 혼자서 내려온 적도 있었다.

분명히 두렵고 외로울 때도 있지만 혼자서 하는 여행은 생각할 시간도 많고 자유로움이 있어서 좋아요. 그래서인지 세세한 계획을 잡고 여행하는 것을 그다지 좋아하지 않아요. 대강의 장소만 정해놓고 무작정 떠나는 것을 좋아하죠. 계획을 세우다 보면 일정에 맞추려고 스트레스를 받게 되거든요. 그냥 여유 있게 그 시간 자체를 즐기는 게 좋아요. 특정한 유명 장소를 방문하는 것보다 익숙하지 않은 경험 자체가 저에게는 더 중요해요. 그러다 보면 생각하지 못한 풍경을 우연히 마주치게 될 때가 많거든요. 그런 과정에서 찍은 사진들도 재미있고요.

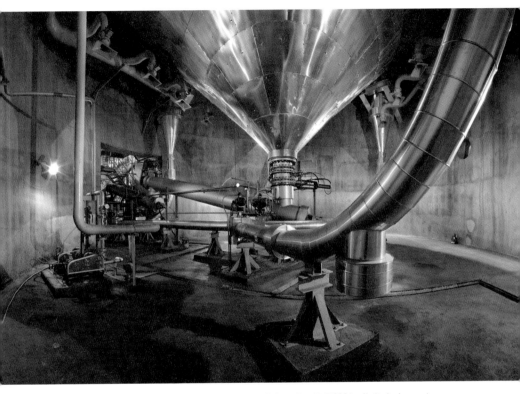

Urban Depth D0021, digital pigment
print, 130×208cm, 2010

〈Urban Depth〉 시리즈는 서울의 깊은 지하에
위치한 쓰레기 처리시설에 관한 것이다. 거대한
지하 공간에서는 끊임없이 도시의 불순물을 삼키고
소화하고 있다. 작가는 우리가 사는 현실 속에 엄연히
존재하지만, 기피의 대상이거나 혹은 은폐되어 존재
여부를 망각하는 공간을 경험하면서 도시의 표면에
가려져 드러나지 않는 도시의 깊이를 작품으로
가시화하고 있다.

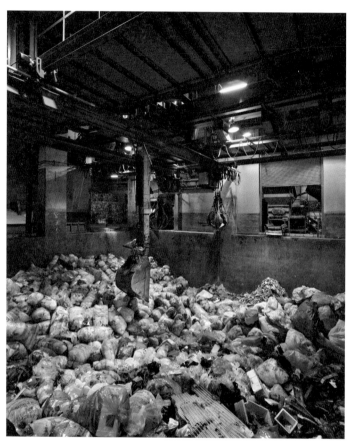

Urban Depth J0020, digital pigment print,
130×108cm, 2010

힘들고 거친 환경 속에서도 꿋꿋하게

금혜원 작가의 작업은 주로 촬영할 장소를 섭외하는 과정이 길고 어려운 경우가 많다. 위험하거나 혐오시설이거나 일반인의 접근이 쉽지 않기 때문에 담당자를 설득하는 것이 작업의 상당 부분을 차지한다. 지하 터널은 촬영을 허가받기까지 여섯 달 넘게 걸렸다. 지하 터널 자체가 매우 위험해서 개인에게 허가해주는 일은 거의 없었다. 마침 지하 터널에서 영화 촬영이 이루어졌고, 작가는 운이 좋게도 영화 스태프로 처리되어 들어갈 수 있었다. 담당자의 배려와 도움이 없이는 불가능한 일이었다.

쓰레기 처리장도 어떤 곳은 그렇게 어렵지 않게 찍은 장소도 있었지만, 또 어떤 곳은 허가해줬다가 다시 말을 바꾸는 바람에 촬영하다 갑자기 쫓겨나기도 했다. 그럴 때면 작가는 이런 취급을 받으면서까지 사진 작업을 해야 하나 하는 의구심도 든다.

힘들어도 도중에 포기할 수는 없으니까 끝까지 하는 거죠. 주로 저를 기자라고 오해하시는 경우가 많아서 더 꺼리는 것 같아요. 그래도 운이 좋은 편이어서 현장에서 작업하시는 분들의 도움으로 새벽 촬영을 하게 되었어요. 제게 충분한 시간이 주어지는 것은 아니었지만 친절하게 도와주시려고 해서 정말 감사했어요. 힘들고 지루한 과정이지만 끝까지

기다리고 찾아보고 설득하는 과정을 거치다 보면 좋은 결과가 따라오는 것 같아요.

제 작품을 보신 많은 분이 저를 남자라고 오해해요. 좀 거칠거나 위험한 공간을 다루다 보니 그런 선입관을 가지시는 것 같아요. 제 작업이 재개발 지역, 지하 터널, 쓰레기 처리장 등 사회적으로 어둡다고 인식되는 공간들이라 더 '건장한 남자'라고 생각하시나 봅니다. 제가 체구도 좀 작고 마른 편이어서 그런지 제가 전시장에 있을 때조차 관람객 중 저를 작가라고 보시는 분은 거의 없어요. 주로 전시장 지킴이로 생각하시는 분이 대부분이죠. 그럴 땐 좀 재미있기도 하지만 한편으로는 많은 사람이 작가에게 기대하는 특정 이미지가 있는 것은 아닐까 하고 생각하게 돼요.

아트춶다

작가의 꿈을 키우게 한 어린 시절

저는 어린 시절부터 작가가 되는 것이 꿈이었고, 가족 대부분이 음악과 미술 분야에서 일했기 때문에 예술가가 되는 것을 당연하게 생각했어요. 물론 음악과 미술 중에 선택하는 과정에서 갈등이 있긴 했지만 지

Blue Territory-The Pond, digital pigment
print, 70×160cm, 2010
서울의 도심 재개발을 소재로 한 작품이다. 철거지역의
침수 방지를 위해 사용되는 푸른 비닐 장막을 작가는
공공의 기억, 혹은 개인적 역사의 단절을 불러오는
경계 지점으로 해석했다. 익숙했던 삶의 공간이 생경한
곳으로 탈바꿈하는 지점을 다소 초현실적인 분위기로
포착한 이 작업은 일상의 균열과 불안정한 삶의 환경에
관해 이야기하고 있다.

금 미술을 하고 있는 게 정말 다행이라고 생각해요. 그런 의미에서 전좋은 환경에서 자란 거죠. 물론 가끔은 제가 동경하는 예술가들이 다양한 환경 속에서 성장한 모습이 부럽게 느껴질 때도 있었어요. 그만큼의 경험치가 자신의 예술 세계를 깊이 있게 만든다고 생각하거든요. 어쩌면 여러 공간을 경험하고 관찰하는 지금의 제 작업들이 그동안 치우쳐 있었던 세계에 대한 답답함을 해소하려는 것은 아닌가 생각하기도 해요. 그래도 자연스럽게 예술과 친숙해지고 창작 욕구를 표현할 수 있었던 제 환경에 언제나 감사하게 생각해요.

지나간 시간을 수집하다

금혜원 작가는 오래된 물건을 수집한다. 어렸을 적부터 집에 있던 물건 중 지금도 여전히 간직하고 있는 것이 많다. 그중 40년이 넘은 낡은 식탁을 작업실 책상으로 쓰고 있는데, 누군가에게는 그냥 허름한 중고 가구처럼 보일지 모르지만, 그에게는 많은 기억을 담고 있는 물건이다. 이 식탁이 아주 오랫동안 집 안의 한구석을 묵묵히 지키고 있던 존재라는 것만으로도 뜻깊기 때문이다. 단순하고 일반적인 식탁의 외관이지만,

Cloud Shadow Spirit_C04, digital pigment
print, 90×135cm, 2013
반려동물의 죽음을 추모하는 방식과 태도에 관한
기록이다. 장례식과 화장터, 동물묘지, 납골당 그리고
박제 및 메모리얼 스톤 등 죽음의 기념물을 관찰한
결과물을 통해 현대인에게 있어 반려동물의 의미와 그
관계성에 대해 질문하고 사색하는 작업이다.

군데군데 벗겨지거나 마모된 표면, 남겨진 얼룩들이 작가에게는 그 식탁을 특별하게 만드는 요소처럼 느껴진다.

지금도 구식 장식장, 낡은 피아노, 책, 그릇들처럼 저보다 더 나이가 많은 물건들을 가지고 있어요. 물론 대부분 버려지거나 잃어버렸지만 제가 간직하고 있는 이 물건들은 한 가족의 역사이고 추억의 한 부분이기 때문에 저에겐 소중한 것들입니다. 어쩌면 저는 지나간 시간을 수집하고 있는 건 아닌가 하는 생각도 들어요.

목요일의 취향

음악, 연극, 소설 '슬픔의 노래'

작가는 주로 클래식과 현대음악을 즐겨 듣는다. 브람스, 라벨, 쇼스타코비치, 프로코피예프, 아르보 페르트, 진은숙 등 좋아하는 작곡가가 너무나 많아서 다 언급하기도 어려울 정도다. 그중에서 작가는 개인적으로 특별하게 느껴지는 곡으로 헨릭 고레츠키(Henryk Górecki)의 심포니 3번 〈슬픔의 노래(Symphony No.3 'Sorrowful Songs')〉를 손꼽았다. 음울하고 장엄한 이 음악은 폴란드 아우슈비츠에서 학살된 영혼들을 위한

곡이다. 15세기 옛 폴란드 수도원에서 전해 오는 〈성 십자가의 애도가〉, 아우슈비츠 수용소에 끌려간 어린 소녀가 벽에 새겨놓은 기도문, 그리고 아들을 잃은 어머니의 아픔을 노래한 폴란드 민요로 구성되어 있다.

2001년에 금혜원 작가는 김동수 플레이하우스에서 〈슬픔의 노래〉라는 연극을 아주 인상 깊게 봤다. 정찬의 소설 《슬픔의 노래》를 원작으로 한 이 연극은 폴란드 출신 작곡가 헨릭 고레츠키의 〈슬픔의 노래〉를 모티브로 해서 아우슈비츠에서 행해진 유대인 학살과 5·18 광주 민주화 운동의 슬픈 역사를 교차시켜 표현한 작품이다. 작가가 벌써 14년 전에 본 연극이라 자세한 부분까지는 아니지만 대략적인 줄거리와 함께 강렬했던 연극의 대목과 몇몇 대사 등은 기억하고 있었다.

줄거리를 간략히 말하자면, 기자이자 소설가인 '나'는 현대음악 작곡가인 헨릭 고레츠키를 취재하기 위해 폴란드로 간다. 그곳에서 고레츠키와 친분이 있는 김성균, 영화를 공부하던 민영수 그리고 폴란드 극단에서 연극을 하는 박운형을 만난다. 이들은 어렵게 성사된 고레츠키와의 인터뷰 뒤 아우슈비츠 수용소를 방문하기로 하지만 김성균과 박운형은 수용소 안에 들어가는 것을 꺼린다.

돌아오는 길에 그들은 술집에 들러 이야기를 나누게 되는데, 5·18 광주 민주화 운동 당시 계엄군이었던 박운형은 그 시절을 회상하면서 자신이 역사의 희생양이자 동시에 가해자일 수밖에 없었던 고통스러운 과거를 '가난한 연극'을 통해 회상하며 절규한다. 결국, 그가 연극을 하

금혜원 작가는 아파트를 작업실로 쓰고 있다.
거실을 주로 작업 공간으로 사용하고 있다.
스튜디오 촬영보다는 야외에서 촬영하는 일이
많아서 작업실에서는 주로 책상에 앉아서 일한다.
리서치하거나 책을 보고, 노트북으로 사진을 편집한다.

기 위해 폴란드에까지 오게 된 것도, 아우슈비츠를 피하는 것도 그날의 아픈 기억을 극복하기 위해서였다.

이 대목에서 흥미로운 지점은 박운형의 심리적 상태가 당시 진압 과정에서 저지른 살인에 대한 단순한 죄의식에 머무는 것이 아니라, 그 순간에 대한 쾌감을 이중적으로 가지고 있다는 것이다. '한 인간의 생명이 자신의 작은 손안에 쥐어져 있다는 것, 자기와 똑같은 한 생명을 그렇게 쥘 수 있다는 것은 상상할 수 없는 쾌감'이라고 말하는 박운형은 연극을 통해 욕망과 죄의식을 광적으로 표출했다.

"도덕적으로 용납될 수 없는 쾌감이었지요. 더구나 그것은 반역사적 폭력이었습니다. 죄의식의 칼날은 예리하고 날카로웠습니다. 그 칼날을 막기 위한 갑옷이 망각이었습니다." - 정찬, 《슬픔의 노래》 중에서

이 연극은 역사적 비극 앞에 놓인 가해자와 피해자 사이의 미묘한 경계처럼 욕망과 죄의식, 선과 악의 경계, 그리고 나아가서는 예술에 있어서의 선악의 문제에 대해서까지 생각하게 만들었어요. 당시 박운형 역을 맡았던 배우 박지일 씨의 광기 어린 연기가 아직도 생생하게 기억납니다. 이 연극은 몇 명의 등장인물과 최소화된 무대연출만으로 긴장감 있게 이야기를 끌어나갑니다. 고레츠키가 인터뷰 과정에서 한 말들이 주인공의 경험과 교묘히 연결되면서 진정한 예술과 예술가란 어떤 존

재여야 하는지에 대한 물음을 던집니다. 아우슈비츠라는 어둠의 역사와 5·18 광주 민주화 운동을 자연스럽게 연결하면서 역사적 슬픔과 개인의 고통 그리고 예술의 역할에 대해 심도 있게 접근한 작품이에요.

"예술가란 살아남은 자의 형벌을 가장 민감히 느끼는 사람이다. 살아 있는 것은 축복이자 동시에 형벌이다. 빛은 어둠이 있어야 존재한다. 그런데 예술가는 축복보다 형벌에 민감한 사람이다. 그 형벌을 견뎌야 한다. 견디지 못하는 자는 단언하건대 예술가가 아니다."(중략)

"슬픔의 강은 사람과 사람 사이에서 끊임없이 흐른다. 안타까운 것은 많은 사람이 그 강이 있는지조차 모른다는 사실이다. 예술가는 볼 수 있는 자다. 그의 눈은 강의 흐름을 본다. 예술가는 들을 수 있는 자다. 그의 귀는 강물 흐르는 소리를 듣는다. 그리하여 예술가란 볼 수도 없고 들을 수도 없는 사람들을 보이게 하고 들을 수 있게 하는 자다."(중략)

"강을 건너는 방법은 두 가지가 있지요. 배를 타는 것과 스스로 강이 되는 것입니다. 대부분의 작가는 배를 타더군요. 작고 가볍고 날렵한 상상의 배를." - 정찬, 《슬픔의 노래》 중에서

이 연극은 섬세한 무대 연출, 무게 있는 주제와 탄탄한 구성 그리고 등장인물의 뛰어난 연기력이 더해져서 작가의 기억에 오래도록 남아 있다. 이 연극을 보고 나서 작가는 곧장 음반가게에 가서 헨릭 고레츠키의

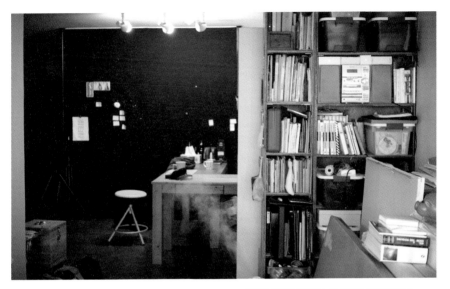

작가의 책상과 책장에 놓인 오래된 라디오와 작가
노트가 보인다.

교향곡 3번 〈슬픔의 노래〉 CD를 사서 들었다. 그리고 정찬의 원작 소설 《슬픔의 노래》를 다시 읽으면서 한동안 이 음악을 즐겨 들었다.

중저음의 느린 오케스트라의 선율과 호소력 짙은 소프라노의 노래가 마치 슬픔의 강이 흐르는 모습을 시각적으로 묘사하는 느낌이 들어요. 억지로 슬픔을 드러내는 것이 아니라 어떻게 보면 단순하게 느껴질 정도로 절제하면서 표현되는 이 음악이 슬픔의 감정을 더욱 진하게 전달하고 있어요. 저에게 이 〈슬픔의 노래〉는 음악, 연극, 소설이 하나로 합쳐져 복합적인 감성을 불러일으키는 특별한 음악입니다.

살맛 독학

기 억 이 사 라 지 는 순 간 을 기 록 하 다

작가가 살던 집 앞에서 일어난 대규모 아파트 단지의 재건축 현장을 마주했을 때의 일이다. 그때 당시 잠실 시영아파트 맞은편에 살았는데, 늘 일상 속에서 보아오던 동네가 처참하게 허물어지는 광경은 가히 충격이었다고 한다.

그 풍경은 현실이지만 비현실적인 순간처럼 느껴졌어요. 육중한 콘크리트 덩어리가 부서지고 남아있던 가재도구들이 철근과 함께 엉켜있는 모습을 그렇게 가까이서 본 것은 처음이었어요. 아파트가 빠른 속도로 철거되는 과정을 매일 지켜보면서 누군가의 삶의 보금자리 혹은 그 기억이 허무하게 지워지는 느낌을 받았어요.

그 이후에 저는 아직 철거되지 않은 아파트 건물에 들어가서 남겨진 물건들과 폐허가 된 집을 구경했어요. 그러다가 온통 짙은 푸른색 페인트로 칠해진 방을 발견했는데 정말 이상하고 묘한 감정이 들었어요. 도대체 누가 살았을지, 왜 이렇게 방에 짙은 푸른색을 칠해놓았을까 하는 궁금증도 생겼고요. 아름답기도 하고 섬뜩하기도 한 그 방을 이후에도 여러 번 갔었는데, 아직도 그 방이 선명하게 기억이 나네요.

저는 사라져가는 공사장을 수시로 드나들며 사진을 찍었고 생각날 때마다 그 집에 들어가 보곤 했어요. 이때의 경험이 제가 사진 작업을 시작하게 된 결정적인 계기가 됐고, 그 이후로 도시 전체에 확산된 물리적 변화를 관찰하고 기록하는 작업을 하게 되었죠.

1. 작업실에서 작가가 주로 사색하는 공간이다.

2. 작가가 태어나기 전부터 있던 손때 묻은 책상. 작가의 노트가 놓여있다.

3. 작품에 자주 쓰는 사이즈를 그려놓은 사각형

4. 이미지나 메모를 꽂아놓는 판

5, 6, 8. 지금까지 전시한 액자들을 주로 보관하는 방

7. 작은 방도 창고처럼 사용하는데 옛날 장식장과 함께 잘 쓰지 않는 물건이나 오래된 책들 그리고 작은 액자들을 보관하고 있다.

9. 사색하는 공간에 있는 작가

10. 또 다른 오래된 책장에 동양화를 그리던 붓들이 보이고, 벽에는 최근 작품이 스크랩되어 있다.

오래된 물건을
수집하고
사색하며
오래 남을 기록을
만들어내는 작가의 공간

이종희

넘치는
해학과
소통으로
벽을
허무는

장을
만들다

이종회 작가는 늘 바쁘다. 몸도 머릿속도 항상 부지런히 움직이고 있다. 진보적인 가치를 중시하고, 함께하는 사람과 나누고 싶어 하고, 갈등이 있으면 앞장서서 해소하려는 마인드가 있는 사람이다. 작업하는 과정에서 스스로 해결할 수 있는 일도 다른 사람에게 일을 분배해서 기회를 주고 재화를 나누려고 애쓰는 따뜻한 마음의 소유자다.

한때 구매과에서 일한 적이 있었는데, 자신의 연봉에 가까운 금액이 하룻저녁에 소비되는 로비 과정을 지켜보면서 계속 이렇게 살다가는 인생이 덧없이 끝나고 말 거라는 생각을 했다. 과연 정말 하고 싶은 게 뭘까 고민하다 미술에 대한 욕망이 피어올랐다. 어렵게 미술을 시작해서 힘든 형편에 작업실을 여러 차례 옮기는 상황에서도 꿋꿋이 작가의 길을 걸어가고 있다.

심각한 자리에서도 불쑥 유머 감각을 발휘하여 어색한 분위기에 갑자기 미소를 머금게 만드는 매력이 있다. 사람과 사회와 소통하려는 여러 작업을 거쳐 지금은 주민들과 함께 마을을 꾸미고 소통의 장을 만드는 데 힘쓰며 공공미술의 영역에서 자리매김하고 있다.

자연에 가까운 재료, 나무

남양주시 조안면 삼봉리 무엉배 마을에 둥지를 튼 지도 9년이 다 되어갑니다. 46번 국도에서 처음 이곳으로 들어온 날 전나무 숲 사이로 난 비포장도로가 이상하게도 저를 끌어들였습니다. 그것은 어쩌면 운명과도 같은 것이었다는 생각이 듭니다.

오랫동안 꿈꾸어 오던 작업실, 조그만 텃밭이 있어 푸성귀를 뜯어 먹을 수 있고, 구들방을 만들어 겨울을 따뜻하게 보낼 수 있는 이곳은 작가에게 무한한 행복감을 주는 공간이다. 작업실 마당에 있는 텃밭에서 채소를 키우고, 개와 고양이, 닭을 키우면서 작가는 조각가로서 그리고 인간으로서 그동안 얼마나 많은 환경을 오염시켰는지 반성하게 됐다. 그렇게 지금까지 작품을 만드는 데 사용했던 재료를 고민하기 시작했고, 결국 환경을 가장 덜 오염시키는 나무를 재료로 선택하게 됐다.

나이를 더할수록 명쾌해지는 것은 더욱 없고, 작업 시간도 수도의 시간 같아 미련과 회한이 밀려올 때면 작가는 밭으로 향한다. 밭을 갈고, 또 간다. 소나기 같은 땀이 한차례 등줄기를 타고 흐를 때, 비로소 하루를 잘 보내야겠다는 정갈한 마음이 생겨난다. 다시 조각도를 들고 형체 없는 나무의 형체를 찾아갈 때 나무는 작가의 분신이 된다.

작업실 앞에 있는 응달산(아이산)으로 해가 넘어가면 차가운 숲의 기운이 저를 차분하게 해줍니다. 저는 어둠이 내릴 때까지 멍하게 앉아 침묵의 시간을 보냅니다. 하루를 분주하게 보내고 힘을 잃어버리는 시간, 차가운 소주 한잔을 입속으로 털어 넣습니다.

욕 망 이 만 들 어 낸 불 안 한 시 대

고등학교 때부터 시작된 서울살이는 작가가 떠나온 팔현리를 곱씹고 곱씹는 시간이었다. 개울로, 들로, 산으로 뛰어다녔던 유년은 온데간데 없고, 첨예한 사적분할의 공간 속에서 늘 불안하기만 했던 20~30대가 서울의 기억이었다. 욕망은 사람들을 도시로 불러 모았고, 도시는 온통 시끌벅적했으며, 트럭에 한가득 이삿짐을 싣고 다니는 풍경은 매일 반복됐다. 그 속에서 작가는 올곧은 정착이 불안한 시대, 유목민적 삶이 주류인 시대는 온정을 상실하고, 냉정과 반목만이 관계의 틀을 유지하고 있다고 느꼈다.

하루는 안골에 사시는 할머니 한 분이 문패를 만들어 주면 대추나무를 주겠다고 하셨다. 그때부터 마을 사람들은 작가에게 생활 소품을 주

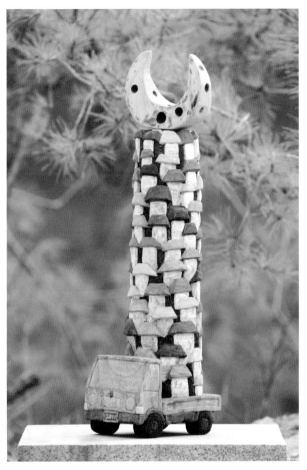

Moving Moontown 2, 오동나무 위에 석채,
20×24×80cm, 2011
작품의 주요 화두는 '정착과 이주'. 우린 왜 늘 정착하지
못하고 이주하는가? 말 대신 트럭을 타고 유목적 삶을
살아가는 달동네를 생각하며 만든 작품

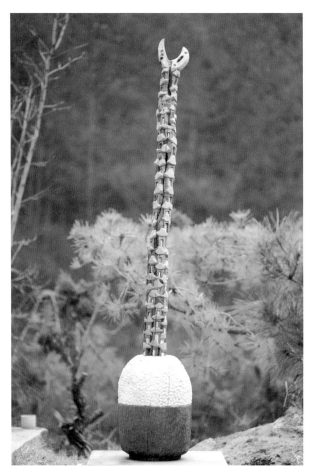

Moontown On The Rice, 대추나무, 오동나무
위에 석채, 27×27×170cm, 2011
아시아의 삶의 근거인 쌀로 지은 밥 위에 달동네가
있다. 우리의 서정과 서사는 쌀에서 시작된다.

문했고, 소품을 만들어 준 보답으로 작가는 마을 사람들에게서 나무를 얻을 수 있었다. 마을 사람들이 간직하던 나무가 작가의 손을 거쳐 형체를 갖추게 됐을 때 그들은 어린아이처럼 매우 재미있어했다. 마을에서의 관계는 그렇게 열렸다. 밑도 끝도 없이 시작된 이웃사촌들의 이야기가 작가에게는 "나 좀 봐 줘."라는 말로 들렸다. 작업실 앞에 비닐하우스를 만들고 다방을 열었다. 마담은 동네 할머니들.

고등어를 세상에서 제일 맛있게 굽는다는 박씨 아저씨를 다방으로 초청하여 마을 사람들과 시음회를 열었다. 마을 사람들과 우편함을 같이 만들고 올봄에는 마을 길에 해바라기를 심었다. 작업실에 처박혀있던 예술은 일상 속 예술이 되어 작가를 더욱 행복한 번잡스러움으로 밀어넣었다.

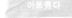

내 가 보 기 에 예 술 인 것 이 예 술 이 다

서울에서 시작된 개인전의 끝은 늘 뭔가 빠진 듯했습니다. 근엄함과 품격으로 치장한 옷을 입고 조심스러운 발걸음과 호기심의 눈빛을 가진 관객들과 느닷없는 만남을 연출합니다. 보여주기 위한 것, 위대한 것,

아름다운 것들의 총화! 흰색 벽과 조명이 작품의 아우라를 만드는 환상, 그것은 늘 어쩐지 불편했습니다. "작품이 좋다."라는 말은 처음엔 위로가 됐지만, 어느덧 지나가는 말처럼 느껴졌고, 소통을 전제로 한다는 현대미술의 가치가, 실은 전시장을 찾아오는 사람들에게 국한됨을 느꼈습니다.

가끔 사람들은 저에게 좋은 예술은 무엇이냐고 묻습니다. 예술가라는 이름으로 살고 있지만, 대답하기 힘든 문제입니다. 사람들은 꽃이 아름답다고 하고, 예술가는 그 꽃을 여러 가지 재료와 색깔로 표현합니다. 새로움에 대한 도전, 새로운 내용과 재료가 예술의 주요한 흐름이 되고 있는 것은 사실입니다.

제가 만약, 꽃보다 건설노동자가 흘리는 땀이 더 아름답다고 느끼고 그 땀을 그린다면 그것은 예술일까요? 저는 "내가 보기에 예술인 것이 예술이다."라고 말하고 싶습니다. 즉, 우리가 각자의 스펙트럼으로 예술을 바라보고, 그것을 평가하면 된다고 생각합니다. 또한 다양한 스펙트럼이 다양한 문화적 생산을 유도한다고 믿고 그것이 우리의 생을 다채롭고 풍요하게 만든다고 봅니다. 단 분명한 것은 작가가 의도하든 안 하든 예술가의 작품은 누군가의 의견, 감정, 주장 등을 미술이라는 이름으로 대변하고, 자신을 대변한 것 같은 작가의 작품을 통해 당사자들은 문화적 공복감을 채우면서 위로를 받는다고 생각합니다.

전시장의 안과 밖! 삶의 모든 경계에 예술이 존재한다는 것을 알게 됐

Moving Moontown 3, Bronze,
15×64×20cm, 2009
파도를 닮은 배를 타고 유토피아를 찾아 유랑하는
달동네! 지구별에서 유토피아는 정녕 불가능한가?

을 때 전시장에서 느꼈던 불편함은 사라지고, 세상이라는 확대된 공간에서 예술가의 삶을 전개합니다. 세 번째 소주잔을 입술에 댑니다. 혈관을 타고 올라간 차가운 소주는 뜨거움이 되어 날숨으로 나옵니다.

자 본 이 미 담 이 되 는 시 대

해묵은 이야기를 꺼내는 것은 불편한 일입니다. 자칫 시대에 뒤떨어진 사람으로 비치거나, 낡은 사상의 끝자락에 매달려 위험한 삶을 사는 것처럼 보일 수도 있기 때문입니다. 어느덧 우리는 나이 들어 보인다는 것이 여러 가지의 불이익을 초래하는 시대를 살고 있는 듯합니다. 우리가 섬기는 것은 자본이라고 스스럼없이 말하기도 합니다. 이 시대의 인생의 스승은 단언컨대 자본입니다. 그래서 우리 모두는 자본을 옹호하는 집단이 되고, 반대하는 사람은 여러 가지의 명목으로 해체됩니다. 즉, 자본이 미담이 되는 것입니다.

그러나 그 자본은 역사의 정의와 불일치되는 지점이 많습니다. 청산되지 못한 일제, 독재 등은 여전히 자본과 잘 영합되어 존재하고 있습니다. 과거의 불의가 청산되지 못하는 현재에 누가 누구에게 정의를 이야기하

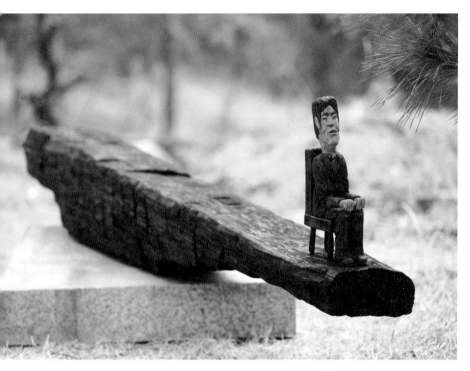

The Rest 2, 홍송, 17×120×42cm, 2011

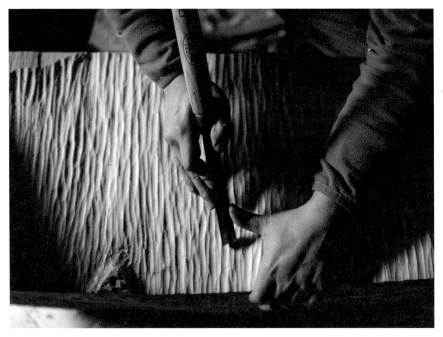

조각도를 들고 형체 없는 나무의 형체를 찾아가고 있는
작가의 손. 나무는 작가의 분신이 된다.

고 주장할 수 있을까요? 이 모든 갈등의 봉합! 해묵은 이야기는 통일입니다.

아버지는 저에게 술을 직접 빚어 먹는 게 어떠냐고 말씀하십니다. 술을 만드는 과정을 상상해봅니다. 매우 어려운 과정입니다. 그 또한 하나의 작품을 만드는 인고가 필요한데, 선뜻 용기가 나지 않습니다. 올겨울엔 꼭 술을 빚어봐야겠습니다. 뇌세포까지 전달된 알코올은 네 번째 소주잔을 넘기는 데 암묵적으로 동의합니다.

소 설 《 새 의 선 물 》

가끔 작가는 후배나 제자(이종희 작가는 자신을 선생이라 부르는 것은 겸연쩍은 일이지만, 오빠나 형이라고 하기에는 나이가 많아서 부담스러워할 거라고 생각하고 스스로 위안하고 있다.)에게 비유를 들어 이야기하는 소재가 있다. 그것은 은희경의 소설 《새의 선물》이다. 작가는 《새의 선물》을 읽으며 사랑 따위는 없으니 정신 차리고 살라고 말하는 듯한 느낌을 받았다. "그래, 사랑은 없는 거야!"를 인식하고 난 이후 작가는 비로소 "사랑은 있는 거야!"라고 강하게 긍정할 수 있었다. 자신을 사랑하지 않는 사람이 어떻

게 작품을 사랑하고 좋은 작품이 나오겠는가를 역설하고 싶을 때 작가
가 소개하는 책이다.

한편, 작가가 개인전 도록에 실린 평론가 김준기 씨의 글을 통해 알게
된 시가 있다.

떠남이 아름다운 사람들이어

박혜정

누워 쉬는 서해의 섬들 사이로
해가 질 때
눈앞이 아득해 오는 밤
해지는 풍경으로 상처받지 않으리

별빛에 눈이 부서 기댈 곳 찾아
서성이다 서성이다
떠나는 나의 그림자
언제나 떠날 때가 아름다웠지

오늘도 비는 내리고

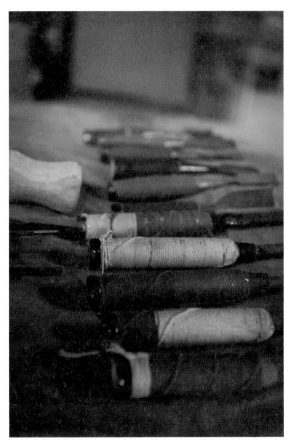

나무 조각용 조각도. 미끄럼 방지를 위해 손잡이를
색실로 묶었다. 오른손잡이라 왼손을 자주 다친다.
조각은 조금이라도 긴장을 늦추면 다치기에 십상이다.
그래서 응급 의약품이 늘 준비되어 있다.

거리에 우산들처럼
말없이 돌아가지만

아아아아 사람들이여
떠남이 아름다운 사람들이여

충만한 서정 속에 아픈 서사가 드러나는 이 시는 슬픔을 넘어 굳은 결의를 보여준다. 작가는 말한다. "어떻게 떠남이 아름다운가? 모든 떠남에 건배를 하며."

초 원 에 서 유 목 의 삶 을 만 나 다

2011년 울란바토르에서 바룡오로트까지의 몽골 여행은 저에게는 존재의 미미함을 깨닫는 시간이었습니다. 무엇인가를 보기 위해 떠난 여행은 사실 아무것도 없는 것을 보기 위한 여행이었습니다. 삶의 근거를 채우는 것은 말과 양, 게르뿐. 초원의 그들은 마치 잠시 지구를 빌렸다가 떠나는 사람들 같았습니다. 문명도 역사도 없는 유목의 삶이 거기 있었

습니다. 끝없는 들판과 사막의 여정 속에서, 그 막막한 자연 속에서, 불현듯 저는 힘이 생겼습니다. 다시 잘 시작할 수 있을 것 같은 힘. 희망을 버리지 않을 수 있는 힘, 저 자신과 모두를 사랑할 수 있는 힘.

바닥을 드러낸 소주병을 바라봅니다. 그 병 속에 있던 소주가 제 몸속으로 와서 저를 의연하게 합니다.

'그래. 별거 아니야. 될 때까지 하는 거야. 그러니 힘을 내거라. 예술가의 삶이 탐탁치 못함을 몰랐었느냐? 늘 깨어서 힘들었던 너의 촉수를 이젠 오늘 밤 쉬게 하거라. 내일은 내일의 태양이 뜰 거야!'

1. 작업실 전경

2. 작가가 조각도를 들고 작품을 제작하고
있다.

3. 작품에 사용할 원목을 다듬고 있다.

4. 작업실 안에 보관 중인 작품들

5. 주로 나무 작업을 하는 소품 작업실.
겨울이면 연탄난로에 감자나 고구마를
올려놓고 구워 먹는 즐거움이 있는
공간이다.

6. 작업실에서 바깥 풍경이 보이는 공간

7. 조각도로 나무에 홈을 파고 있는
작가의 손

8. 갑자기 과거가 그리울 때면 LP를
듣는다. 스피커는 JBL-L20T, 오디오는
ANAM APL-3300이다. 스피커는
아버지가 1987년에 외국에서 사다 주신
선물이고, 오디오는 1999년도에 청계천
중고시장에서 아내가 결혼 선물로 사 준
것이다.

9. 주로 사용하는 나무 조각용 조각도.

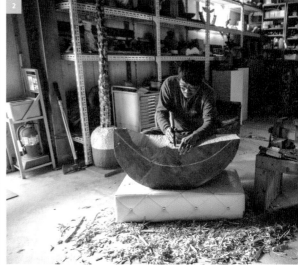

통유리 창으로
숲이 보이는 작업실은
침묵이 자연스러운 공간이며
나무가 새롭게
탄생하는 곳이다.

박병일

묵향처럼 진지하게,
섬세하게
그리고

묵묵히
걸어
나가다

동글동글 선한 눈에 부드러운 인상, 친절하면서도 차분하고 겸손한 태도로 사람을 대하는 모습이 인상적이다. 평상시에는 착한 성품에 배려심이 깊은 모습을 보여주지만, 작업할 때에는 집중력이 매우 뛰어나며 진지하게 임한다. 뭐 하나에 빠지면 그것에 대해 깊숙이 들어가는 경향이 있다. 작업할 때 도움을 얻으려고 레고 블록을 조립하기 시작했는데, 작은 블록을 하나하나 쌓아 만드는 것을 지켜보면 그 집중력에 놀라게 된다.

작품을 만들어내는 과정에는 날씨와 먹의 농도 등 여러 가지 제약이 따른다. 먹에 물이 조금만 많이 들어가도 종이가 번지게 되고 반대로 물이 부족할 경우 너무 진한 톤으로 나타나기 때문에 물을 맞추는 것부터 섬세함을 요구한다. 박병일 작가는 먹과 화선지를 이용해 동양화의 은유적 표현으로 내면의 정신세계를 그려내고 있다. 자신을 낮출 줄 아는 자세로 항상 자만하지 않고 게으름 피우지 않고 꾸준히 임하여 기어이 해낸다. 어려운 환경에서도 묵묵히 자리를 지키며 작업의 끈을 놓지 않고 끝까지 해내기 위해 노력하는 자세에 심심한 박수를 보낸다.

비 오는 날이면 풍부해지는 먹의 색감

　박병일 작가에게는 작품을 끝내기 전까지는 절대로 술을 마시지 않는 습관이 생겼다. 작품 특성상 화선지의 수분이 증발하는 성질 때문에 먹 작업을 시작하면 5일을 넘기지 않아야 한다. 전날 무리하게 술을 마시고 나면 다음 날 붓을 잡은 손이 미세하게 떨리는 게 느껴진다. 결국 하루 동안은 작업을 못 하게 되므로 마지막 붓질 전까지는 온갖 술의 유혹에서 이 핑계, 저 핑계 대며 빠져나오거나 입만 대는 경우도 있다. 평소에 술 마시는 걸 워낙 좋아하는데, 작품을 마칠 때까지 저녁 밥상에 맥주 한 병으로 잘 참아냈다는 뿌듯함에 작품을 마치고 나면 기분 좋게 한 잔하곤 한다.

　언제부턴가 비 오는 날을 좋아하게 됐어요. 화선지의 수분을 머금는 성질이 작품에 지대한 영향을 미치기 때문이죠. 비 오는 날은 먹의 색감이 이상하리만큼 풍부하게 느껴지거든요. 장마가 시작되는 6월 말부터 7월 말까지가 작품이 가장 많이 제작되는 기간이기도 합니다.

　작가는 가을이 되면 야외 스케치를 많이 나가는 편이다. 청명한 하늘 덕에 도시 공간을 좀 더 선명하게 볼 수 있는 날이 많아 스케치도 하고,

작품 촬영을 위해 산에 오르기도 한다. 비가 온 다음 날은 특히나 매연으로 가득했던 도시가 비에 전부 씻겨 내려간 듯 가시거리가 좋아서 아침부터 서둘러 도시의 모습을 스케치하러 다니는 편이다.

순 간 의 실 수 로 찢 겨 버 린 작 품

수묵화를 작업하다 보면 재료의 특성으로 생기는 여러 가지 이유로 작품을 망치는 일이 있는데, 작품을 하는 과정에서 붓을 떨어뜨리거나 먹물이 튀어서 작품을 다시 하는 경우가 종종 발생한다.

중국 레지던시에 있을 때 작업 과정의 마무리 단계인 배접을 하고 있는데 갑자기 관광객이 몰려와 가뜩이나 예민해있던 손길에 힘이 들어가

배접하다 실수로 작품을 훼손하여 120호 크기의 작업을 다시 작업하는 중이다.

작품이 찢겨버리는 불상사가 생겼다.(당시 작가가 머물렀던 중국 레지던시가 국제 레지던시 공간이다 보니 관광객이 종종 몰려오곤 했다.) 당시 작가는 많이 당황했지만, 어디에 하소연할 수 있는 상황이 아니었다. 당장 내일모레

LANDSCAPE, 화선지에 수묵, 53×41cm, 2014
외국의 특정 장소를 보여줌으로써 빠르게 변화하며
모든 욕망을 표출하는 도시의 공간에서 점점 멀어지며
정체되는 작가 자신의 모습에 대한 불안을 반영하고
있다.

LANDSCAPE, 화선지에 수묵, 115×115cm,
2014

열릴 전시 일정에 맞추어 한국으로 작품을 운송해야 하는 터라 눈물을 머금고 3일 밤을 꼬박 새워 작품을 다시 그려야 했다. 이후로는 배접할 때는 절대로 문도 안 열어주고 휴대전화도 아예 끈 상태에서 작업을 마무리하고 있다.

언제나 변함없는 묵향과 함께하다

'다음엔 캔버스에다 작업하면 더 좋을 것 같은데…….'

제 작품이 한국화라서 많이 듣는 이야기 중 하나입니다. 이는 한국화, 즉 동양화로 불리는 작품을 하는 작가들이 많이 듣는 말 중 하나일 것입니다. 저도 작업에 대한 재료에 대한 고민을 지금도 하고 있습니다. 그런데 왜 이것에 대해 고민해야 할까? 하는 물음이 생기더군요. 제 작업의 특성상 제일 중요한 여백 그리고 일획은 동양화 재료만이 가장 잘 표현할 수 있는데 미술 애호가를 비롯한 관람객들은 제 작품을 볼 때 그렇게 생각하지 않나 봅니다. 그래서 이런 이야기가 나올 때마다 재료의 차이에 대해 장황하게 설명을 해왔습니다. 그런데 신기하게도 제 작품을 보는 보편적인 미감은 같다고요. 먹색이 편안하게 느껴진다는 이야기를

들을 때마다 저는 앞으로도 계속 먹 작업을 꾸준히 해나가야겠다고 생각하곤 합니다.

지금까지 작업실을 자주 옮겼는데, 작업실은 변해도 변하지 않는 것이 있습니다. 묵향(먹 냄새)과 군용 모포입니다. 저는 작업을 하기 전에 늘 먹을 갈며 들뜬 마음을 바로잡고 작업에 임합니다. 묵향은 예나 지금이나 변하지 않는다는 사실에 왠지 마음이 편안해집니다.

바삭한 단어

내가 살아온 과정이 지금의 나를 만든다

박병일 작가는 예전에는 다른 무엇보다 결과를 중요하게 생각했다. 좋은 결과를 보여주기 위해 많은 것을 포기하며 열심히 노력해왔다고 생각했기 때문이다. 하지만 지금은 결과보다도 과정이 더 중요하다고 믿는다. 과정 없는 결과는 없다는 것을 알았기 때문이다. 그리고 그 과정을 어떻게 보냈느냐에 따라 바뀌는 게 결과이기도 하다.

지금까지 살아온 과정이 지금의 저를 만들었듯이 저는 좋은 작업, 좋은 작가가 되기 위해 노력하는 과정 중에 있습니다.

LANDSCAPE, 화선지에 수묵, 195×135cm,
2014

LANDSCAPE, 화선지에 수묵, 90×90cm, 2014

영화 〈취화선(醉畵仙)〉

임권택 감독, 한국, 2002년

　박병일 작가에게 강렬한 인상을 남긴 영화는 임권택 감독의 〈취화선〉이다. 영화에 등장하는 오원 장승업이 작품을 완성해나가는 여러 과정과 에피소드가 그의 기억 속에 하나하나 남아있었다. 그중에서도 가장 기억에 남는 장면으로 〈호취도〉를 그릴 때의 에피소드를 꼽는다. 그때 오원 장승업은 자신만의 화풍을 만들기 위해 몇 날 며칠을 종이에 파묻혀 작업에 열중하는데, 망치고 망쳤던 수많은 종이를 이불 삼아 자기도 하고 그러다가 불현듯 일어나서 또 작업에 열중하는 모습이 작가에게는 가장 기억에 남는 장면이다.

　미치광이 오원 장승업이 작품을 완성했을 때 희열을 느끼는 장면은 작가라면 누구나 한 번쯤은 경험하고 싶은 이야기로 다가옵니다. 천재 화가의 불꽃 같은 삶을 살아보고 싶은 어찌 보면 닮고 싶은 오원 장승업의 일대기는 영화 〈취화선〉 그 이상의 의미가 있는 영화입니다.

폭죽의 행렬이 남긴 강렬함

박병일 작가는 2009년 새해를 맞이하던 순간이 인상적인 기억으로 남아있다. 당시 중국에 있는 레지던시에서 작업하고 있었는데, 중국 사람들은 어떻게 새해를 맞이하는지 궁금한 생각이 들어 이리저리 시내를 구경하고 다녀보았다. 티엔안먼에서 왕푸징 그리고 동쯔먼까지 걷는 사이 정말 요란하기 짝이 없는 폭죽놀음이 이어졌다. 온 가족이 모여 폭죽을 터뜨리기도 하고, 식당에서 전 직원이 가게 앞으로 나와서 폭죽을 터뜨리는 모습을 보면서 작가는 중국 사람들이 한 해의 액을 폭죽 소리로 날려버리려고 1년을 기다리나 하는 생각도 들었다.

이리저리 기웃거리다 폭죽 몇 개를 사 들고 레지던시로 돌아와 폭죽을 터뜨리며 새해를 맞이하는 순간 12시 정각을 기점으로 작업실 앞 넓은 들판 여기저기서 일제히 터지는 폭죽의 행렬은 장관이었다. 중국이란 나라가 주는 거대한 감동을 다시 한 번 느끼는 시간이었다. 새해가 되면 소원을 빌며 듣던 귀에 익숙한 보신각의 타종 소리가 아닌 먼 들판의 폭죽을 보며 낯선 땅에서 겪은 새해 아침은 작가에게 두고두고 기억에 남는 하루였다.

작업실 공간 중에서도 가장 사용을 많이 하는 곳.
작업대 위에는 모포가 깔려있는데 화선지, 밑그림 등을
준비해 작업한다.

1. 먹을 잡아주는 집게

2. 작가가 붓으로 톤을 조절하고 있다.

3. 작업실 전경. 작업실에서 가장 많이
사용하는 곳으로 모포가 깔린 작업대
위에는 화선지, 먹, 벼루, 서진, 붓
등이 놓여있다. 컴퓨터 옆에는 레고를
만들거나 드로잉 작업을 하기 위한 책상이
있다. 책상에서 레고를 조립하여 작품에
인용하기도 하고 디오라마(Diorama)를
연출하기도 한다. 현재의 도시 모습을
풍경으로 담아낼 때가 많지만 직접 만든
도시 이야기도 보여주고자 브릭(Brick)으로
만든 레고 도시를 활용해 또 다른 작품을
창작하고 있다.

4. 작가가 붓으로 글씨를 쓰고 있다.
평소에 떠오르는 생각들을 펜이 아닌
붓으로 적는 걸 즐긴다.

5. 톤이 다른 먹물을 담아놓는 그릇과 붓들

6, 9. 작업대 위에 모포가 깔렸다.
이곳에서 밑그림 등을 준비해 작업한다.

7. 작가가 붓으로 쓴 캘리그라피 작업

8. 박병일 작가가 먹을 갈고 있다.

10. 실제로 작품의 모델이 되었던
오브제들.

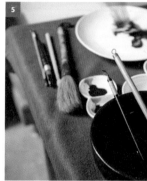

화선지, 먹, 종이가
자리를 지키는 가운데
묵향이 은은하게 묻어나는
작업실

난다

하고
싶은
의지와
집중력이

나의
길을
만든다

"**많이 힘들죠?**" 불쑥 던지는 한마디에 "괜찮아요."라고 대충 답하지 못하게 만드는 사람. 속에 있는 얘기를 다 꺼내지 않아도 상대방의 마음속을 꿰뚫고 있는 듯 정확하게 짚어낸다. 빙빙 돌리지 않고 딱 그 부분을 콕 집어 위로를 건네지만 그렇다고 마냥 투정을 부리지 못하게 하는 무언의 카리스마가 있다. 우리가 익히 상식적이라고 알고 있으나 대충 넘기는 것들을 잘 지킬 줄 알고, 그러면서 동시에 예민한 감수성과 풍부한 감성으로 작품을 빚어낸다. 권위주의를 싫어하고 옳지 않다 싶은 게 있으면 할 말을 하면서도 또 주변의 누군가가 일이 잘 풀리는 것을 보거나 좋다고 느끼는 작품에 대해서는 마음껏 축하해주고 칭찬을 아끼지 않는다. 자기의 일을 해나가는 데 있어 부딪히는 불편한 요소들이 있더라도 불평하고 피하기보다 묵묵히 받아들이며 때를 기다리는 것, 할 수 있는 일부터 하나씩 차근차근 하다 보면 좋은 결과는 따라오게 되어있다는 것, 두려워하기보다 문을 두드리며 한 발짝 내딛는 용기가 필요하다는 것……. 난다 작가를 보고 있으면 가만히 다가오는 부분이다.

불규칙적인 그러나 너무나도 충실한

저는 규칙적인 생활을 하지 못해요. 해야 할 일이 있거나 하고 싶은 일이 있을 때, 그 일정에 따라 섭식과 수면을 달리합니다. 감정과 정신에 신체 리듬을 맞추는 편이지요.(날씨나 냄새, 소리가 만드는 환경은 감정에 많은 영향을 주기 때문에) 집중이 필요할 때는 날씨나 냄새, 소리들, 사람들과의 관계들로 이루어진 모든 환경의 영향에서 자신을 일부러 차단하려고 애씁니다.(약속도 만들지 않고 전화도 잘 받지 않아요.) 그렇게 진동 없는 상태로 만들어놓아야 편안하게 일을 할 수 있습니다.

생각이 많거나 긴장 상태에서는 잠을 잘 자지 못하고 잠이 들어도 2시간 이상 숙면을 하지 못하는 반면, 모든 일이 시시하게 느껴지거나 할 일이 없을 때는 비정상적으로 많은 잠을 잡니다. 식사도 그렇습니다. 먹고 싶을 때 먹고 입맛이 없으면 끼니를 거르기도 하지만 자극적인 음식을 좋아하지 않아서 지금까지는 특별히 아픈 곳 없이 잘 지냅니다.

타인의 모습을 재현해보다

 난다 작가의 작품은 작가의 의도에 따른 연출 사진을 촬영해서 제작하는 경우가 많다. 밖에서 촬영하다 보면 사람들이 호기심 어린 시선으로 다가와 질문을 던지곤 한다. "뭘 찍는 거죠?", "왜 찍는 거죠?", "무엇하는 사람입니까?", "몇 시간 동안 찍을 게 있나요?" 등등. 이렇게 촬영할 때마다 주위의 간섭을 받는 것이 불편해서 야외촬영 대신 작업실에서 촬영하고 작업하는 방향으로 변해가고 있다. 작가는 사진기를 통해 대상을 바라보고 기록하고 재현하는 행위에 대해 다시 생각해본다.

 디지털 사진의 보급으로 지금은 누구나 사진을 통해 소통하고 기록하는 즐거움을 누릴 수 있지만 동시에 자신도 모르게 기록되고 그렇게 기록된 사진들이 공개된다는 불편한 현실 속에서 살아가고 있습니다. 사진을 찍으면 찍을수록 사진의 기능에 대해 알아갈수록 '사진 찍기'는 조심스럽습니다. 그래서 타인의 모습을 기록하는 작업보다는 그들의 모습을 관찰하고 분석하고 재현하는 방향으로 작업을 진행하고 있습니다.

어린이 날, 잉크젯 프린트, 80×83cm, 2011
오늘날 대중화된 '기념사진'이 연극적 요소를
극대화시키는 실행 과정을 통해 인간의 삶에 존재하는
기억의 진실과 현대인의 '전이된 욕망'을 이야기하고
있다.

겨울비, 잉크젯 프린트, 110×150cm, 2007
마그리트의 〈겨울비〉를 패러디한 작품으로 마그리트가
그려했듯이 작가 스스로 분장을 하고 작품에 등장하고
있다.

블로그를 통해 시작된 예술가의 길

난다 작가가 작업을 하게 된 계기는 2004년 블로그를 하면서부터다. 그 당시에는 지금처럼 작품이라고 하는 이미지를 만들고, 전시를 하고, 사람들이 자신을 작가라고 불러줄 거라고는 전혀 예상하지 못했다. 인터넷상에서 마우스로 그린 캐릭터를 작가의 분신(아바타) 삼아 놀다가 그 캐릭터를 사진으로 표현하게 되고, 그런 활동이 한 매체의 눈에 띄어 작가로 소개되면서 작품 활동을 시작하게 되었다.

작가로 몇 년을 지내다 보니 창작물을 공개하는 순간부터 누군가와의 소통을 염두에 두어야만 하고 자기 생산에 책임을 져야 한다는 부담이 생겼습니다. 사람들은 예술가에 대해 마치 세상의 삶과 분리된 성직자나 광인처럼 자신을 금기의 성에 가두거나 반대로 세상의 질서로부터 일탈한 위치에 있기를 기대하는 것 같아요. 그래서 요즘은 작업에 대한 생각 이외에도 작가라는 것, 예술 안에서 이미지를 생산한다는 것, 이미지를 만드는 것과 별개로 타인에게 공개함으로써 내가 기대했던 것은 무엇인지에 대해 많이 생각합니다.

전시 공간, 기획자, 관람자 모두 미술을 좋아하고 미술을 통해서 얻고 싶은 것이 있습니다. 다만 미술이 이념이나 자본을 위한 변칙된 목적으

로 이용되는 '미술 코스프레'는 외면받게 됩니다. 미술이 미술 그 자체가 아니라 이데올로기나 자본 등 다른 목적으로 이용되지 않기를 바랍니다.

작 가 에 게 절 대 적 인 ' 가 치 ' 는 없 다

누구나 그렇겠지만 미래의 불확실성은 삶을 불안하게 만듭니다. 그래서 뭔가 절대적인 것이 확실히 존재할 것이라는 믿음으로 불안에서 벗어나려고 하죠. 저는 세상을 더 알아 갈수록 뚜렷해지기보다는 오히려 완전함이라는 것 자체가 허상임을 깨닫게 되는 것 같아요.

작가는 모든 것이 변한다는 것은 자연스러우며 고정된 정의는 그 사물, 사람 혹은 세상에 대한 아주 짧은 순간이라는 것을 지금은 받아들이게 됐다. 그래서 작가에게 절대적인 '가치'는 없다. 오히려 확고한 신념, '나는 무엇이다.', 혹은 '그것은 그런 것이다.', '이건 꼭 그래야만 한다.'라고 하는 것에 대한 세상의 변화를 받아들이고 관찰한다. 모든 관계에 대해서도 그렇게 생각하고부터 집착도 없어지고 편안해졌다. 다만 남에게 피해를 주거나 스스로 부끄럽지 않도록 항상 긴장하고 있다.

콩다방, 잉크젯 프린트, 80×100cm, 2007
작가가 이미지를 만드는 과정은 그 당시의 문헌과
색이 변질된 사진, 손상된 필름 이미지를 참조하여
재현된 영화촬영소의 제작 과정과 흡사하다. 미약하고
불확실한 정보로 원본의 기호를 해독하고 재현하는
과정에서 어쩔 수 없이 오독과 더불어 방향성을 잃게
된다.

시선의 제물, 잉크젯프린트, 120×160cm, 2014
현재 우리는 노골적인 시선들 안에 살고 있다. 사진은
시선을 흘려보내지 않고 잡아둔다. 포획당한 개인의
시간은 당사자의 의지와는 상관없이 소모될 수 있다는
가정의 세계는 두렵다. 사르트르의 말처럼 '타인은
지옥'이며 우리는 타인과 함께 '닫힌 방'에 갇혀 있다.

모든 책은 취향을 이루는 데 한몫한다

난다 작가는 주로 작업을 할 때나 장소를 이동할 때 음악을 듣는데, 뭔가에 집중할 때는 음악을 듣지 않는다. 특히 글을 쓸 때는 예민해져서 어떤 음악도 들을 수가 없다. 하지만 음악이 작업하는 데 도움을 줄 때도 있다.

〈모던걸〉 작업을 할 당시에 작가는 1920~1930년대의 음악을 많이 들었다. 윤심덕의 〈사의 찬미〉나 〈화양연화〉, 〈커튼 클럽〉, 〈위대한 개츠비〉 같은 작품에 등장하는 시대를 재현한 영화에 나오는 음악을 들으며 작업을 했다. 연출 사진을 위한 배경이나 소품을 만들거나 촬영할 때는 오페라 아리아나 탱고가 더 극적인 이미지를 만들어주고, 사진 합성 작업이나 새로운 아이디어를 얻고 싶을 때는 〈Buddha Bar〉, 〈Massive Attack〉, 〈Tricky〉, 〈Deerhoof〉 등의 여러 장르가 자유롭게 섞인 실험적인 음악을 들으면 도움이 된다.

작가가 인상 깊게 본 영화의 장면 때문에 좋아하는 음악도 있다. 영화 〈필라델피아(Philadelphia)〉에서 마리아 칼라스의 음성으로 들은 〈La Mamma Morta〉, 〈광란의 사랑(David Lynch's Wild at Heart)〉에서 니콜라스 케이지가 부른 〈Love Me〉 같은 노래가 그러하다. 사막을 횡단하는 드랙퀸의 영화 〈프리실라(The Adventures Of Priscilla, Queen Of The

Desert)>에서의 춘희(La Traviata)의 아리아 〈Sempre Libera〉, 〈물랑 루즈(Moulin Rouge)〉의 〈Material Girl〉 같은 노래들은 어떤 특별한 상황과 독특한 향기처럼 작가에게 영화의 장면과 음악이 짝으로 기억되고 있다.

언제 어디서 처음 접했는지는 기억이 나지 않지만 가장 좋아하는 곡은 도어스(The Doors)의 모든 곡, 벗지(Budgie)의 〈You and I〉, 〈라흐마니노프〉의 '첼로 소나타 G단조 Op. 19 No.3 Andante'도 제 감성과 가장 일치하는 곡입니다. 아무것도 생각하지 않고 쉬고 싶을 때 계속 반복해서 듣습니다.(제 장례식에 대해 준비할 정신이 있다면 이 음악을 계속 틀어놓으라고 유언할 겁니다.)

난다 작가는 자신의 독서 연대기를 되짚어 보고는 당시 또래 아이들의 독서와 비교해 별다를 것 없는 평범한 목록이 작성될 것 같다고 했다. 디즈니 만화가 인쇄된 아주 커다란 양장 전집은 작가의 유년시절 집짓기 놀이 장난감이기도 했다.《소년중앙》,《보물섬》 같은 어린이 잡지와 함께《셜록 홈스》,《뤼팽》,《몽테크리스토 백작》,《80일간의 세계 일주》,《허풍선이 남작의 모험》 같은 책을 탐독하는 과정을 거쳐 중학교 때는 한국 근대소설을 읽는 데 많은 시간을 보냈다. 고등학교에 다닐 때는 일본 만화책과 잡지에 푹 빠져있었고 학부 때는 학교 도서관 책장과 책장 사이의 골목에서 글보다 이미지를 많이 봤다.

버려진 의자들을 재활용해서 작업 소품으로 쓰고 있다.
손님이 오면 이곳에서 이야기를 나누기도 한다.

듀안 마이클, 위지, 다이안 아버스의 사진들, 아방가르드 사조의 작품들, 우리나라 민화와 부적, 아프리카 가면 등이 특히 기억에 남네요. 가면, 가상, 연극, 복제, 익명 등의 주제는 지금까지도 영화와 책을 통해 계속해서 저를 자극합니다.

작가에게는 〈존 말코비치 되기〉, 〈홀리 모터스〉, 〈김씨표류기〉, 〈프레스티지〉, 〈매직 아워〉, 〈세 번의 삶과 한 번의 죽음〉, 〈검은 옷을 입은 부인의 향기〉 같은 영화나 《가면의 생》, 《타인의 얼굴》 등의 책에 나오는 장면이 기억에 많이 남아 있다. 특히 롤랑 바르트가 《밝은 방》에서 사진이 갖는 현실의 유사성과 관련해 언급했던 펠리니의 영화 〈카사노바〉에서 카사노바가 자동인형과 춤추는 장면은 최근에 본 것으로 선명하게 기억하고 있다고 한다.

이렇게 접했던 모든 책은 막 부화한 어린 새에게 각인된 어미의 모습처럼 지금 제 취향을 이루는 데 한몫했으며, 제 삶과 작업에 영향을 주고 있습니다.

2000년 이후 몇 년간 작가는 그레이엄 핸콕의 책들을 접하면서 고대 문명과 세계 신화의 유사성에 대해 자연스럽게 관심을 두게 됐고, 더불어 미스터리나 신비주의, 영성서적을 읽으면서 알고 있던 절대적이라고

하는 모든 것을 의심했다.

최근에는 인문학 서적을 주로 읽고 있는데, 특히 에밀 시오랑의 냉소적이고 염세적인 글에 가장 많이 공감하고 있다.

창 작 자 에 게 작 업 은 또 다 른 방 법 의 생 식 이 다

듀안 마이클의 사진을 처음 봤을 때를 잊지 못합니다. 그때 보았던 그 이미지가 저에게 각인되어 제 작업에 많은 영향을 주었습니다.

하루는 저녁을 먹자마자 잠이 들었는데, 얼마 지나지 않아 텔레비전 소리에 잠이 깼습니다. 동물 생태에 대한 프로그램인 것 같았는데 친절한 목소리가 말 없는 영상을 설명하고 있었지요. '가족 중 누군가가 텔레비전을 보고 있나 보다. 주말 저녁에 소란한 예능프로를 보지 않고 왜 이런 걸 보고 있을까?', '예능프로에서 인간의 생태를 동물에 빗대어 풍자한 걸까?' 텔레비전에서 나는 소리를 들으며 어떤 상황인지 궁금해졌고, 다시 잠이 올 것 같지 않아 부스스 일어나 텔레비전 앞으로 갔습니다.

한 마리의 툰드라 암순록은 달리고 있었고 그 뒤를 열대여섯 마리의 수컷들이 쫓고 있었습니다. 암컷 하나에 저렇게 많은 수컷이 몰려들다

작품을 설치하고 촬영하기 위한 무대

니! 쫓기는 암컷에 동화되어 순간 공포감이 들었습니다. 조금은 부럽기
도 했고요.

　다행히 수컷들이 럭비 선수들처럼 암컷을 켜켜이 덮치진 못했다. 수컷
들의 달리기가 암컷보다 느린 이유는 그 와중에 그들이 뿔싸움을 하며
서열을 정하느라 시간이 걸리기 때문이었다. 거추장스러워 보이는 수컷
의 뿔은 생식을 위한 칼이었던 것이다. 결국 가장 힘이 센 수컷 순록이
암컷에게 접근할 권리를 얻었다. 친절한 내레이터는 시청자들에게 말한
다. "이제 '무궁화 꽃이 피었습니다.'를 보시게 됩니다." 권리를 얻은 수
컷이 암컷에게 다가갈 때 미련을 버리지 못한 나머지 수컷들은 계속 그
뒤를 따라갔고 그를 의식한 최강자 수컷이 뒤를 돌아보면 패배한 수컷
들은 '얼음'이 되어버렸다. '순록은 인간처럼 윤간은 안 하는군.' 하고 생
각하는 순간 곧이어 텔레비전은 검은 사향들소를 보여준다.

　숫사향들소 두 마리가 계속 박치기를 한다. 작가는 고속 촬영된 영상
은 느리게 풀어져 사향들소들이 부딪힐 때마다 일으키는 흙먼지와 긴
털의 움직임이 아름답다고 생각했다. '저렇게 촉촉 늘어지는 털옷을 입
고 싶다!'는 생각이 들기도 했다. 결국, 한 마리의 숫사향들소가 모든 암
컷을 차지한다. 사향들소의 생태계는 단 하나의 힘센 유전자만 허용할
만큼 순록의 것보다 단호한 질서를 가지고 있었다.

　그다음 상년은 바닷가에 밀려온 죽은 바다사자의 사체 위에서 빌어진

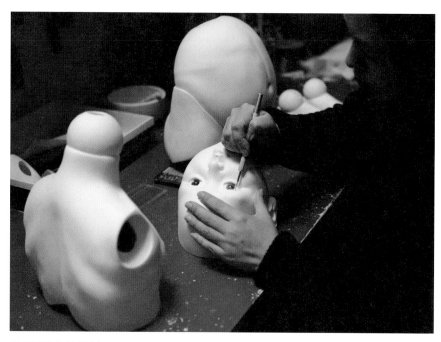

오브제를 만드는 난다 작가

검은 갈매기들의 만찬이다. 바다사자를 뒤덮은 검은 깃털들이 한참 꿈틀거린다. 바다사자의 살 속을 파고들던 그들의 분홍색 부리는 서로를 공격하기도 하여 그렇게 새들의 부리와 안면은 빨갛게 됐다. 작가는 좀 전에 보았던 동물들의 짝짓기만큼이나 잔인하다고 느꼈다.

이야기는 남극 펭귄의 삶으로 이어지고 내레이터는 그들이 뒤뚱이며 수십 킬로의 얼음 위를 걸어 어디론가 향하는 이유를 말해준다. "안전하게 알을 낳을 수 있는 곳을 찾기 위해서"라고. 정말 그들은 그런 생각을 했을까?

제 눈에는 모든 생명이란 그저 큰 자연이 자신의 생을 위해, 맹목적으로 그렇게 낳아서 불리고 유지하도록 계획된 작은 조직으로만 여겨졌습니다. 저 자신까지도 말이죠. 자연이라는 집합체, 사회라는 집합체를 구성하는 하나의 조직일 뿐이라는 생각이 들었던 거죠. 반면 '모든 생명은 목숨을 다해 살아가는 것이구나. 그렇다면 생존과 관계없는 행위는 반자연적인가? 그렇다면 생활보다는 이미지를 만들거나 글쓰기 같은 창작 행위에 골몰하는 예술가의 생은 어떻게 해석해야 할까?' 하는 생각도 동시에 하게 됐고, '창작자에게 작업은 또 다른 방법의 생식이다.'라는 결론에 이르렀습니다. 모든 생명이 자신의 존재를 생식을 통해 보존하려는 맹목적 본능을 예술가는 창작의 방법으로 실현하려고 있다는 생각이 들었어요.

1. 작가가 작품에 쓰일 오브제를 만들고 있다.

2, 3. 작가가 만든 오브제들

4. 자료를 검색하고 문서를 정리하고 포토샵 작업을 하는 공간

5. 작가가 만든 반짝이는 의자와 커튼. 버려진 의자들을 재활용해서 작업 소품으로 쓰고 있다.

6. 긴 테이블은 작업한 결과물을 펼쳐놓거나 책을 읽는 공간이다. 커튼 뒤 공간에는 밝은 조명을 설치했다. 그림을 그리거나 조형물을 만드는 곳이다.

7. 작가가 만든 석고 소재 관절 인형

8. 진열대 위에 놓여 있는 촬영 소품과 책

9, 10. 떠오른 생각과 고민을 적어놓은 벽면

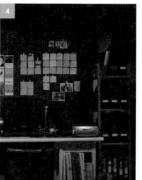

화려한 무대가 곧 펼쳐질 듯
다양한 오브제와
독특한 소품이 숨 쉬는
작가의 작업실

박은하

점점
탄탄해지는
작가의
내면,

더불어
더해가는
작품의
깊이

몇 년 전 어느 레지던시에서 처음 만났다. 자그마한 체구에서 활기찬 기운이 느껴졌다. 몇 마디 주고받는 사이 금세 야무져 보이는 얼굴에 웃음이 번지는 밝은 인상이었다. 가벼운 일상에 대한 대화가 오갈 때는 이런저런 기억을 재미나게 버무려서 이야기를 해서 유쾌한 분위기를 만들고, 사회적인 이슈나 시스템에 대한 이야기가 나오면 주제에 맞게 진지한 태도로 임했다. 해박한 지식에 총명함을 지녔으며 그 내공 또한 만만치 않다.

평소에 쉴 수 있는 상황에서는 마음껏 늘어지는 여유를 부리지만 작업할 때에는 엄청난 집중력을 발휘한다. 목표에 따라 계획을 세워 철저히 지켜나가며, 누군가에게 의지하기보다 스스로 해결하고 일어서야 하는 현실에서 자기 자신을 믿고 용기를 내 지금에 이르렀다. 작가로서 당당하게 우뚝 서기 위해 열정을 아끼지 않으며 걸어온 만큼 작품도 더 깊어지고 사람도 더 단단해진 느낌이다.

책에서 받는 영향이 가장 직접적이고 강하다

박은하 작가는 기본적으로 자고 싶을 때 자고 일어나고 싶을 때 일어난다. 악몽 없이 푹 자고 난 순간부터 저혈압 기운에 취해 비몽사몽인 2~3시간을 하루 중 가장 좋아한다. 가장 싫어하는 시간은 침대에 누워 잠을 청해야 하는 순간이다. 아무리 피곤해도 잠에 빠지는 데 보통 1시간 넘게 걸린다. 평소의 불규칙한 생활 습관과 미간의 내 천(川) 자는 여기에 기인한다.

1, 2년에 한 번 정도 개인전을 여는데, 전시 일정이 잡히기 전까지 나태한 삶을 만끽하다가 공식적인 계약서를 교환한 이후부터 전시를 오픈할 때까지는 일정한 일과로 작업만 한다. 그리고 전시 철수 이후엔 또다시 한량의 삶으로 돌아가는데, 이때 장기 여행을 가거나 히키코모리가 된다. 의도치 않아도 자연히 이 시기에 작업에 대한 아이디어가 생겨나고 의욕이 충만하여 다음 전시 일정을 잡고 싶어 안달이 난다.

작가는 여행을 자주 다니진 않지만 일단 가게 되면 무조건 혼자, 오랫동안 그리고 비수기를 고집한다. 각종 페스티벌 등의 시즌은 최대한 피해서 한 도시에 일주일 정도 묵으며 시간에 쫓기지 않고 느긋하게 어슬렁거린다. 시립미술관 한 곳에서 하는 전시를 보는 데 하루를 꼬박 쓰기도 한다. 혼자 여행하면 자연히 현지에서 만난 사람과 접촉하는 일도 많

아지고, 히치하이크하기도 편하다. 무엇보다 상황에 따라 계획을 자유롭게 바꿀 수 있어서 좋다.

여행지에 머무는 시간보다 그 사이사이 이동 시간을 더 좋아한다. 흐르는 풍경을 멍하니 지나치다 보면 지난 일, 여행지에서 체험한 일 등 잡다한 생각이 떠오르고 맴돌다가 어느 정도 정리된다. 이 과정을 반복하다 보면 문득 깨닫게 되는 지점이 있다. 그때 다음 작업의 갈피를 가늠하게 되고, 실행하기 위한 구체적인 계획을 세우기도 한다.

혼자 있으면 심심하다는 사람이 이해가 가지 않을 정도로 혼자 노는 시간을 좋아해요. 그림을 시작한 이래 작업실이 곧 거주지여서 작업과 사생활이 분리되지 않아 더욱 그러한 성향이 되어버린 듯해요.

평상시에 작업할 때 음악이나 인터넷 라디오 방송 등을 소비하고, 밥을 먹을 때도 뭔가 볼거리를 틀어놓기 때문에 자연히 영화나 드라마, 애니메이션, 만화, 음악 등 다양한 문화 콘텐츠를 접하게 된다. 늘 컴퓨터로 골라서 보다 보니 하나하나에 꽤 집중하는 편이다. 이를 통해 뜻하지 않게 외국어를 습득한다거나 작업 아이디어를 건지기도 하지만 거의 도락에 가깝다.

제 작업은 그 어떤 콘텐츠보다도 책에서 받는 영향이 가장 직접적이

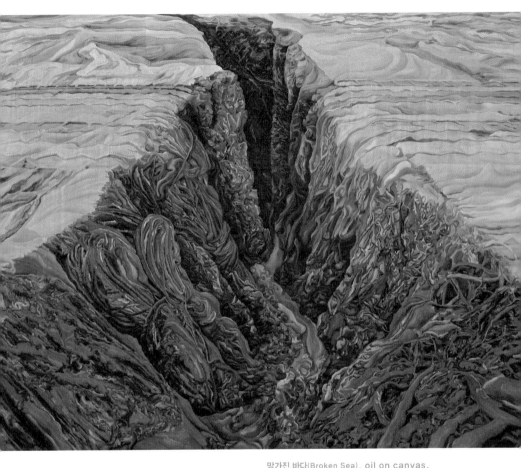

망가진 바다(Broken Sea), oil on canvas,
137.5×183.5cm, 2013
정전 60주년 기념 프로젝트전 출품작으로, 2박 3일간
백령도를 둘러보고 제작한 작품. 비와 해무 탓에
예정보다 하루 더 섬에 갇혀있었는데 설레고 즐거웠다.
돌아오는 길은 심한 파도로 4시간 동안 쉬지 않고
바이킹을 타는 기분이었다. 새로운 사람들과 신선한
경험을 했던 기억이 새록새록 떠오르게 하는 그림이다.

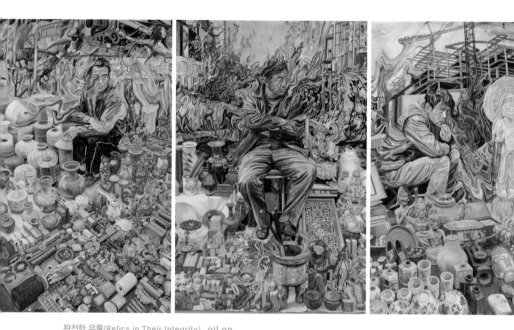

완전한 유물(Relics in Their Integrity), oil on
canvas, 194×130cm(×3점), 2012
2012년 석 달간 베이징의 레지던시 프로그램에
참여하며 작업한 그림. 처음으로 외국 레지던시를
경험하며 '그곳의 삶을 가진다.'라는 말의 뜻을 조금은
실감했다.

고 강해요. 그렇다고 다독하는 편은 결코 아니지만 깊게 공감했던 한 문장, 한 구절을 소중히 여기기에 책을 읽을 때는 항상 메모하는 습관이 있어요. 문구를 옮겨 적고 손에 잡힐 때마다 들춰보는데 이런 것이 쌓이면 작업에도 큰 도움이 될뿐더러 전시 제목, 그림 제목을 지을 때에도 유용한 재산이 됩니다.

그날 에피소드

작 가 에 게 용 기 를 준 컬 렉 터 의 순 수 한 소 망

2008년 관훈갤러리에서 박은하 작가가 두 번째 개인전을 오픈한 날이었다. 한 남자 분이 헐레벌떡 뛰어와서는 걸려있던 그림 한 점을 가리키며 팔렸느냐고 다급히 물었다. 호황의 절정을 누리던 당시 미술시장의 여세에 떠밀려 미술 투자가 성행하던 시기였고, 그 파도를 타고 전시장의 그림들도 꽤 판매된 상태였다. 가리키는 그림도 이미 팔렸다고 말했더니 그 고객은 굉장히 아쉬워하며 발길을 돌렸고 작가는 그 일을 완전히 잊고 있었다.

경제가 악화된 지 얼마 지나지 않은 어느 날, 웹 검색을 하던 중에 작가는 2008년에 그린 그림 한 점이 어느 가정집 벽에 걸린 사신을 우연

히 보게 됐다. 사진 밑에는 오래전부터 갖고 싶었던 그림을 최근 경매에서 낙찰받았다는 내용의 짤막한 글이 있었다. 바로 관훈갤러리를 찾았던 그분이 당시 사고 싶어 했던 그림을 구매한 것이었다.

경기 침체와 함께 국내 미술시장의 거품이 빠지면서 투기성으로 사들이던 젊은 작가의 그림이 당장에 돈이 되지 않는다 하여 마구 경매로 나오는 시기였습니다. 경매시장을 떠도는 제 그림들을 보며 시린 가슴을 다독이고 있던 터였습니다. 2년이란 시간이 지났는데도 제 그림을 기억해주고 투자가치에 구애치 않고 그야말로 그저 그림이 좋아서 구매하는 사람이 있다는 사실에 큰 용기를 얻었습니다.

지나치게 일찍 터뜨린 샴페인에 들떠 홀짝이던 한잔이 달지 않았다면 거짓말입니다. 투자가 됐든 투기가 됐든 미술품이야 팔리기만 하면 그만인 것이 이 바닥의 생존 논리이고, 저 또한 이 굴레에서 결코 자유롭지 못합니다. 그러나 판매 뒤에도 저분이 내 그림을 사서 혹시라도 손해를 보면 어쩌지 불안해하며 보내는 작가의 마음은 매우 무겁고 불편합니다.

작가에게도 사업가로서의 능력이 필요하고 컬렉터가 투자가의 잣대로 작품을 재단하는 것은 현대 미술시장에서 당연하게 여겨질 만큼 이미 오래된 이야기지만, 작품이 좋은 주인을 만나 오랫동안 사랑받았으면 하는 작가의 희망과 좋아하는 작품을 늘 곁에 두고 보며 즐기고자 하

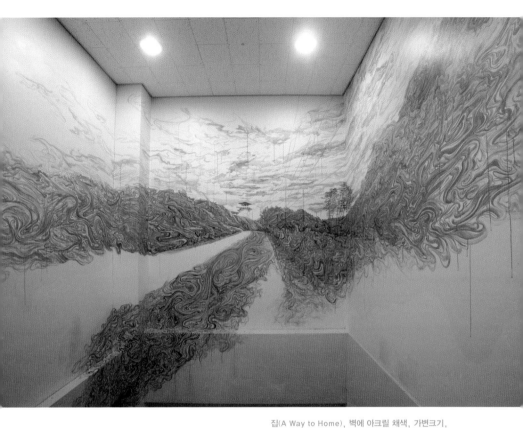

집(A Way to Home), 벽에 아크릴 채색, 가변크기, 2013

2013년 '신화의 이면' 전에 작업한 벽화로, 미술관에서 작업실로 가는 길의 풍경이다. 도시 언저리에서만 살다가 구름이 풍부하게 흐르는 하늘, 멀리 웅장하게 보이는 짙푸른 산을 향해 곧게 뻗은 길, 이런 풍경이 내 집으로 가는 길이라는 것에 늘 기묘한 이질감을 느꼈다. 하지만 다른 곳에 살게 된 지금은 이곳을 떠올릴 때마다 마치 고향같이 여겨진다.

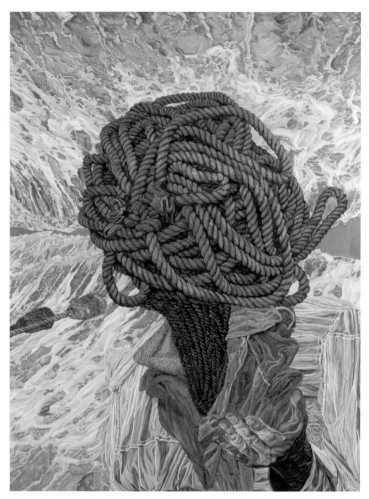

집단적 기억의 주인공(Protagonist of Collective
Memory), oil on canvas, 183×137cm, 2014
"대중이 그를 반겼다는 것은, 그가 이미 집단적인
기억의 주인공이었음을 뜻한다." - 신형기, 《이야기된
역사》 중에서. 이 문구에서 한국의 특정 정치인을
떠올렸고 신문기사에 실린 그의 사진에서 특유의
제스처와 패션을 보여줄 만한 실루엣을 따왔다.
웅장하게 아래 위에서 파도가 치는 배경으로, 몸체는
그물, 머리는 밧줄 뭉텅이로 상징적 초상을 만들었다.

는 컬렉터의 순수한 소망이 좀 더 존중받는, 지각 있는 미술 애호의 장이 형성됐으면 하는 바람입니다.

이성으로 비관하되 의지로 낙관하라

시기마다 중요하다고 여기는 가치란 늘 변화하기 마련인데, 10대 시절에는 밑도 끝도 없이 자유를 꿈꿨고, 20대에는 경제적으로 독립하기 위한 일종의 투쟁(?)의 시간이었습니다. 30대에 들어서면서 꽤 많은 변화가 있었는데, '낭비에 가까울 만큼 성급한 삶의 충동'에 마구 휩쓸리던 20대 중후반에 작업을 시작하면서 미술계에서 겪은 갖가지 경험이 큰 영향을 미쳤어요.

여러 가지 면에서 일종의 정체기를 지나는 요즘은 지칠 때마다 "이성으로 비관하되 의지로 낙관하라."라는 그람시의 문구를 떠올리려 노력합니다. 비관할 수 있는 명료한 이성을 갖고 현실을 직시하고 그럼에도 계속되는 생에 대하여 낙관할 수 있는 질긴 의지력을 지녀야만 작가의 업을 이어갈 수 있다는 생각이 들었습니다.

영화 〈파리대왕(Lord Of The Flies)〉

해리 훅(Harry Hook) 감독, 미국, 1992년

열네 살 때 영화 〈파리대왕〉을 보았는데 끔찍하고 충격적인 것도 사실이었지만 제겐 큰 위로가 된 영화였어요. (저는 소설 원작보다 영화가 더 좋았어요.) 그 나잇대의 많은 사람이 그러하듯 당시 저 또한 꽤 불우한 사춘기를 지나고 있었는데, 영화 속의 극에 달한 인간의 부조리함을 보며 제 삶의 부조리는 어느새 받아들일 만한 생의 한 면에 불과하다고 여길 수 있었고, 아이들이라는 대상에 의해 더욱 돌출된 인간의 잔인성은 제 주변 사람들의 지독함을 희석해주었어요.

책 《봉인된 시간》

《봉인된 시간》을 읽으며 작가는 저자인 안드레이 타르코프스키라는 예술가에 대해 호기심이 들었고, 자연스레 그의 영화를 찾아보았다. 그는 영화 감독이지만 영화보다는 글에서 더욱 예술을 향한 순수한 열정과 갈증, 확고한 신념, 철저한 가치관을 읽을 수 있었고, 종교적인 신성함과 더불어 숭고미까지 느낄 수 있었다.

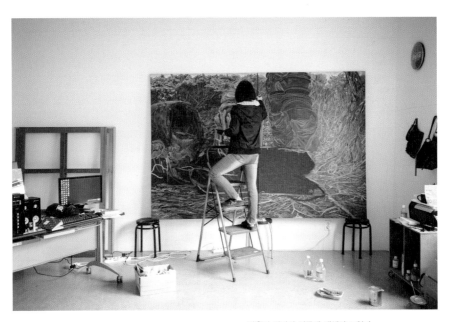

박은하 작가가 작품에 채색하고 있다.

제가 하고 있는 작업이라는 '짓'에 회의가 들 때마다 나침반 혹은 등대의 역할을 해주는 소중한 책 중의 한 권입니다.

노래 〈 브랜드 뉴 콜로니(Brand New Colony)〉

작가는 2009년에 〈신(新)식민지─버거킹〉이라는 제목의 그림을 그렸다. 같은 해에 〈신(新)식민지─코스트코〉라는 제목으로 윈도우 전시를 했는데, 이 제목들은 '포스탈 서비스(Postal Service)'의 〈Brand New Colony〉라는 노래에서 따온 것이다. '둘만의 새로운 세계를 만들어요.' 식의 달콤한 사랑 고백, 혹은 유치한 작업 멘트로 여기서 'Colony'는 '공동체'라는 뜻으로 쓰였지만, 사실 이 단어를 보면 '식민지'를 먼저 떠올리기 쉽다. 작가 또한 한동안은 이 노래를 들으며 '새로운 식민지를 시작하자니, 이 남자 상당히 구속하는 타입인가 보다.' 생각하며 세레나데에는 어울리지 않는 단어 선택에 상당히 흡족해했는데, 버거킹과 코스트코에서 자료 사진을 촬영하며 이것이 현대판 식민지가 아닌가 하는 착상과 함께 이 노래의 제목을 사용하게 됐다.

가사에 쓰인 단어의 뜻을 알게 된 뒤에도 '확신할 수 없지만 그래서 더욱 믿고 싶은, 말뿐인 달콤한 미래를 먹음직스러운 미끼로 사용한다는 점에서는 자본주의의 그것과도 상통하는 부분이 있잖아.'라며 무리

하게 연결 짓기를 반복하는 시도를 한동안 이어나갔습니다. 사랑 노래에 쓰인 식민지라는 단어의 매력이 거짓이었다니, 무지에서 시작된 착각임에도 포기하기 괴로운 심정이었습니다. 이현령비현령입니다.

작업을 시작한 이후 작가의 짧은 메모들

• 2007년. 졸업 전시에서 선보인 그림들을 그냥 묻어버리기엔 안타까운 마음에 전시 공모에 지원했다.

• 2008년. 밖에 나가지 않고도 작업실 창밖으로 멋진 가을 산을 볼 수 있다는 것은 묘하게 현실성이 떨어진다. 너무 멋진 건물, 너무 멋진 공간, 너무 멋진 사람들. 익숙해지기 힘든 너무 멋진 것들에 둘러싸여 나는 늘 생각한다. 내가 지금 어디에 있는 거지?

• 2009년. 벽화 작업은 언제나 흥이 난다. 전시가 끝나고 지워버리든 소장을 하든, 작업 시간을 하루만 주든 일주일을 주든, 날씨가 덥든 춥든, 누군가 작업하는 것을 지켜보든 말든, 아티스트 피(artist fee)가 나오든 안 나오든, 아시바가 최신형 전자동이든 흔들리는 나무 쪼가리든 …… 벽화를 하는 시간만큼은 이상하리만치 어떤 조건에도 신경 쓰지 않고 작업 내내 완전히 몰두할 수 있다. 모레쯤이면 벽화가 끝난다는 것

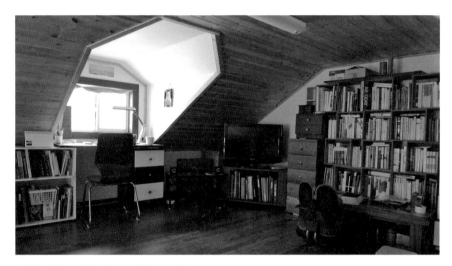

복층의 다락방으로 서재 겸 옷방 겸 침실이다. 창문
반대편에 침대와 옷걸이가 있다. 신장 163cm 이하인
사람만 허리를 펴고 다닐 수 있을 만큼 천장이 낮아 취침
시 매우 안락하지만, 잘못하면 한번 누웠다가 나가기
싫어지기 십상이다.

이 아쉬울 정도로 내일이 기다려진다.

• **2010년.** 곰팡이가 꽉 낀 머그잔, 쭈글쭈글 폭삭 늙어버린 사과, 개수대 가득 찬 설거지에는 미끈미끈 물이끼. 3개월 이상 스스로 방치하는 일을 주기적으로 반복한다. 무서운 일이다.

그래서 뭔가 억지스럽게 일을 만든다. 초조하게 일을 벌인다. 의기 충만해서라기보다 주어진 생에 떠밀리듯 여기저기 건드려본다. 마무리해야 하는 시간이 다가올 때마다 얼기설기 서투르게 손을 놀리는 반 푼어치 재주를 비관하며 다시 방치의 시간을 그리워한다. 자격이 없다. 필연성을 바란다. 묻는다. 무엇을 물을까. 그리고 무엇을 물을까.

• **2011년.** 스타일이나 시각적 형식이 중요치 않다는 것이 아니다. 다만, '리얼리티를 오히려 돋우어주는 은유'와 '아이러니의 질'이 결정적일 뿐이다.

• **2012년.** 대학 때 실기실에는 일명 '사람 잡아먹는 소파'가 있었다. 불이 났던 술집에서 주워온 거였는데, 낡고 높이가 아주 낮은 불그죽죽한 1인용 소파였다. 작업을 하다 떨어져서 작품을 보려고 잠시 앉으면 점점 소파에 파묻혀 들어가서는 몸에 착착 감기는 얼기설기한 천 거죽에 아주 푸욱 잠겨버리는 것이었다. 잠깐 앉는다는 것이 1시간, 2시간이 되고 심지어 잠이 들어버릴 때도 있었다. 얼마나 많은 인간을 잡아먹었는지, 출출할 때 소파 쿠션을 걷어 보면 반드시 동전이 나와 내 허기까지 달래주었다. 100원, 운 좋으면 500원. 사람 잡아먹고 소파는 내게 적선을 했다.

암튼, 졸업하고 나서도 작업하다 한 발짝 물러서서 볼 때면 종종 그 소파를 떠올린다. 딱딱한 플라스틱 의자에 앉아도 나는 1시간을 넘게 그림을 바라보는구나 생각하며 문득 깨닫는다. 소파의 안락함이 사람을 잡아먹었던 게 아니라, 뒤로 물러서서 작업을 보며 점점 미아가 되어가는 내 정신과 그에 뒤따라오는 육체의 노곤함이 날 잡아먹었던 거구나 하고.

사실 생각해보면 그 소파가 안락할 리가 없었다. 툭 치면 먼지가 활활 피어오르고 짜장이나 짬뽕이 튄 자국 등 온갖 땟국물에 천이 반지르르해진 아주 더럽디더러운 소파이지 않은가. 심지어는 불이 난 집에서 주워온 거 아닌가. 거기에 우리는 온몸을 파묻고 엄마한테 안긴 양, 이루 말할 수 없는 포근함에 취했다. 후지디후진 작업을 보면서 사람 잡아먹는 소파 때문에 작업을 할 수 없었다고 투정마저 부렸다. 이제는 더 이상 그와 같은 핑계조차 댈 수 없는 삐걱이 플라스틱 의자에 앉은 채 되다 만 그림을 바라보며 주먹만 꽉 쥔 빈손을 책망한다. 지금도 그 소파는 어디선가 누군가를 잡아먹고 있으려나.

• 2014년 10월 30일. 전시를 보는 도중 고등학생이 우르르 몰려 들어오기 시작했다. 700여 명의 학생이 단체관람을 왔던 것. 시끌벅적 야단법석한 분위기 속에서 전시를 보는 데 조금은 애를 먹기도 했지만, 교복을 본 순간 또 금세 가슴이 먹먹해져 버린다.

버스나 지하철에서, 혹은 거리에서 교복을 입은 학생들을 볼 때마다 지금 이 시각을 살지 못하고 너무 일찍 가버린 생들이 떠오르는데, 전시

장을 찾은 엄청난 수의 학생들을 눈앞에 하고 있자니 이 중 반 정도의 학생들이 하루아침에 희생된 것이 또 다른 실제적 형태를 갖추어 내 목을 죄었다.

'이게 뭐야.', '우와~장난이 아니야!', '나 이런 거 진짜 싫어.' 등. 전시장을 운동장인 양 뛰어다니는 아이들의 솔직, 단순, 명쾌한 반응들에 웃기도 하고, 슬퍼지기도 하고, 졸음이 달아나기도 하고, 갑자기 집중해서 보기도 하면서, 지금 이 자리에 없는 아이들이 느꼈을 감정과 또 앞으로 더 새로운 것들을 보며 배우게 되었을 많은 쓸데없고도 아름다운 것에 대해 반추한다. 그들을 대신하여 나는 무슨 이야기를 해야 하는가, 할 수 있는가, 하고 싶은가.

끊임없이 생각해야 한다.

• 2015년 9월 3일. 오늘 전시를 철수하기 전, 마지막으로 사진을 찍었다. 여느 때와 마찬가지로, 여기가 아니면 안 되는 것도 있었고 여기라서 안 되는 것도 있었다. 뭔가 더 할 수 있었던 것도 있었고 뭔가 덜 해야 했던 것도 있었다. 오프닝 이후 다시 발걸음을 하기 꺼려졌던 모든 이유를 나는 마지막 날에야 마주한다. 벽화 위에 하얀 페인트를 덧칠한 뒤, 붓을 깨끗이 빨아 널고 도와준 친구들과 맛있는 저녁을 먹으며 수다를 떨었다.

학생 때와 달라진 점이 있다면 단지 조금 더 빨리 일을 끝낼 수 있게 된 것뿐이다.

1. 물감과 섞어 사용하는 약품들

2, 6. 작가 노트와 스크랩, 스케치북

3. 붓과 팔레트. 채색할 때 여러 가지 붓을
쓰기보다 한 가지 붓으로 주로 채색한다.

4, 7. 채색 중인 박은하 작가의 손

5. 작업실 창가 풍경

8. 작업실 앞 데크. 주변에 잣나무가 있고
앞에는 용대천이 흐른다. 아침 겸 점심을
먹고 나서 날이 좋으면 하루 일조량을
채우기 위해 이곳에서 햇볕을 쬐곤 한다.

9. 사다리. 작품이 크기 때문에 오르고
내리기 위해서도 사용하지만 붓 같은
용품을 놓는 테이블이 되기도 한다.

10. 완성된 작품이 작업실 벽에 걸려
있다.

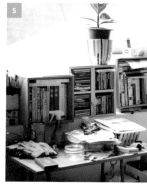

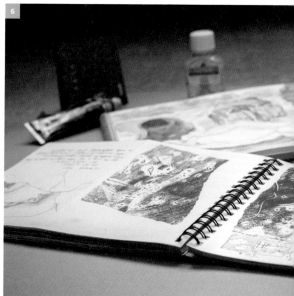

작품을 만들어내는 공간이자
생활 터전이며
새로운 창작을 위한 쉼터인 작업실

권정준

사진의
새로운 시각을
말하는

그의
또 다른
노래

사람이 많이 모인 자리, 모두 할 얘기가 많다. 그 속에서 한결같은 미소를 머금으며 조용히 있는 한 사람이 있다. 권정준 작가이다. 그는 사람들과 이야기 나누는 것을 좋아하지만 주로 다른 이의 이야기를 들어주는 편이다. 작업하면서 생활을 해결해야 했기에 학원에서 학생들을 가르쳐왔는데, 단순히 미술을 가르치는 데에서 그치지 않고 그 학생들이 대학에 들어간 뒤에도 미술을 어떻게 풀어나갈지 함께 고민한다. 그 모습에서 바쁜 속에서도 놓치지 않아야 할 것을 잊지 않고 있음을 느낄 수 있었다.

그는 물리학에 관심이 많고 상상력이 풍부하다. 평소에 이런저런 생각을 많이 하다 보니 작업할 때 복잡하고 어려운 과정도 명쾌하게 정리한다. 묵묵히 자리를 지키다 제때 힘을 발휘하는 점에서 고수라는 생각이 들게 한다. 그의 노래를 들을 기회가 있었는데, 세상만사에 해탈한 사람에게서 나올 법한 깊은 울림과 감동이 있었다. 가사를 읊조리는 걸 보면 누군가의 인생을 이해하고 말하는 듯 가슴에서 우러나오는 절규가 느껴져 집중하게 한다. 작가의 인생은 어떤 노래일지 문득 궁금해진다.

남 보 랏 빛 겨 울 하 늘 을 마 음 에 담 은 일 상

구름 한 점 없는 겨울을 보면 모든 게 맑고 투명해 보입니다. 코끝은 조금 시려지만, 그 투명함이 좋습니다. 거리의 나무들은 앙상해서 쓸쓸해 보이지만, 모든 것이 선명해 보이는 푸른 겨울을 좋아합니다. 괜히 욕심을 내어 거리를 걸어보지만, 곧 추위에 몸을 떨며 후회를 하게 되는 파란 겨울 하늘이 좋습니다. 특히 맑은 겨울의 아침은 더욱 아름답습니다.

제 일상에서 1, 2월은 조금 한가한 때입니다. 그래서 이 기간에 여행을 가기도 하는데, 주로 동해안을 찾습니다. 겨울 바다는 한적해서 좋습니다. 특히 동해는 서해안보다 따뜻해서 좋습니다. 저는 동해안에 갈 때면 주로 고성군 쪽으로 가는데 최대한 북쪽으로 가는 편입니다. 사람들이 없는 겨울 바다지만, 그곳은 더 한적합니다. 성격이 내성적이고 혼자 있는 걸 좋아해서 자꾸 사람을 피해 한적한 곳을 찾아 움직이는 경향이 있습니다.

여행을 가면 그리 많이 돌아다니지는 않는 편입니다. 그저 숙소 주변을 산책하는 정도입니다. 제가 살면서 가장 오랫동안 한 일이 하나 있습니다. 그것은 생각하는 것입니다. 이것저것 생각을 합니다. 작업에 관한 생각도 합니다만, 예전의 추억이나 실행하면 재미있을 것 같은 일들에

대해 생각합니다. 예전에 키웠던 예쁜 강아지를 생각합니다. 왜 그때는 그런 행동을 했을까 후회도 합니다. 초등학교 운동회 날 넘어지면 아플 것 같아서 100m 달리기를 꼴찌로 들어온 일을 기억합니다.

넓은 바다와 추운 하늘은 더운 아랫입의 시시와는 다른 매력이 있습니다. 이런지런 생각을 할 수 있는 이유가 있습니다. 겨울은 빨리 해가 집니다. 해 질 무렵의 하늘, 특히 노을이 지는 곳의 반대편의 하늘은 무척 아름답습니다. 해 질 무렵의 동쪽 하늘은 정말 파랗습니다. 남보랏빛의 하늘입니다. 바로 이 남보라색 때문에 카메라를 샀었거든요. 카메라에 이 색을 담고 싶은 욕심 때문이었죠. 그런데 이 남보라 빛깔의 하늘을 보면 슬퍼집니다. 하루가 다 지나간 것에 대한 아쉬움이 크기 때문인가 봅니다.

하늘이 남보랏빛이 되면 저는 몇 안 되는 취미 활동을 합니다. 저는 만화영화 보는 것과 술 마시는 걸 좋아합니다. 여기까지 와서 만화영화를 볼 수는 없으니 술을 한잔 합니다.

힘들고 바쁜 한 해를 보내고 잠시 쉬었다가 일상으로 다시 돌아갑니다. 이번에도 사진은 찍지 않습니다. 하늘 때문에 사진을 배웠지만, 사진 찍는 일을 별로 좋아하지 않는 이상한 성격 때문에 그냥 머릿속에 기억을 남겨두는 것으로 만족하고 다시 돌아옵니다.

Go Around 종묘, color negative print,
each 9×13cm, 전체 170×250cm, 1998
공간을 이해하는 데에 걸리는 시간이 최대한 0에 가깝게
하기 위한 작업 중 초기의 작업이다. 작가가 한곳에서
촬영한 것이 아니리 공간을 움직이면서 촬영했기에
관람객은 스스로 돌아보는 수고를 줄일 수 있다.

프렉탈 사과, 아크릴 박스에 디지털 프린트,
48×48×48cm, 가변설치, 2008
사진의 평면성을 강조하기 위한 작업이다. 사과를
여섯 각도에서 촬영하고 이를 프린트하여 그 각도대로
그 위치에 배치한 것으로 프렉탈 도형을 이용했다.
사과는 1/4의 크기로 재단되어 있다. 1/4은 1/8로, 또
1/16로 조각이 난다. 각각의 조각은 똑같은 사과이다.

작품을 철수하던 날의 '사건'

2002년에 월간 미술 잡지인 《아트 인 컬쳐》에서 〈뉴페이스〉라는 이름으로 신진 작가를 소개하는 코너가 있었다. 아는 분의 "너도 빨리 내봐."라는 말에 작가는 잡지사에 포트폴리오를 보냈다. 그런데 덜컥 선정되어 잡지에 실렸고, 경기도에 있는 토탈미술관에서 전시도 하게 됐다. 전시는 무사히 열렸고 어느덧 철수하는 날이 왔다. 그날 여자 친구에게 차였다. 혼자 말없이 작품을 철수했다.

그냥 그렇게 집으로 돌아왔습니다. 정말이지 그 이상 다른 일은 없었습니다. 가져온 작품들을 정리하고 그냥 멍하니 의자에 앉아 있었습니다. 다른 일은 없었습니다. 상대방이 싫어지더라도 날은 좀 가려주기를 바랍니다. 그날 설치했던 작업이 많아서 철수할 때 많이 힘들고 바빴거든요.

활짝 웃는 철부지를 만날 수 있는 곳

저는 미술이나 예술이라는 것을 잘 모릅니다. 예술이 인간의 삶을 윤택하게 해준다는 말도 잘 이해를 못 하는 사람입니다. 저는 미술 애호가도 아닙니다. 갤러리를 자주 가지도 않습니다. 이런 사람이 무슨 말을 해야 할지 참 난감합니다.

제가 미술을 선택한 이유는 하고 싶은 것을 마음대로 할 수 있겠다고 생각했기 때문입니다. 미술은 자신이 생각한 것을 마음껏 해도 다른 사람에게 피해가 가지 않고 방해가 되지 않는 일이라고 생각했습니다. 어린 시절 수업시간 교실 뒷자리에서 열심히 연습장에 만화를 그리던 저는 결국 미술대학에 진학했습니다.

작가는 대단한 사람들이 아닙니다. 그냥 하고 싶은 일을 열심히 하는 여타의 사람들과 똑같습니다. 마찬가지로 미술 이론을 하는 사람들도 전자공학과나 국문과를 졸업한 사람들처럼 자기 공부를 한 사람입니다. 갤러리는 그런 사람들이 모여서 자신의 궁둥이를 펼쳐놓는 장소라고 생각합니다. 어릴 적에 무언가 터무니없는 일을 저지르고 뻔뻔하게 부모님께 혹은 친구들에게 자랑하는 철부지가 저는 작가라고 생각합니다. 자랑하고 싶은 무언가를 자랑하는데 보러 와주는 사람이 없다면 슬퍼지겠죠? 아마 집에 다락이라도 있으면 올라가서 종일 울지도 모릅니다. 통

퉁 부은 얼굴에 툭 튀어나온 입술들을 보기 싫으시다면 갤러리나 미술관에 나와주시기를 바랍니다.

바싹한 단어

살 기 좋 은 환 경 을 만 들 어 나 가 다

　권정준 작가는 죽기 전에 하고 싶은 일들을 꼭 해보는 삶을 꿈꾼다. 물론 작가가 해보고 싶은 일은 작업에 관한 것들이다. 그러기 위해 노력하고는 있으나 무척 힘이 든다. 해보고 싶은 건 여전히 많은데 돈이 없고, 돈을 벌자니 시간이 없다는 것이 현재 작가의 고민이다. 그래서 주변 환경을 갖추기 위해 애쓰고 있다. 지금 당장은 아니지만, 조만간 해결될 거라 믿고 계속 작업해나가고 있다.

　작가의 주변에는 이미 이러한 사람들이 있다. 자신이 하고 싶은 일을 하기 위해서 열심히 노력하는 사람 말이다. 그들은 끊임없이 인고하여 자신의 환경을 개척하고 있다. 작가는 자신이 아직 그들에게 한참 못 미치기에 그들을 존경하면서 동시에 함께 걷기 위해 애쓴다.

　꼭 커다란 무언가를 이루는 것이 성공은 아닐 것입니다. 깊이 가을에

추우면 유리창이나 문에 비닐과 문풍지를 덧대어 추위를 막는 것처럼 자신이 살기 좋은 환경을 만드는 것이 중요하다고 생각합니다. 이러한 의지가 지금 저에게 중요한 생각이며 가치입니다.

〈에르고프록시〉, 《오! 나의 여신》, 〈카우보이 비밥〉

저는 애니메이션을 무척 좋아합니다. 저는 라디오헤드의 〈Paranoid Android〉라는 노래를 좋아합니다. 노래 가사도 사운드만큼이나 과격한 이 노래는 〈에르고프록시(Ergoproxy)〉(2006)라는 일본 TV 애니메이션의 오프닝 곡으로 나와서 알게 되었습니다. 이 만화영화의 첫 화를 보는 순간 이 음악에 푹 빠져버렸습니다. 지금도 자주 듣고 있는데, 이 음악의 베이스 부분을 특히 좋아합니다.

물론 〈에르고프록시〉라는 애니메이션도 재미있습니다. 기회가 닿으면 한번 보시기를 권합니다.

작가는 원래는 영화를 좋아했지만, 고등학교를 졸업한 뒤부터는 영화보다는 거의 만화영화를 즐겨 봤다. 작가의 작업 역시 만화나 만화영화에서 비롯된 것이 많이 있다. 《오! 나의 여신》이라는 만화가 있다. 이 만

P-series 01, pigmentprint, 2013
최근에 진행 중인 작업. 이전의 레이어 작업의 연장선에
있는 작업으로 거기에 약간의 살을 붙였다. 다중인격에
관한 내용을 담기 위해 모델을 여러 가지 코스튬으로 분
장시킨 뒤 촬영하여 그 모델에게 빔프로젝트로 다시 씌
우는 작업이다. 이렇게 빔프로젝트로 세 번 이상 덧씌우
고 있다.

화는 후지시마 코스케라는 일본 작가가 그린 것으로 13권에 이런 대사가 나온다. "구르면 아프고…… 언니는 몰라주고…… 이런 거 탈 만한 게 못 돼." 자전거를 못 타는 어린 여신이 자전거를 배우다 포기하고 강가에 나왔다가 한 소년에게 한 말이었다. 그 소년은 자전거를 잘 타고 자전거를 좋아하는 소년이었다. 그 소년이 점프 묘기를 하다가 넘어지자 일으켜주면서 한 말이었다. 그러자 그 소년은 "무슨 소리야. 넘어지니까 재미있는 거지.", "넘어지는 물건을 넘어지지 않게 타니까 재미있는 거야. 넘어지지 않는 물건을 넘어지지 않게 타는 건 재미없잖아."라고 말한다.

작가는 이 대사가 무척 기억에 남았다. 이 장면 덕에 다중촬영이라는 기법을 이용해서 작업을 시작하기도 했다. 이 작업은 작가가 현재 진행 중인 '물리적인 레이어' — 이 단어는 작가가 만들어낸 말이다. 작가는 문법적인 부분이나 개념적인 부분에서 어긋날 수도 있지만, 진행 중인 작업이므로 아직 완전하지는 않다는 점을 기억해줄 것을 당부했다. — 작업에 계속 연결되고 있다.

와타나베 신이치로 감독의 〈카우보이 비밥(Cowboy Bebop)〉(도쿄TV, 1998. 4. 3.~1998. 6. 26., 총 26부작, 제작국 일본)도 좋아합니다. 이 만화영화에 나오는 캐릭터 중에서 '에드'라는 14세의 천재 해커 소녀가 있는데 참 매력적인 캐릭터입니다.('야생마'에 걸릴 만한 이유로 좋아하는 것은 아니니

P-series 02, pigmentprint, 2013

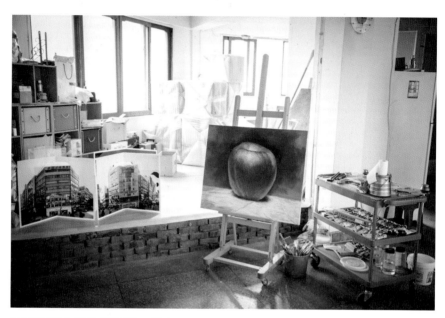

요즘 사진 작업과 더불어 페인팅 작업도 계획하고
있어서 유화를 다시 연습하고 있다.

오해 마시기 바랍니다.) 이 소녀는 오고 싶을 때 오고 가고 싶을 때 갑니다. 얽매이지 않습니다. 어떤 관계에도 얽매이지 않고 어떤 제도에도 얽매이지 않고 어떤 생각에도 얽매이지 않고 자기가 가고 싶은 대로 떠납니다. 저도 이런 사람이 되고 싶습니다. 그런데 많이 어렵더군요.

아찔했던 나의 '작은' 그랜드캐니언

권정준 작가는 늘 생업과 작업을 병행해야 하는 상황에 있었다. 10여 년쯤 전에 학원과 대학 강의를 병행하던 중에 학교에서 함께 MT를 가자고 했다. 그때 마침 시간이 생겨 참석할 수 있었다. 장소는 경기도 가평군 설악면의 작은 계곡이었다. 선생님들과 점심을 먹은 뒤에 잠깐 계곡을 내려다볼 기회가 생겼다.

저는 계곡을 내려다보곤 너무 놀라서 정신을 잃을 뻔했습니다. 늘 햇빛도 들지 않은 학원 석고실에서 머리 처박고 그림만 그리다가 오랜만에 작은 계곡의 공간을 보니 그 엄청난 공간감에 머리가 어지럽고 심장이 쿵쾅거렸던 겁니다. 간신히 계곡의 난간을 잡고 버티고 서서 충격에 빠진 제 마음을 달래야 했습니다. 그 작은 계곡이 그 당시의 저에겐 그

랜드게이머이었던 것입니다. 그래서 지금은 아무리 패배도 가슴을 민 곳을 보고 있습니다.

아 이 디 어 를 얻 는 순 간

버츄얼 파이터2(Virtual Fighter2' Sega Seturn enterprise. LTD., 1995)라는 3D게임이 있다. 거의 최초의 3D게임이었던 버츄얼 파이터는 작가의 대학 시절 또래들 사이에서 선풍적인 인기몰이를 했다. 이기면 열광하고 지면 좌절하게 하는 대전 게임에 푹 빠져서 마치 당구를 치게 되면 천정이 당구대로 보이게 되는 것처럼 그 게임만 생각하게 됐다.

그러다가 문득 '3D 게임의 3D 그래픽을 보면 왜 사실감과 현실감이 있다고 느끼게 되는가?'라는 의문이 생겼습니다. 제가 생각해낸 결론은 그림이 끊어짐 없이, 즉 영화에서 컷을 짧게 나누어 촬영하지 않고 롱테이크를 이용하는 것처럼 대상을 끊어짐 없이 계속 여러 각도로 보여주어서라는 것입니다. "With your opinion which is of no consequence at all." 라디오헤드의 〈Paranoid Android〉의 가사 중 일부입니다. 하여간 이 버츄얼 파이터2라는 게임을 하다가 작업한 것이 〈Go Around〉라는 작업입니다.

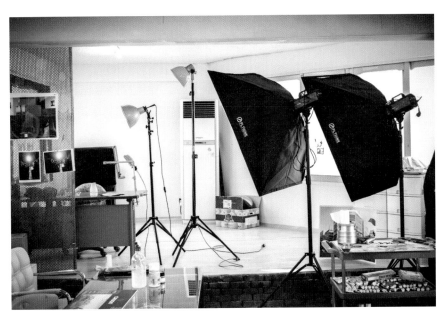

작가가 작업하면서 촬영할 때 주로 사용하는 조명기구.
사진 작업에는 용도에 맞는 카메라와 렌즈, 조명기구 등
다양한 장비가 필요하다.

1. 제작 중인 작품.

2. 여기서는 입방체 작업의 커팅과 낙서, 드로잉 등을 한다. 작업의 특성상 사진을 칼로 자르는 일이 많아서 유리 테이블을 비치했다. 좀 멋있게 보이려고 조명도 펜던트 계열을 사용했는데, 그다지 효과가 없다.

3. 팔레트에 붓이 놓여 있다.

4. 주로 손님이 왔을 때 사용하는 테이블로 커피나 차를 마시며 대화를 하는 곳이다. 대화가 무르익으면 여기서 술을 마시기도 한다.

5. 작업실 마스코트. 애니메이션을 좋아하는 작가를 위해 친구가 선물해준 보노보노 휴대전화 꽂이

6. 작업실 전경

7. 벽에 걸린 작품들

8. 가지런히 정리된 물감

9. 컴퓨터가 있는 책상에서는 주로 사진 촬영 뒤 디지털 후반 작업을 한다. 때로는 작업 이외에 게임이나 영화를 보면서 휴식을 취하기도 한다.

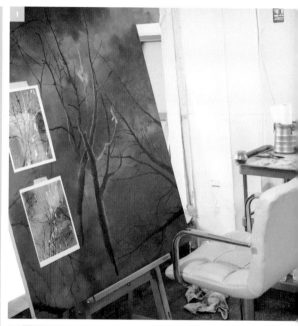

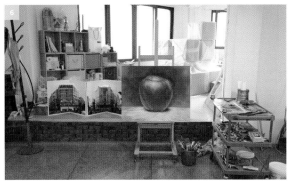

촬영, 페인팅, 컴퓨터 작업 등
작품을 제작하고
휴식을 취하고
사람을 만나는 작업실

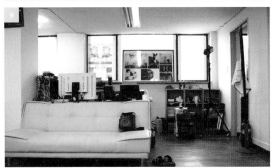

박미진

그림을
그리는
지금

이 순간
자체가
행복이다

눈이 마주치면 금세 밝은 미소를 건넨다. 유순한 행동과 상냥한 말투로 자신의 생각을 또박또박 전달할 줄 알며 친화력이 좋다. 사람들과 이야기 나누는 걸 좋아하며 상대방을 격의 없이 대하는 순수한 마음을 지녔다. 감각이 뛰어나고 작품을 만들어내는 솜씨를 보면 절대적으로 인정할 만한 손재주가 있다.

작품을 만들 때 재료나 방식에 대해 대충 타협하는 법이 없다. 400년 전에 사용하던 재료와 기법, 환경을 그대로 쓰기 때문에 작품 하나하나를 꼼꼼히 살펴보면 종이의 섬유질이 얽힌 상태나 물감을 채색한 솜씨, 배접 등이 상당히 뛰어나다. 작품에 사용하는 양질의 재료를 구하기 위해 전통 재료에 대한 연구를 열심히 한다. 좋은 종이와 풀 등을 구하려다 보니 제작비에 대한 고민과 걱정이 많다.

좋은 것을 가려내는 안목이 뛰어난데, 타고났다고 할 만큼 섬세한 솜씨를 발휘하여 붓끝으로 그려낸 작가의 작품을 지금 이 시대에 만날 수 있다는 건 행운이다. 과거와 현대를 오가는 듯 신비로운 작품 세계를 볼 수 있어 고맙고 기쁘다.

따사로운 햇볕 아래 탄생하는 작품

언제부터인가 좋아하는 계절보다 싫어하는 계절이 많아졌습니다. 특히 여름의 비 오고 습한 날씨가 싫어졌는데, 상대적으로 맑고 건조한 날씨에는 컨디션이 제일 좋습니다.

박미진 작가가 날씨에 예민한 이유는 작업할 때 아교포수를 쓰기 때문이다. 아교포수는 흰 종이에 아교와 물에 녹인 백반을 일정한 비율로 섞어 바르는 것으로, 기법의 특성상 아교포수가 앞뒤로 꼼꼼히 돼야 종이에 보풀이 일지 않고 단단하고 투명해져 작업이 잘 진행된다. 비가 오고 습한 날씨에는 아교포수의 성공 확률이 50% 이상 떨어진다. 그러다 보니 전시 일정이 촉박하게 잡혔을 때에는 한여름에도 전기난로까지 사용해서 공기를 건조하게 해야 하니 자연히 맑은 날씨를 좋아하게 되었다.

날씨가 맑고 건조할 때 미리미리 종이를 준비해야 여름과 겨울에 고생을 덜 한다. 봄과 가을이면 작업실에는 매일 진한 아교포수 냄새가 진동하는데, 그 냄새를 피하려고 아침 일찍 아교포수 작업을 마친 다음 맑은 날씨 속으로 탈출을 시도한다. 작업도 척척 진행되고 작업실에서 탈출해서 전시장도 돌아보는 시간을 가질 수 있기 때문에 이 시기가 작가가 가장 바쁘면서도 효율적인 시간을 보내는 때이다.

사 랑 받 는 여 인 의 초 상

〈일루션(Illusion)〉 시리즈로 2008년에 첫 전시를 연 뒤 작가는 매우 혼란스러웠다. 작가의 의도에 따라 그려낸 작품 대신 본인의 얼굴을 그려 달라는 요구가 뜻밖에 많았기 때문이다.

그 불편했던 요구 중 받아들여서 작업해드린 케이스가 있습니다. 남자 고객이셨는데, 사랑하는 부인의 얼굴을 그려서 선물하고 싶으시다며 제가 전시를 열었던 갤러리를 통해 간곡히 부탁하신 것입니다. 제가 그동안 생각해온 한국 남성의 이미지를 떠올렸을 때 상상이 안 가는 너무나도 로맨틱한 요청에 그간의 혼란스러웠던 마음을 정리하고 그 고객의 부인을 만나 인터뷰도 하고 사진을 100여 장 찍어서 제 작품의 느낌에 맞게 그려드렸죠. 부인은 작품을 받고 무척이나 좋아하셨답니다. 사랑받는 여인이어서였을까요? 지금 다시 떠올려봐도 너무나도 아름다웠던 그 부인의 얼굴이 그려집니다.

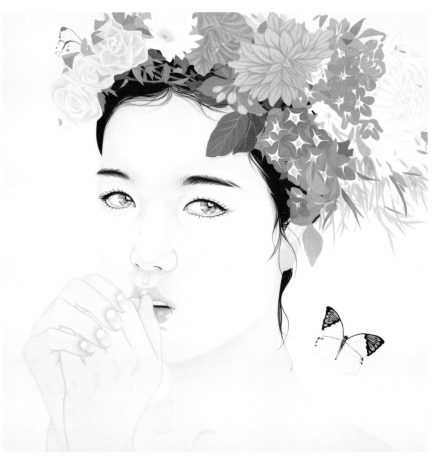

Lucid Dreaming, pigment on
koreanpaper, 130×130cm, 2012
작가가 만들어낸 허구의 이미지가 개개인에게
가변성으로 작용하여 각기 다른 마음의 이미지를
투영시켜 하나의 실재할 듯한 이미지로 기억되는 그리기
방식을 택하고 있다. 이는 인간의 본연의 성격과 정서를
읽어내며 타인의 모습에서 자신의 모습을 보는 창작
과정이며 현대사회에서의 인간의 내면과 존재에 대해
탐구해나가는 작가의 작업 방식이다.

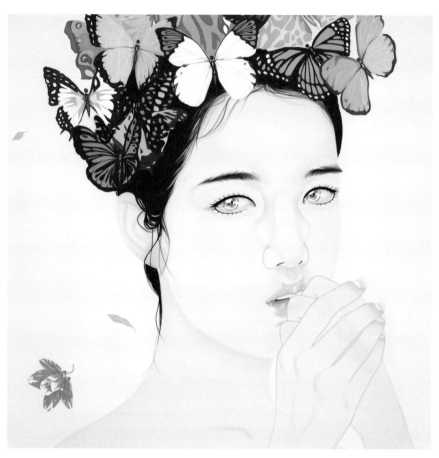

Lucid Dreaming, pigment on
koreanpaper, 130×130cm, 2012

인간에게는 본연의 아름다움이 있다

 어느 날 작가는 작품이 팔렸다는 전화를 받았다. 그런데 바로 다음 날 작품 판매가 취소됐다는 연락이 다시 왔다. 작품 구매를 취소한 이유는 어떤 남성 고객이 작품 한 점을 예약하고 댁으로 돌아가 부인에게 작품 이미지를 보여주었더니, 누군지도 모르는 얼굴만 크게 확대된 여인의 모습이 집에 걸린다는 게 껄끄럽다고 하셨다는 거였다. 또 다른 고객은 독신 남성이었는데 구매한 작품을 주변 분들께 자랑했더니 왠지 의도하지 않은(?) 시선이 되돌아와서 당황했다는 이야기를 들려주었다. 작가는 당시 웃으면서 듣긴 했지만, 적잖이 당황했다.

 가끔 제 작품을 보시면서 '섹슈얼리티'라는 단어를 언급하시기도 하는데요. 제 작업의 방향은 '인간에겐 본연의 아름다움이 있다. 우린 지금 그러한 사실을 잊고 있지는 않은가?'라는 물음을 여성을 통해 이상화시켜 보여주는 것인데, 이런 일이 있을 때면 보여주고 싶은 것과 보이는 것에 큰 간극이 있다는 것을 느낍니다. 물론 작품을 감상하는 태도나 방식은 지극히 개인적일 수밖에 없다고 생각합니다. 다만 작품을 만들 때 작가가 무엇을 염두에 두었는지 궁금하시다면 작품에 관해 질문도 해주시고 작품을 좀 더 세심한 눈길로 살펴주신다면 또 다른 감상도 생겨날

것이라 여겨집니다. 좀 더 많은 분이 제 작품을 비롯한 미술 작품을 대할 때 그렇게 지켜봐 주셨으면 하고 바라봅니다.

예술을 위해 새로운 '1만 시간'을 채워나가다

1만 시간의 법칙. '한 분야의 전문가가 되려면 1만 시간의 투자가 필요하다.'라는 말이다. 하루에 3시간씩(3시간×7일×52주×10년=10,920시간) 꼬박 10년을 바쳐야 전문가라고 불릴 수 있다는 것이다.

가끔 예술이란 단어만큼 정의 내리기 어렵고 막연함이 느껴지는 게 없습니다. 저는 그것을 업으로 삼고 있으니 그 마음은 끝 모를 터널을 내달리는 기분입니다.

요즘 작가에게 가장 큰 적은 막연한 기다림이었다. 막연함은 조급함을 불러왔고, 조급함은 괜한 원망이 들게 했다. 더 못 참겠는 건 이런 상황이 반복되고 길어질수록 자존감마저 무너뜨린다는 사실이었다. 그런 자신에게 작가는 물어보았다. '하루 24시간 중 3시간이라고? 나는 과연

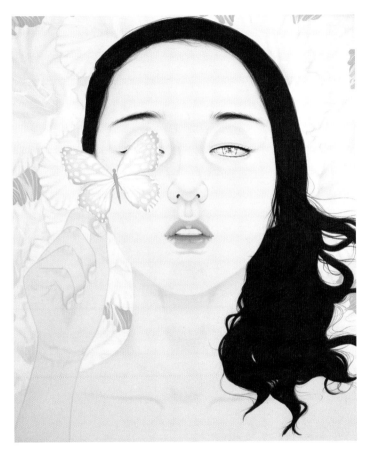

Beyond Gaze, pigment on koreanpaper,
150×120cm, 2010

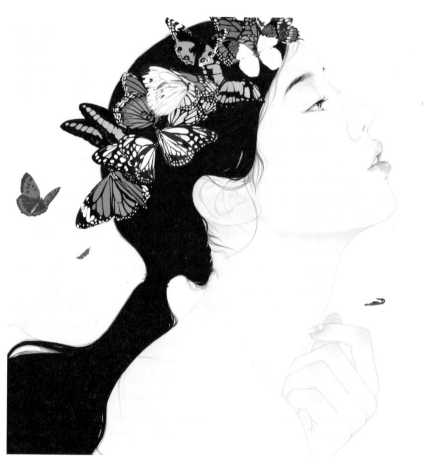

Magic Moment, pigment on koreanpaper,
130×130cm, 2014

내 꿈과 목표를 위해 적어도 하루에 3시간을 투자하는가?' 이 부분에 대해 작가는 조금도 망설이지 않고 대답할 수 있었다. "네!"라고.

저에게는 없어지지 않는 1만 시간, 2만 시간이 있습니다. 지금까지의 1만 시간은 부족했던 재능과 열악했던 환경에 바쳤으니 이제 새로운 1만 시간을 제 꿈과 목표를 향해 투자하겠다고 마음을 다잡고 나니 모든 게 확실해졌습니다. 저에게 이제 또 다른 1만 시간은 막연하게 채워지는 1만 시간이 아닌 꿈과 목표가 확실한 1만 시간인 것입니다.

목요일의 취향

책 《달에게 들려주고 싶은 이야기》

신경숙의 《달에게 들려주고 싶은 이야기》는 작가가 가볍게 읽을 만한 책을 찾던 중 눈에 들어온 책이다. 가볍게 읽었지만, 여운은 절대 가볍지 않은 어른들을 위한 짧은 동화 26편이 묶인 책. 가끔 재료를 사러 인사동에 갈 때면 작가는 늘 지하철이나 버스를 이용한다. 운전 면허증이 없는 것도 하나의 이유겠지만, 더 큰 이유는 오롯이 책을 읽을 여유를 갖고 싶어서이기도 하다. 작가는 이런 아날로그적 여유가 필요할 때는 책

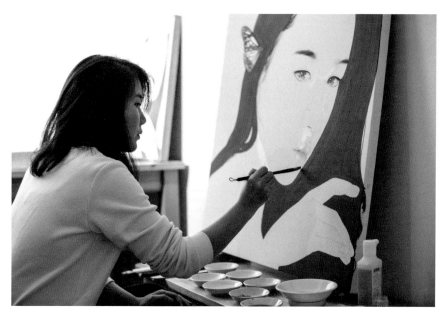

박미진 작가가 작품에 채색하고 있다.

한 권으로도 충분한 듯하다고 말한다.

고흐의 친구가 고흐에게 삶의 신조가 무엇이냐고 묻는다. 친구의 질문에 고흐의 답변은 이와 같았단다. "침묵하고 싶지만 꼭 말을 해야 한다면 이런 걸세. 사랑하고 사랑받는 것, 산다는 것, 곧 생명을 주고 새롭게하고 회복하고 보존하는 것, 불꽃처럼 일하는 것. 그리고 무엇보다도 선하게, 쓸모 있게 무언가에 도움이 되는 것. 예컨대 불을 피우거나 아이에게 빵 한 조각과 버터를 주거나, 고통받는 사람에게 물 한 잔을 건네주는 것이라네." - 《달에게 들려주고 싶은 이야기》 본문 중에서

늘 불안하고 초조한 마음이 나를 흔들 때 '나는 정말 이것밖에 안 되나.' 한숨들이 입안에서 터져 나올 때 뜻밖에도 이 짧은 글이 큰 위로가되어주었습니다. 신경숙 작가의 말처럼 달빛처럼 스며들어 내 마음을반짝이게 해주는 그런 기분이었습니다.

그 림 그 리 는 한 끊 기 지 않 는 잔

술

사석원 작가의 2004년 개인전 도록 중에서

그린 그림이 우쭐해서 한 잔
그린 그림을 잊으려고 한 잔
이대로 포기할 수 없다며 재기를 다짐하는 한 잔
그러니 그림 그리는 한 끊기지 않는 잔

이 글을 보고 정말 시원하게 웃을 수밖에 없었습니다. 그림을 계속 그
리고 있는 그 모습이 너무도 눈에 선해서. 그림 때문에 술을 하는 걸까
요? 술이 좋아서 그림을 그리는 것일까요?

오늘도 그림을 그리고 있는 그 모습, 그 마음이 너무 크게 다가와서
저는 커피를 한 잔 마시고 그림을 그리고 있습니다. 믹스커피(웃음). 그
린 그림이 우쭐해서 한 잔. 그린 그림을 잊으려고 한 잔. 이대로 포기할
수 없다며 재기를 다짐하며 한 잔. 그러니 그림 그리는 한 끊기지 않는
한 잔.

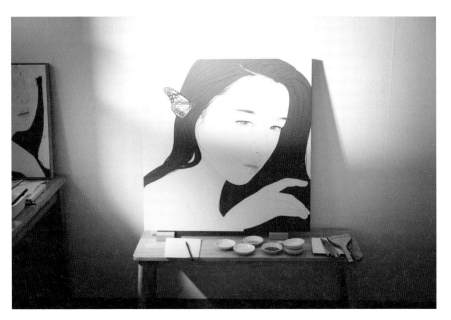

작업 중인 작품을 살피기 위해 벽에 기대어놓았다.

1, 2. 주로 사용하는 붓들

3. 다양한 색의 석채 가루가 색별로
가지런히 놓여 있다.

4, 9. 작가가 분채를 물에 풀어 붓으로
채색하고 있다.

5. 작은 작품이 벽에 전시되어 있다.

6. 작품과 다양한 분채가 테이블 위에
놓여 있다.

7. 작가가 손으로 분채 가루를 물에 섞고
있다.

8. 작업실에서 여유를 만끽할 수 있는
공간. 작업도 계획하고 모닝커피도 한 잔
한다. 이곳에서는 평소에 잘 안 읽히던
책도 책장이 잘 넘어간다. 벽면과 바닥면에
화판을 세웠다 눕히기를 반복하는 작업이다
보니 동선 안에 걸리는 부분 없이 공간을
확보해야 해서 한쪽에 의자를 모아두는데
바로 이 공간이다.

10. 작가의 생각, 고민, 노력이 쌓여
탄생한 작품들

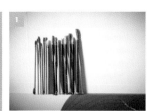

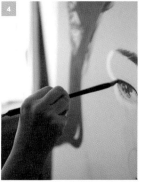

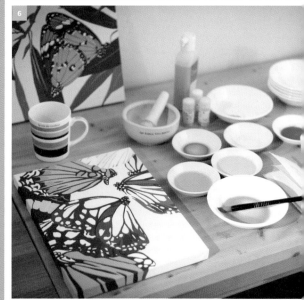

책을 읽거나 글을 쓰면서
마음을 정리하고
차분한 마음으로 작품을 만드는 작업실

도병규

성실하게
걸으며
진실을
담은
이미지를

쌓아
나가다

도병규 작가는 인형이나 장난감을 모으는 걸 좋아하는 소년이었

다. 어린 시절 작가는 동네 친구들과 함께 개구리를 가지고 재미

있게 놀았다. 인형, 장난감, 개구리를 만지작거리는 모습은 순수

해 보이지만 동시에 잔인함이 공존한다. 아이들은 잘 가지고 놀던

장난감을 별다른 이유 없이 집어던지거나, 개구리를 죄책감도 없

이 죽이기도 한다. 작가의 작품에는 점액으로 둘러싸인 아기, 장

난감 총, 명품 브랜드의 로고 등이 등장한다. 이런 것들을 보면

사람들은 비슷한 생각과 이미지를 떠올린다. 순수하고 재미있고

아름답다고 느끼는 것이다. 그 이면에 있는 어둡고 불편한 진실은

이미지에 가려 보이지 않는다.

작가는 어떤 대상을 보이는 대로 당연하게 받아들이는 자세나 생

각으로 인해 본질이 사라지는 것을 표현하고자 한다. 회화와 영상

모두 전공한 덕에 서양회화의 전통기법을 마스터한 것은 물론 사

진촬영 실력 또한 수준급인데, 작업할 때면 예민하고 섬세한 감각

으로 정확하게 표현해낸다. 그의 작품은 어린 시절의 기억과 경

험, 끊임없이 연구하고 도전하는 자세와 집요하게 파고드는 근

성, 부지런한 성격 그리고 그의 뛰어난 감성이 조합되어 도병규

작가만의 현대적인 표현법을 통해 탄생했다.

꾸준하고 규칙적인 일상을 살다

도병규 작가는 주로 늦은 아침에 일어난다. 출근 시간대에 벌어지는 교통의 번잡함을 피해 정오가 지나서야 서울에 있는 집에서 일산에 위치한 작업실로 출근한다. 남보다 일을 늦게 시작한 만큼 늦게 퇴근한다. 작품을 만드는 일이 직업이기 때문에 하루에 평균 8시간 이상 꾸준히 작업한다. 미대에 다니던 시절부터 야간작업을 싫어해서 주로 낮에 작업하고 밤에는 보통 직장인처럼 휴식을 취한다. 조용하고 집중이 잘된다는 이유로 밤에 작업하는 작가도 꽤 있지만, 매우 시급하거나 시간에 쫓기지 않는 한 밤에는 거의 작업하지 않는다.

작가가 하루 중 가장 좋아하는 시간은 작업을 마치고 집으로 돌아와 영화를 보는 시간이다. 일주일에 적어도 영화를 서너 편 정도 보는데, 공포영화나 SF영화를 좋아한다. 지극히 현실적인 영화가 주는 감동도 좋지만, 초현실적인 장르의 영화가 더 볼거리가 많기 때문이다. 도병규 작가의 작품을 보면 약간은 괴기스럽기도 하고 만화적인 상상력이 가미된 분위기가 느껴지기도 하는데 평소에 자주 접하는 영화의 영향이 어느 정도 있는 것 같다.

개인전 등 중요한 전시를 앞두고 준비하다 보면 적게는 하루에 8시간에서 많게는 13시간씩 작업하게 되는 경우가 생긴다. 이런 생활을 두

세 달 이상 지속하면 몸이 상당히 지치게 마련이다. 전시를 무사히 마치고 나면 모든 일을 내려놓고 여행을 떠난다. 온 열정을 쏟아부어 작품을 만들다 보면 당장에라도 편히 쉴 곳을 찾아 떠나고 싶지만 어떤 일을 할 때 즉흥적으로 움직이는 성격이 아니다 보니 무작정 떠나지는 못하고 먼저 계획부터 세운 다음 움직이는 편이다. 1년에 서너 번은 2박 3일 정도 짧은 여행을 즐긴다. 북적거리거나 시끄러운 분위기를 피해 한적한 강원도 여행을 많이 했는데, 미식가인 아내와 함께 사방팔방으로 맛집을 찾아다니기도 한다.

작품을 본 아이의 울음

도병규 작가의 작품 중에는 예쁜 그림도 있지만, 일반 관객에게 무섭다는 이야기를 듣는 작품도 있다. 5년 전쯤의 일이다. 양평에 있는 갤러리에서 전시하고 있었는데 엄마와 함께 전시장에 구경 온 한 아이가 작품을 보고 울음을 터뜨린 사건이 있었다. 당시 큐레이터가 작가에게 갤러리에서 일어난 일을 들려주었다.

갤러리에는 〈RIVER〉라는 제목의 작품이 걸려있었다. 작품 이미지를

CHANEL made with 498 replica guns,
c-print, 110×165cm, 2012
모형 총기 498개를 쌓아 올려 심벌(Symbol)의 형상을
만들었다. 일반적으로 대중이 선호하거나 긍정적인
이미지를 지니고 있는 것들이지만 그것의 본질에 의문을
제시하고 있다.

SMILE made with 498 replica guns,
c-print, 110×165cm, 2012

설명하자면 울고 있는 얼굴의 커다란 인형이 중앙에 있고 그 인형 주변으로 작은 인형들이 액체 위에 둥둥 떠다니는 풍경의 그림이었다. 엄마를 따라 전시장을 찾은 아이가 이리저리 작품을 보고 다니다가 눈을 휘둥그레 뜨고 있는 인형을 보고는 무서워서 그만 울음을 터뜨리고 말았다. 자신의 작품을 보고 아이가 보인 반응에 작가는 웃음이 빵 터졌다. 그러고는 이렇게 답했다.

"아무런 감흥이 없는 작품보다 훨씬 나은 거예요. 성공적인 작품입니다."

작업하다 보면 작가가 자신이 의도한 바를 벗어나 관람객의 취향을 고려해서 작업하는 경우를 종종 볼 수가 있어요. 물론 대중이 바라는 바를 충족시켜주는 것도 중요한 일이지만 그걸 작가가 전하려는 생각과 개념을 무시한 채 마냥 따라가다 보면 원래 하려고 했던 이야기의 방향이 제대로 전달되지 않습니다. 그래서 초기의 의도와 이야기를 효과적으로 전달하는 것이 최우선이 되어야 합니다.

가끔 작가의 가까운 지인 중에는 왜 멋진 풍경이나 꽃처럼 예쁜 걸 그리지 않고 섬뜩하게 인형 같은 걸 그리느냐고 묻기도 한다.

작가는 예쁜 꽃이나 풍경이 하고자 하는 이야기를 잘 표현할 수 있다면야 당장에라도 그리겠지만, 의도하는 방향과 맞지 않기 때문에 그 이

야기는 마치 딸기로 된장국을 끓여 달라는 이야기와 같은 것이라는 생각이다. "풍경화가 보고 싶다면 그건 풍경화를 그리는 화가에게 바랄 일이겠지요. 그건 제가 아니어도 다른 분들이 충분히 잘하고 있으니 저한테는 기대하지 말아주세요." 하고 정중하게 거절하며 이야기하곤 한다. "그런데 다시 한 번 말씀드리지만 제 그림 중에는 예쁜 그림도 분명히 있습니다."

대중의 관심만이 미술계를 성장시킨다

도병규 작가는 어린 시절 만화가가 되는 것이 꿈이었다. 중학교 2학년 학생이던 어느 날 쉬는 시간에 연습장에 그림을 그리다가 담임선생님에게 끌려가 엄청나게 얻어맞은 적이 있었다. 선생님은 공부는 안 하고 맨날 그림만 그리니까 성적이 떨어졌다며 때렸다. 매를 맞으면서 속으로 생각했다. '나중에 그림으로 꼭 유명해질 거다!'라고. 그 상황이 억울했고 오기가 생겼다. 미술대학에 들어가 대학교 4학년 때 첫 개인전을 열면서 데뷔했다. 만화가가 되지는 못했지만 결국 미술가가 됐고, 전시를 연 이후로 작업하는 일이 밥벌이가 됐다.

Concerto, acrylic urethane & oil on
canvas, 112.1×193.9cm, 2013
인형이라는 합성 피조물을 통해서 겉으로 쉽게 드러나지
않는 인간 내면의 이야기와 감정 상태를 키덜트(kidult)적
감성으로 표현하고 있다.

작가는 현재 데뷔한 지 7년 정도밖에 되지 않았지만, 그 사이 개인전도 다섯 번이나 하게 됐고 전업 작가로서 생활이 가능해졌다. 2012년에는 뉴욕에서 초대 개인전도 열었다.

도병규 작가는 이 모든 과정이 운이 좋아서 가능했지만, 한국 미술계의 현실은 아직 미술로 먹고살기에 좋은 환경은 아니라고 생각한다.

1년쯤 전에 작가의 친한 후배 작가가 작품이 팔리지 않아 생계를 유지하기가 어려워서 작업을 그만둔다는 이야기를 했다. 개인전을 불과 몇 달 앞둔 상황이었다. 그 후배 작가는 미술을 시작한 걸 후회하고 있었다. 이제껏 그림만 생각하고 그림만 그리며 살던 사람이 나이 서른에 돈벌이가 될 만한 다른 일을 찾겠다고 했다. 그 상황에서 작가는 조금 더 버텨보라고 말하는 것이 고작 자신이 할 수 있는 전부라는 사실이 안타까웠다.

미술시장이 좀 더 활성화된다면 이렇게 안타깝게 작업을 그만두는 상황에 부닥친 작가들이 생활에 활력을 찾지 않을까 하는 생각입니다. 대중의 관심만이 미술계를 성장시킬 수 있다고 생각합니다. 다양한 예술 장르가 있지만, 미술 전시는 대부분이 무료라는 장점이 있어요. 모든 전시가 무료는 아니지만, 무료로 관람할 수 있는 전시가 꽤 많아서 경제적 여건과 상관없이 편하게 미술을 접했으면 해요. 돈은 없어도 시간만 낸다면 충분히 미술을 알아갈 수 있다는 게 커다란 장점이라고 할 수 있

Lollipop, acrylic urethane & oil on
canvas, 112.1×193.9cm, 2014

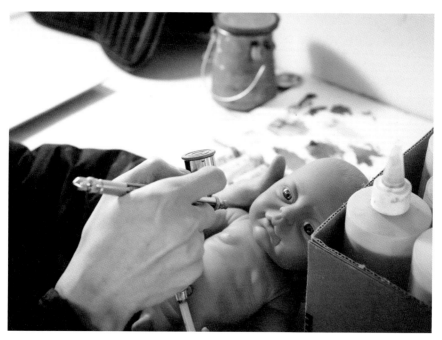

도병규 작가가 오브제를 제작하고 있다.

죠. 나아가 경제적으로 여유가 생기면 현재 작품을 구매하고 계시거나
앞으로 구입하실 의사가 생기신 분은 제 작품을 하나 소장하시길 바라
고 있죠. (이게 진짜 속마음입니다. 하하하.)

작가는 한국 미술시장이 예전보다 많이 좋아진 건 사실이지만 앞으로
더 좋아지려면 지금보다 더욱 많은 분의 관심이 필요하다고 생각한다.
그렇게 미술시장이 활성화되어야 젊은 작가도 작업을 지속해 나갈 원동
력이 생길 수 있다는 것이다.

바삭한 단어

한 방에 이루어지는 일은 없다

이름이 알려지기 전에는 저를 백수로 보는 사람이 많았어요. 작업을
한다는 것이 직업으로 인정되기보다는 마냥 좋아서 하는 일이거나 경제
적인 여유가 있는 사람들이 차분히 즐기며 하는 일 정도로 생각하는 사
람이 꽤 있었죠. 하지만 예술은 마냥 좋아서 하는 행위가 아니라 분야가
다른 또 하나의 직업이라고 생각합니다. 다만 고정적인 수익이나 생활
을 어느 정도는 포기할 각오를 하고 인내심을 갖고서 출발해야 하는 어

려움이 따르는 직업이기도 합니다.

미술에 대한 이해가 별로 없는 지인 중에는 한 방에 떠서 유명해지고 부자가 되는 것이 미술이라고 생각하는 사람들이 있습니다. 하지만 세상에 한 방에 이루어지는 일은 없다고 생각합니다. 그 한 방이 성공하기 위해 평생을 준비하고 노력해야 하는 거라고 생각합니다. 예술이란, 자유로운 표현을 해야 하는 것이지만 그 과정까지 자유로울 수는 없습니다.

작업에 대한 아이디어를 떠올리기 위해서는 항상 그것에 신경을 쓰고 머릿속에 생각을 품고 있어야 좋은 생각들이 떠오르는 것처럼 운이나 기회도 결국 노력하고 준비된 사람에게 향해 있는 게 아닌가 생각합니다. 그런 면에서 보자면 저는 노력에 비해서 운이 좀 많이 따랐네요.

영화 〈박하사탕〉, 〈수취인불명〉, 〈덴버〉

도병규 작가는 평소에 영화를 무척이나 좋아하고 많이 보는 편이다. 공상영화는 물론 장르를 가리지 않고 닥치는 대로 본다.

국내 영화감독 중에서는 이창동 감독의 작품을 가장 좋아하는데, 그

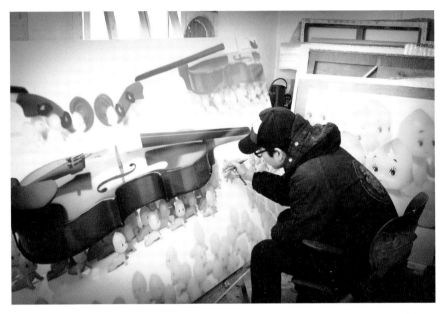

도병규 작가가 스프레이건으로 작품을 채색 중이다.

중에서도 두말이 필요 없는 명작이라며 〈박하사탕〉을 손꼽았다. 지금까지 〈박하사탕〉을 서른 번 이상을 보았다고 하는데, 한 작품을 서른 번 넘게 본다는 건 정말 많이 좋아하는 영화가 아니면 불가능한 일일 것이다. 그 밖에 김기덕 감독의 영화도 좋아하는데 최근작들보다 양동근 주연의 〈수취인불명〉이 가장 좋았다고 한다. 감독 자신의 청소년기 이야기를 모티브로 한 작품으로 기분이 좋아지는 영화는 아니지만 여운이 길게 남은 영화라며 추천했다.

　외국영화 중에서는 개리 플레더 감독의 영화 〈덴버(Denver)〉를 감명 깊게 보았다고 한다. 작가가 20대 초반이던 90년대 말에 봤던 앤디 가르시아 주연의 영화로 앤디는 여기서 마지막 한탕을 계획하는 마피아로 등장하는데, 일이 묘하게 꼬이면서 도망자 신세가 된 내용을 다루고 있다. 이 영화의 대사 중 앞으로 태어날 자기 아이에게 들려주는 인생 이야기에 대한 부분이 기억에 남는다며 소개해주었다.

　어느 아버지가 어린 아들에게 "아들아, 인생은 오렌지다."라고 이야기해주었다. 아들은 성인이 되고 중년이 되기까지 아버지가 해준 그 말의 의미를 알기 위해 부단히 노력했지만 결국 알아내지 못했다. 아버지의 임종을 앞두고 중년이 된 아들이 물었습니다. "'아버지, 인생이 오렌지다.'라는 말이 도대체 무슨 뜻인가요?" 아버지가 말하길 "내가 그런 말을 했었나?" 아버지는 별 의미 없이 던진 말이었는데, 그 말 한마디를 생각하는 사이 그는 이미 중년이 되어버린 거였다. 앤디 가르시아가 말한

다. "아들아, 시간은 이렇게 짧단다. 그냥 시간을 즐기며 살아라. 인생은 오렌지다."라고.

저는 공포영화도 엄청나게 좋아해서 새로운 공포영화가 나올 때마다 거의 다 챙겨 봅니다. 영화에 대해 떠올리다 보니 지금까지 재밌게 본 영화도 꽤 많았다는 생각이 들고, 지금도 여전히 좋은 영화가 많이 만들어지고 있어서 행복합니다.

영화를 아무리 꾸준히 잘 챙겨 본다고 해도 아직 볼 영화가 훨씬 더 많이 남아있다는 건 정말 설레는 일이에요.

도병규 작가는 영화만큼 음악도 좋아하는데. 듣기 좋은 음악이 좋은 음악이라는 생각으로 특별히 고집하는 장르 없이 마구잡이로 듣는 편이다. 작업할 때는 주로 라디오나 귀에 익숙한 음악을 듣는데 작가들에겐 필수가 아닐까 생각한다고. 작업하면서 즐겨 듣는 노래로는 제이슨 므라즈의 〈Bella Luna〉나 아델의 〈Someone like You〉 같은 노래를 꼽았다.

1. 작업 과정 중에서 유화 작업에 들어가기 전에 사용하는 에어브러시. 다양한 크기의 에어브러시가 13개 정도 있는데, 작업하면서 필요할 때마다 사 모으다 보니 이렇게 많아졌다.

2, 4, 10. 작가가 스프레이건으로 작품을 채색 중이다.

3. 작품에 등장하는 큐피 인형들

5. 촬영 및 작품의 모델이 되는 오브제들

6. 유화 작업을 하는 공간으로 캔버스 오른쪽에 물감과 붓이 있고 벽면에는 공구가 정리되어 있다.

7. 도장용 스프레이건으로 분무되는 양과 밀도에 따라 구분되어 있다.

8. 작품을 채색할 때 사용하는 여러 가지 붓

9. 작가가 오브제를 만드는 테이블

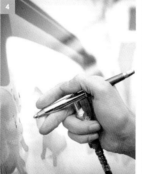

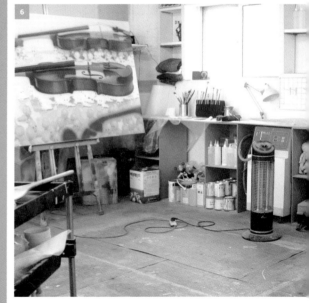

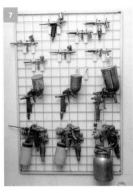

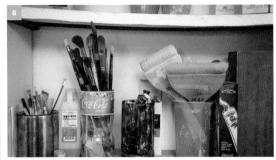

작품에 사용할 오브제를
제작하고 그 오브제가
작품으로 탄생하는
공장 같은 작업실

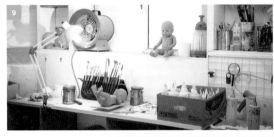

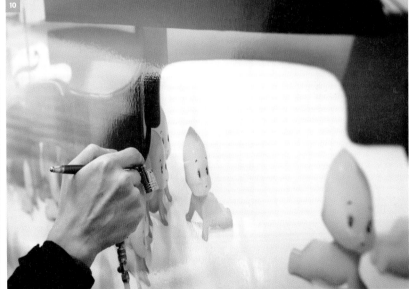

김석

작품
이미지
뒤에
감춰진

작가의
이야기를
찾아가다

어릴 적 작가의 부모님이 완구점을 운영하셔서 쉽게 구하기 힘든 조립로봇과 장난감을 마음껏 가지고 놀 수 있었다. 조립도 하고 분해도 하고, 부셔도 보고 고쳐도 보는 사이 장난감은 작가에게 즐거움과 행복을 안겨주었다. 김석 작가에게 '로봇'은 동경의 대상이자 아련한 추억을 불러일으키는 이미지이기도 하다.

김석 작가는 스케일이 크다. 로봇으로 작품을 만들고, 전시를 열고, 최근에는 그 영역을 넓혀 사업까지 이끌고 있다. 자신이 할 수 있는 영역에서 극한까지 가보고 싶어 하는 배포가 있다. 세상이 어떻게 돌아가는지 제대로 볼 줄 아는 혜안이 있으며, 일에 있어서는 정확하고 철두철미한 사람이다. 아이디어가 풍부하고 공감을 불러일으키는 리더십이 있다. 다른 사람들을 잘 이끌면서도 생각이 깊고 겸손하여 그 자리를 유쾌하게 만들 줄 안다. 재미있으면서도 점잖고 동시에 깊은 연륜이 느껴지는 사람이다.

지프를 타고 활공장을 질주하다

김석 작가가 하루 중 가장 좋아하는 시간은, 한적한 시골에 작업실이 자리한 탓인지 잠자리에서 일어나는 이른 아침 또는 새벽이다. 작업실을 작업 특성상 많은 재료를 보관할 만한 공간이 있고, 엔진톱이 뿜어내는 소음에도 신경 쓰지 않고 작업할 수 있는 인적이 드문 양평으로 자리를 잡았다.

이곳에 처음 왔을 때만 해도 외진 공간에 있으니 작업에 몰두하는 기본적 일과 이외에 취미거리를 찾아야 한다고 생각했다. 즐겁게 생활해야 외로움을 극복하고 정상적인 패턴을 유지할 수 있을 거라고 생각했던 것이다. 하지만 그런 고민은 할 필요가 없었다. 눈 뜨면 밤새 떨어져 수북이 쌓인 낙엽을 쓸어야 하고, 분리수거가 안 되기 때문에 소량의 쓰레기는 소각장에서 태워야 한다. 필요한 생필품은 차를 타고 몇 킬로를 나가서 일주일 치는 미리 사두어야 정상적인 생활이 가능하기에 부지런할 수밖에 없다.

작업실이 도시에서 한참 먼 거리에 있다 보니 작업하다 간단한 재료 하나라도 떨어지면 당장 재료를 구할 수 있는 여건이 안 된다. 인터넷에서 주문하면 최소 이틀, 가까운 재료상에 구하러 갈라치면 재고가 없어서 항상 주문을 넣고 2~3일은 기다리기 일쑤다. 이렇게 하루를 보내면

지치고 피곤해진다. 처음에는 이런 부분이 크게 다가왔는데, 한 1년 이상 지내다 보니 불편한 점보다 좋은 점이 더 많다.

가끔 작업하다 앞뒤가 꽉 막히는 진퇴양난의 상황에서 절박할 때가 종종 있는데 그럴 때는 과감히 아끼는 1993년식 지프 체로키 리미티드 4.0리터를 타고 가까운 유명산 패러글라이딩 활공장으로 향합니다. 한 30분 정도 험난한 길을 애써 달리면 양평 시내와 멀리 경기도 광주 시내까지 내려다보이는 활공장 정상에 도달하는데 그때는 많은 쌓였던 스트레스가 싹 날아가고 내가 왜 여기 있는지, 여기서 무얼 하고 있는지, 이걸 왜 해야 하는지를 정확하게 깨닫고 작업실로 돌아옵니다. 최소한 정상에서의 그 벅참은 딱 한 달짜리입니다. 그리고 또 한 달 동안 열심히 삽니다.

김석 작가는 다양한 프로젝트와 대형 전시를 기획하기 위해 여의도에 ㈜로봇스토리라는 회사를 차려 바쁜 나날을 보냈다.

'로봇스토리 발굴 프로젝트'라는 타이틀로 부산 벡스코, 대전 엑스포 과학공원 과학소재관에서 전시를 마쳤으며, 제주도 신영영화박물관을 새롭게 단장해 '신영영화박물관 무비스타'라는 이름으로 2014년 7월 25일에 재개관한 사업에 참여하느라 정신없이 바쁜 때를 보냈다. 김석 작가의 작품과 3D 콘텐츠를 이용하여 영화를 재해석해서 800평에 가

Believe Tae Kwon V, plastic,
20×20×32cm, 2009

신앙이 오랜 세월 영웅을 만들었고, 인류를 구원한
영웅들 또한 신앙이 있었기에 가능했듯이 미래의 우리
영웅 또한 숭고한 믿음을 바탕으로 절대적으로 신뢰했을
때 비로소 인류를 구원할 수 있음을 얘기하고 있다.
초자연적인 힘을 가진 기계생명체일지라도 간절한
바람이 있다면 이렇게 기도했을 거라고 생각하면서 만든
작품.

Sakyamuni Gundam, Plastic, 52×35×55,
2009

인간이지만 인간을 넘어선 신이나 성인이 많다.
인간의 본성과 기초 구조는 같다는 의미로 석가모니를
선택했다. 기나긴 시간을 수행하며 같은 자세를
유지하는 일은 엄청난 인내와 고통을 감수해야 할 텐데
'도대체 이 시간은 언제쯤 지나갈 것인가.'를 오해와
편견 없이 로봇으로 표현했다.

까운 공간을 채우는 일인데 현재까지 진행한 작업 중 가장 큰 규모의 작업이었으며, 작가 또한 가장 가치 있는 일이라 생각하며 여의도와 양평, 제주를 오가며 작업에 매진했다.

로봇 이미지로 편견을 깨다

김석 작가가 처음부터 로봇을 주제로 작업한 것은 아니었다. 다른 대부분의 조소과 출신 작가처럼 작가 역시 처음에는 인체를 위주로 이야기를 전개해나갔다. 김석 작가는 큰 사건이나 화려한 쇼보다는 소박하고 가슴 깊이 누적된 소소한 감정과 기억을 많은 이와 공유하고 느끼고자 하는 게 작업의 기본 방향이다. 십자가에 태권브이가 매달려있는 작품이 있는데 처음에는 태권브이가 아닌 사람의 형상으로 만들었다. 특정 종교를 깎아내리거나 찬양하고자 하는 의도는 전혀 없었고, 거룩한 모습 뒤에 숨겨진 깊은 무언가를 작가가 생각하는 또 다른 모습으로 표현하기 위한 작업이었는데, 사람의 형상이다 보니 오해와 편견으로 가득한 평가와 시선이 있었다.

작업실 한쪽 벽면에 걸린 십자가 형태의 작품. 음악을
듣거나 책을 읽으며 쉴 때 사용하는 공간이다.

작품이 말하는 내용보다 시각적인 이미지가 먼저 보였기 때문이 아니었을까 생각합니다. 미술을 공부하지 않은 사람들도 아침에 거울을 보면서 오늘은 무슨 색의 옷을 입고 나갈까? 어떤 옷을 입고 나갈까? 머리는 어떻게 하고 나갈까? 등등 다닌간 거울에 비친 자기 자신을 보면서 고민하지만, 인체에 대한 해석은 그리 다양하지가 못합니다.

작가는 작품을 사람의 형상으로 표현했을 때 뚱뚱하다, 홀쭉하다, 팔다리가 길다, 짧다, 얼굴이 잘생겼다, 못생겼다 등의 시각적인 이미지가 작품을 통해 전달하려는 내용보다 먼저 다가온다는 걸 깨닫고 이를 원천적으로 차단하는 방법이 없을까 고민하다 로봇 이미지로 바꾸게 되었다. 그 결과 사람의 형상일 때보다 더 명확하게 작품의 의도를 전달할 수 있었으며, 사람들도 더 많이 공감한다는 것을 전시장에서 사람들의 반응을 통해 확인할 수 있었다.

이러한 과정을 경험하며 작가는 시각예술의 하나인 현대미술 역시 첫눈에 보이는 이미지가 가장 중요하며, 그걸 저버리면 안 된다는 생각을 많이 하게 됐다.

기우제를 지내는 마음으로 작품을 빚다

요즘은 미술 애호가나 컬렉터가 미술 전반을 공부하고 조사할 수 있는 경로나 장소가 부쩍 많습니다. 그래서인지 소위 말하는 90년대 후반의 '아트스타'라는 단어가 무색한 만큼 그런 현상은 쉽사리 오지 않을 것 같은 분위기가 현재 미술시장의 실정입니다.

굉장한 시간과 노력을 기울여 결과물을 완성하고 그 결과물로 전시를 열고 좋은 반응이 오기를 기대하는 과정은 작가에게는 중노동 일망정 기우제를 지내는 큰 의식과도 같지 않나 싶습니다. 작가가 만들어낸 작품 등의 자료는 좋은 기회를 얻게 되기도 하고 자신만의 축제로 끝나는 쓸쓸한 결과로 이어지기도 합니다.

작가는 한평생 작업을 하고자 마음을 정했으며, 삶을 유지하는 과정에서 느끼는 다양한 감정과 생각들로 새로운 꿈을 꾸고 그것을 실현하고자 부단히도 애를 씁니다. 쉽게 얻어지는 자료라 할지라도 그건 쉽게 바라보고 해석하는 나쁜 습관은 없었으면 합니다. 당장은 동떨어져 보이는 결과물이라 할지라도 그건 완성하기 위해 쏟았을 작가의 노력, 작가가 작품을 대하는 태도, 미술을 바라보는 작가의 가치관, 앞으로 나아가고자 하는 올바른 비전 등에 대해 이야기 나누고 그런 대화 속에서 또 다른 의미를 얻었으면 하는 게 개인적인 바람입니다.

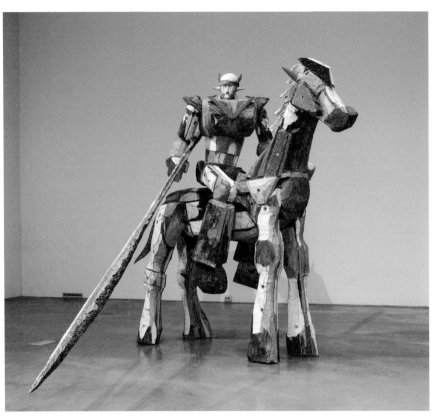

Horse Riding Tae Kwon V, wood,
140×230×350cm, 2008
작가는 늘 태권브이를 좋아했고 로봇을 좋아했다.
당당하고 기백이 넘치고 힘차 보이는 태권브이의 모습을
잘 담아내고자 기상과 활력 하면 빼놓을 수 없는 말 위에
하늘을 나는 로봇을 앉혔다. 인간처럼 보이는 로봇으로
표현하고 싶어서 제작한 작품.

사 랑 하 는 사 람 을 지 키 고 돌 보 는 일

김석 작가는 한 번도 변한 적이 없고 앞으로도 변하지 않았으면 하는 것 중 하나가 사랑하는 사람을 지키고 돌보는 일이라고 생각한다. 삶이 힘들 때 버티기 힘든 상황이 찾아와 혼란스러울 때도 있지만 그래도 버텨내고 의미 있게 살아가려는 이유라고 말이다.

작가는 힘든 속에서 때론 실수할 수도 있지만, 늘 변함없이 그런 생각과 가치를 믿으며 곧게 나아가자는 굳은 심지로 가족과 연인을 돌보며 미래를 꿈꾸는 삶이 결국은 좋은 작가로 이어진다는 마음으로 오늘도 묵묵히 경건한 자세로 작업에 임하고 있다.

사랑하는 사람을 지키고 돌보는 일

김석

간간히 밤을 새며
뼈마디가 쑤셔 오는
고통이 찾아오고

실낱같은 희망을
꿈으로 알고
현세상 허우적댄다 할지라도

항상 기쁜 건 조각이요
언제나 즐거운 건 사랑이어라

드뷔시의 〈베르가마스 모음곡〉 중 '3번 달빛'

김석 작가는 클래식을 자주 듣곤 한다. 작가가 가장 좋아하는 친구가 드뷔시의 〈베르가마스 모음곡〉 중 '3번 달빛(Debussy: Suite berga-masque L.75-Ⅲ, Claire de lune)'이 좋다고 추천해주었는데, 그 친구의 감성과 취향을 존중해주고 싶을 정도로 좋은 음악이었다. 그 곡을 알고 난 이후 차를 타고 이동할 때마다 반복해서 들으며 흥얼거렸다. 드뷔시가 고도로 독창적인 화성 체계와 구조를 발전시켜 20세기 클래식 음악의 기초를 확립하는 데 결정적인 역할을 했으며, 당대의 인상주의 미술과 상징주의 문학이념을 음악으로 표현했다는 글귀와 대표작이 '달

빛'이라는 말이 작가로 하여금 이 음악을 더욱 좋아지게 만들었다.

하 루 를 이 틀 로 쪼 개 며 보 내 는 시 간

작업을 하면서 1년을 산다는 긴 전쟁과도 같은 시간이 아닌가 생각합
니다. 1년에 한 사람이 하고자 하는 작업량은 정해져 있고, 하고자 하는
전시도 정해져 있습니다. 더 하고자 하면 작업량이 더 필요하고 줄이고
자 하면 수입 면에서 손해를 입게 되죠. 다른 많은 작가도 하는 일반적
인 고민인 텐데, 그런 원초적인 고민에서 벗어나고 싶었습니다. 그러기
위해서는 많은 시간과 금전적인 지원 그리고 기다림의 인내가 필요했는
데, 그때가 바로 로봇스토리라는 회사를 설립했을 때입니다.

로봇 스토리는 한 작가가 작품 이외에 다양한 아이디어와 구체화할
수 없는 콘텐츠가 있을 때 그런 것들을 실현해보고자 하는 마음의 공작
소 같은 회사이다. 예술을 벗어나지 않은 범위 내에서 작품 활동을 좀
더 구체적이며 체계적으로 할 수 있게 도와주는 또 다른 시스템인 것이
다. 현재 김석 작가의 로봇 작품으로 미디어 콘텐츠를 개발하여 그 콘텐

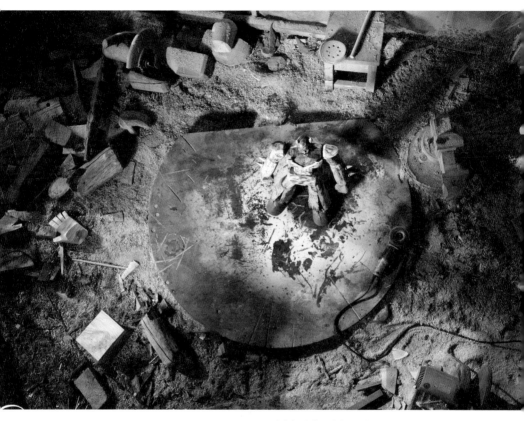

서서히 모습을 드러내는 조각

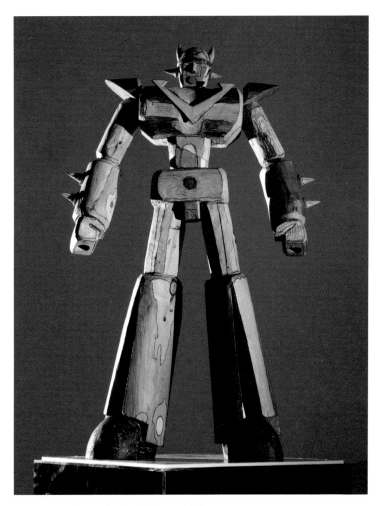

Tae Kwon V 76, wood, 43×15×73cm, 2010
어린 시절 친구들의 부러움을 사면서 작가의 책상 위에
당당히 놓여있던 태권브이 프라모델. 지금 생각하면
작고 볼품없는 모습이었지만, 책상 아래에 누워
태권브이가 되고 싶은 꿈을 꾸며 한쪽 눈을 감고 백열등
빛으로 바라보면 거대해 보였다. 그때의 그 웅장함을
표현하고 싶어 엎드려서 바라보았을 때 한눈에 모든
부분이 들어오는 작은 크기로 만들었다.

츠로 대형 프로젝트 전시를 열었으며, 그 수익으로 제주 신영영화박물
관 재개관 사업에 참여했다.

　의지할 데도 없고 하소연할 데도 없는 상황에서 힘든 시간을 보내야
했고, 혼자 짊어지고 가야 하는 외로운 싸움을 하는 것과도 같았습니다.
하지만 그때 시간과 노력은 물론 금전적인 지원까지 아끼지 않고 후원
하고 응원해준 분들이 있었습니다. 아직도 다 보답하지 못했지만 제 뜻
이 정의로웠고, 그런 일들을 진행할 수 있게 관심과 지원을 아끼지 않은
분들께 감사하는 마음을 보여드리기 위해 지금도 하루를 이틀로 쪼개서
노력하고 있고 이제 거의 마무리를 지었습니다. 돌이켜 생각해보면 가
끔 이게 뭘 하는 일인가 싶기도 하지만 어떤 일이든 항상 결과물이 말해
주듯이 좋은 결과물로 보답하고 행복한 시간을 영위해가면서 작업을 할
수 있었으면 좋겠습니다. 어떠한 어려움이 오더라도……

1. 톱밥이 가득한 작업실에 있는 로봇 작품들. 서로 인사를 건네는 것처럼 보인다.

2. 작업실 문 앞에서 태권브이가 생각에 잠겨 있다.

3. 대형 작품을 설치한 뒤 촬영도 하고 빔프로젝터를 이용한 미디어 파사드를 테스트해 보는 공간. 한번 촬영을 하려고 하면 지게차부터 크레인까지 동원되다 보니 마치 전쟁 난 것처럼 보여서 동네 주민들이 구경 오고 지나가는 차들이 도로변에 차를 세우고 구경하는 진풍경이 벌어진다.

4. 완성된 조각상

5. 작업장은 대부분 직접 지었다. 급하게 짓고 보니 주변과 어울리지 않는다는 생각이 들어 지붕에 생각하는 태권브이를 앉혀놓았다. 택배나 짜장면 배달 오시는 분에게 위치를 설명할 때 안성맞춤이다.

6. 조각할 때 사용하는 칼이 나무에 꽂혀 있다.

7. 만화책을 보며 쉴 수 있는 2층 작업실. 책장에 꽂힌 책들은 작가가 어릴 적에 할머니가 운영하시던 완구점에 있던 만화책이 대부분이다.

8. 크레용. 비슷한 색을 모아 놓는다.

9. 과거에는 지나치게 깔끔하게 정리하고 청소했는데, 나무로 작업하면서 10분만 지나도 먼지가 가득 쌓이는 걸 보고 얼마간의 시간이 지날 때까지 내버려두고 있다. 청소에 신경 쓰지 않으니 맘 놓고 펼치고 작업한다. 덕분에 작업 규모도 커지고 작은 실수에도 굴하지 않게 됐다.

10. 전에는 다양한 공구를 사서 진열하고 사용했는데, 결국 가장 다루기 쉽고 편한 공구들만 사용하고 있다. 왼쪽부터 때톱(일명 골절기), 각도톱, 원형톱, 미니선반(로구로)

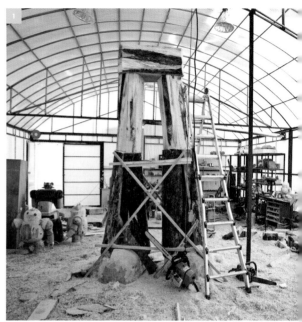

나무를 샌딩하고 다듬는 사이
태권브이가
생각에 잠기고
새로운 조각이 탄생하는
작업실

대화가 끊이지 않는 아트秀다 01

그림을 걸다 창을 내다

초판 1쇄 인쇄 | 2015년 12월 10일
초판 1쇄 발행 | 2015년 12월 20일

지은이 | 정소연
펴낸이 | 나힘찬

마케팅총괄 | 고대룡
책임편집 | 김영주
책임디자인 | 고문화
작업실사진 | 류동휘
인쇄총괄 | 김상훈(야진북스)
유통총괄 | 북패스

펴낸 곳 | 풀빛미디어
등록 | 1998년 1월 12일 제2015-000135호
주소 | 서울시 마포구 월드컵로 65 양경회관 306호
전화 | 02-733-0210
팩스 | 02-6455-2026
전자우편 | sightman@naver.com
이벤트블로그 | blog.naver.com/pulbitmedia

글 ⓒ 정소연, 2015

ISBN 978-89-6734-082-7 04600
ISBN 978-89-6734-081-0 (세트)